/ 3단계로 업그레이드 되는 /

편집디자인
레이아웃

김 경 미 지음

3단계로 업그레이드 되는

편집디자인 레이아웃

초판 1쇄 발행 | 2019년 11월 15일
초판 2쇄 발행 | 2021년 11월 15일

지 은 이 | 김경미
발 행 인 | 이상만
발 행 처 | 정보문화사

편 집 진 행 | 노미라
편집디자인 | 김경미(브랜드일공일공)

주 소 | 서울시 종로구 동숭길 113 (정보빌딩)
전 화 | (02)3673-0037(편집부) / (02)3673-0114(代)
팩 스 | (02)3673-0260
등 록 | 1990년 2월 14일 제1-1013호
홈 페 이 지 | www.infopub.co.kr

I S B N | 978-89-5674-843-6

법칙을 깨는 방법을 알기 위해
법칙을 공부해야 한다.

이 책의 대상 독자는 이제 막 디자인 공부를 시작한 이들, 회사에서 업무적으로 다양한 자료들을 작성하는 이들, 디자인을 조금 알긴 알겠는데 더 퀄리티 높은 디자인을 하고 싶은 초급 디자이너들입니다.

'디자인에는 정답이 없다'라는 말을 들어보았을 것입니다. 필자 역시 그렇게 생각합니다. 하지만 여기서의 정답은 '미를 바라보는 취향 또는 관점'이란 의미로 잘 된 디자인과 잘 되지 않은 디자인이라 생각하지 않습니다. 옷을 살 때 내가 보기엔 너무 예쁜데 같이 간 친구는 별로라고 했던 경험이 한 번쯤은 있을 것입니다. 그건 어디까지나 취향이지, 틀린 것은 아닐 것입니다. 하지만 예쁘다고 생각한 옷을 입어 보았을 때 어깨가 뒤틀려 있거나 박음질이 잘못되었다면 어떨까요? 보기엔 예뻐도 우리의 몸을 불편하게 하고 활동 하기도 불편하다면 그 옷은 분명 잘못된 디자인일 것입니다. 편집 디자인도 마찬가지입니다. 보기엔 예뻐도 시각적으로 산만하거나 복잡하거나 또는 읽기에 불편하다면 그건 잘못된 디자인입니다. 이 책에서는 심미성보단 편집 디자인의 기능성에 대해 중점으로 설명하려고 합니다.

우리는 이제 여러 가지 법칙들을 공부하게 될 것입니다. 그리드, 여백, 폰트, 컬러 등에 관한 것들이죠. 하지만 레이아웃의 성공 여부는 디자이너 자신이 본인 작업물에 얼마나 많은 노력을 했는지에 달려 있습니다.

여러 가지 형식적인 법칙도 중요하지만 때때로 법칙을 넘어선 디자인이 정답일 수 있습니다. 형식적인 법칙 위에 여러분만의 스타일을 구축하십시오. 그것이 곧 레이아웃의 마지막 법칙이 될 것입니다.

2019년 10월
작업실에서 김 경 미

이 책을 보는 방법

이 책은 디자인 작업 순서부터 레이아웃, 그리드, 폰트, 그래픽, 여백, 컬러의 순서로 나누어 설명하고 있습니다. 주제별 이론을 설명하고 주제에 맞는 예제를 들어 설명하고 있습니다.

이론
주제에 맞는 이론을 설명하고 있습니다.

이미지 찾기
이론에 사용된 이미지는 번호를 달아 THEORY IMAGE에서 찾아 볼 수 있도록 하였습니다.

각 장의 예제는 여러 가지 법칙을 설명하기 위해 3단계 과정을 거치고 있습니다. 1단계 시안부터 파이널 디자인까지 디자인이 어떻게 디벨롭 되는지 한눈에 알 수 있습니다. 세컨디자인까지만 해도 무난한 디자인이지만 파이널디자인까지 한다면 좀 더 완성도 높은 디자인이 될 수 있을 것입니다.

예제
각 주제에 맞는 예제를 사례를 통해 설명하고 있습니다.

아쉬운 점
처음 디자인에서 무엇이 부족한지 알려 주고 있습니다.

Develop
좀 더 퀄리티 높은 디자인을 위해서 해야 할 수정 사항을 알려 줍니다

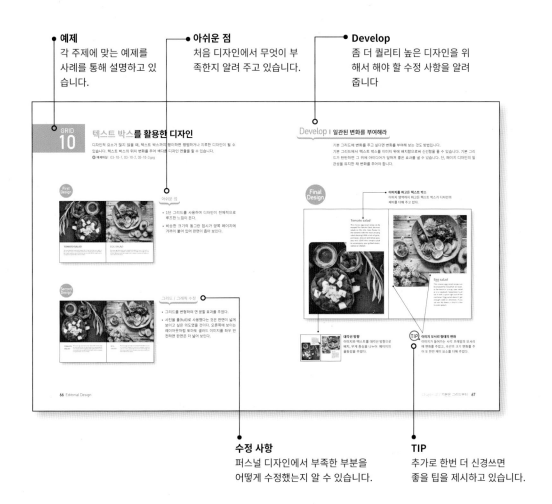

수정 사항
퍼스널 디자인에서 부족한 부분을 어떻게 수정했는지 알 수 있습니다.

TIP
추가로 한번 더 신경쓰면 좋을 팁을 제시하고 있습니다.

CONTENTS

Chapter 04 인상을 좌우하는 폰트

Chapter 05 그래픽 활용

Chapter 06 레이아웃 상의 여백

Chapter 07 마음을 움직이는 컬러

Chapter 08 Special Page

예제 파일 다운로드

이 책에서 사용된 예제 파일 및 완성 파일은 정보문화사 홈페이지 (www.lnfopub.co.kr)의 자료실에서 다운로드할 수 있습니다.

1. 정보문화사 홈페이지에 접속하여 상단의 자료실을 클릭합니다.

2. 하단 [SEARCH]에 책 제목을 입력하고 [검색] 버튼을 클릭하면 검색 결과가 나타납니다. 해당 책 제목을 클릭하여 다운로드합니다.

도와줘!
뭐부터 시작해야 할지 모르겠어

원고의 이해 / 판형 결정 / 판면과 그리드, 그리고 스케치 / 본격적인 작업 시작

Chapter

01

작업 순서부터
알고 가자

도와줘!
뭐부터 시작해야 할지 모르겠어

좋은 디자인을 하기 위해선 먼저 좋은 디자인을 수시로 눈에 익히는 것이 중요합니다. 눈에 익히고 그때그때마다 마음에 드는 디자인들을 스크랩해두어 자신만의 자료창고를 만들어 두면 좋습니다.

자, 그럼 여기까지는 누구나 손쉽게 할 수 있으니 이제 나의 디자인 감각을 높이는 방법에 대해 알아 봐야 겠죠?

디자인을 이제 막 공부하기 시작했거나 디자인을 전공하지 않았지만, 학교에서 발표자료를 잘 만들고 싶은 이들, 회사에서 내가 쓴 기획서 또는 PT자료가 눈에 확 띄게 하고 싶은 이들의 공통점은 바로 내가 한 작업물의 디자인이 예쁘게 잘 나왔으면 하는 것입니다. 하지만 이들은 디자인을 할 때 도대체 무엇부터 시작해야 할지 막막해 하는 경우가 많습니다.

필자 역시 강의를 하다 보면 디자인을 전공하는 학생임에도 불구하고 '어디서부터 해야 할지 모르겠어요?'라는 질문을 받곤 합니다. 하고 싶은 디자인은 머릿속에 잔뜩 있는데 순서를 정하지 못하니 마음에 든 디자인을 그대로 카피하는 학생들도 간혹 있습니다.

지금부터 설명하는 과정은 필자의 방법입니다. 꼭 이 방법이 정답은 아니지만 그래도 이렇게 진행하면 좀 더 손쉽게 자신이 원하는 디자인을 완성할 수 있을 것입니다.

이제부터 제작 프로세스를 살펴보도록 하겠습니다.

01. 원고의 이해

잘된 디자인은
1%의 감각과 99%의 원고의 이해다.

필자는 필드에서 디자인 경험과 강의를 한지 이제 18년이 다 되어 갑니다. 다년간의 경험상 가장 먼저 해야 할 일은 '원고의 이해'라고 생각합니다. 디자이너들이 가장 많이 하는 착각 중에 '우리가 왜 원고를 이해해야 하는데?'라고 생각하는 이들이 있습니다. 바로 그 순간 첫 단추가 잘못 끼워지고 잘못된 디자인이 나오게 되는 것입니다.

이 원고의 대상 독자는 누구인가? (어린이인가? 성인인가? 등) 보여지는 방식은 무엇인가? (웹인가? 인쇄물인가? PT자료인가? 등) 무엇을 말하고자 하는가? 무엇을 강조해야 하는가? 사용 목적이 무엇인가? (영업용인가? 학습용인가? 등) 등을 면밀히 알고 있어야 합니다. 그리고 혼자 작업하는 경우가 아니라면 자신이 파악한 원고의 내용이 에디터 또는 작가와 같은지 공유하는 것도 좋은 방법이 될 것입니다.

02. 판형 결정

원고에 대한 이해를 했다면 그 다음 순서는 판면을 결정하는 것입니다. 내용을 담았을 때 어떤 크기가 적절한지를 파악해야 하는 과정입니다. 동화책인지, 잡지책인지, 학습지인지, 소책자인지에 따라 각기 최적의 판형이 있고, 원고의 양에 따라서도 판형이 달라질 수 있으며, 인쇄 시 종이 로스(버려지는 종이의 양)에 따라서도 판형이 결정될 수 있습니다.

03. 판면과 그리드, 그리고 스케치

판형이 결정되면 보기 편한 판면을 만들고 어떤 그리드로 디자인할지를 생각합니다. 이 과정을 스케치로 표현해 보면 됩니다.

편집 디자인에서 '웬 스케치?'라고 생각하는 이들이 분명 있을 것입니다. 하지만 컴퓨터를 켜고 무작정 디자인을 시작하는 것보다 페이지의 연관성을 생각하면서 스케치를 하고 디자인을 시작하면 작업 시간도 단축할 수 있고 디자인 짜임새도 더욱 견고해질 것입니다. 처음 스케치는 낙서에 가까울 수 있으나 전체적인 기획이나 콘셉트를 결정하는 데 중요한 역할을 하니 스케치하는 습관을 기르는 것을 추천합니다.

기본 그리드를 구성하고 텍스트와 이미지가 어떻게 조화를 이룰 것인지 고민합니다. 필자의 경우에는 일일이 박스를 그리지 않고 박스만 컴퓨터에서 그린 후 프린트를 합니다. 그런 다음 그 위에 그리드와 타이틀, 본문, 이미지 등 여러 요소들을 넣어 스케치를 하곤 하지요. 그럼 박스의 크기가 일정하여 보기가 편합니다. 여러분도 본인의 방법을 만들어 지금부터라도 스케치를 하는데 익숙해지길 바랍니다. 분명 당신의 디자인 실력이 높아질 것입니다.

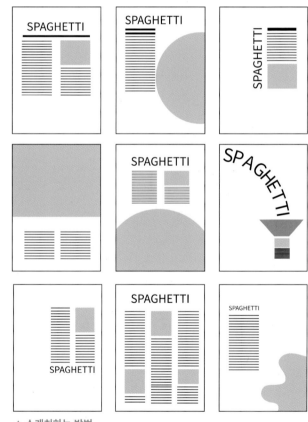

▲ 스케치하는 방법
같은 내용으로 다양한 디자인이 나올 수 있습니다.

04. 본격적인 작업 시작

스케치가 끝났으면 이제 작업을 시작해야겠지요? 모든 작업이 그러하듯 편집 디자인도 스케치 대로 작업이 완성되는 것은 아닙니다. 스케치는 어디까지나 과정일 뿐 거기에 얽매이지 않도록 합니다.

실제 요소인 텍스트를 넣고, 내용과 맞는 이미지를 배치해 나갑니다. 텍스트와 이미지의 크기, 강약의 구분 등을 정하는 단계입니다. 그 다음 그에 어울리는 배색을 결정하는 방식으로 진행하면 됩니다. 여기서 배색은 메인 이미지의 배색이 아닌 텍스트의 배색 또는 부가적인 요소의 배색을 의미합니다. 디자인의 인상은 배색에 의해 결정된다고 해도 무리가 없을 만큼 강한 힘을 가지고 있으니 배색에 관해서는 따로 공부를 더 하는 것도 좋다고 생각됩니다.

간략히 작업 과정을 살펴보았으니 이제부터 잘된 디자인을 하는 방법에 대해 시작해보도록 하겠습니다.

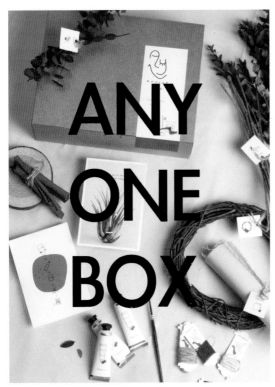

▲ 애니 원 박스 by 김지윤
제품 사진과 타이포그래피로만 표현한 제품 포스터

레이아웃?
도대체 그게 뭔데?

판형과 판면 그리고 여백 / 좋은 레이아웃이란? / 레이아웃의 원리

Chapter
02
레이아웃이란

레이아웃?
도대체 그게 뭔데?

레이아웃(Layout)이란 단어는 여러 분야에서 많은 의미를 가지고 있습니다. 그 중 시각 디자인 분야에서 통용되는 사전적 정의를 찾아 보면 디자인, 광고, 편집에서 문자, 그림, 기호, 사진 등의 각 구성요소를 제한된 공간 안에 효과적으로 배열하는 일 또는 그 기술로 명시하고 있습니다. 좀 더 쉽게 말하자면 각 요소들을 시각적, 기능적으로 조화롭게 배열, 배치하여 전달하려는 메시지를 한눈에 보기 좋게 하는 것을 말합니다.

좋은 레이아웃이 나오려면 먼저 정해진 판형에 내가 디자인 할 판면을 정하고 각각의 요소들을 배치한 후 그 요소들이 갖고 있는 정보들이 잘 전달될 수 있도록 적당한 여백을 확보하는 것이 중요합니다.

가령 여러분이 집을 짓는다고 생각해 봅시다. 정해진 땅의 면적에 방 크기는 얼마씩 몇 개로 나눌 건지, 욕실 크기는 어느 정도로 할 것인지, 창 크기는 어떻게 할지를 생각하겠죠? 크기가 정해지고 집이 다 지어졌다면 이제 가구를 배치해야겠죠? 필요한 가구와 넣고 싶은 소품을 전부 다 방에 갖다 놓으면 어떻게 될까요? 당연히 생활하기도 불편하고 시각적으로도 답답할 것입니다. 여기서 정해진 땅이 판형이며, 방의 크기를 크게 할지, 작게 할지 결정하는 것이 곧 판면, 가구를 생활하기 편하고 아름답게 배치하는 것이 레이아웃, 동선과 시각을 고려하며 잘 배치하는 것이 여백입니다.

이제 이해가 좀 되셨나요? 그럼 레이아웃에 대해 좀 더 구체적으로 살펴보도록 하겠습니다.

01. 판형과 판면, 그리고 여백

그리드의 사전적 정의를 살펴보면 격자, 바둑판의 눈금 등을 말하는 것으로 판면을 구성할 때에 쓰이는 가상의 격자 형태의 안내선을 의미합니다. 일반적으로 수직과 수평으로 면이 분할되며 인쇄물의 시각적 질서와 일관성을 유지시키는 역할을 합니다.

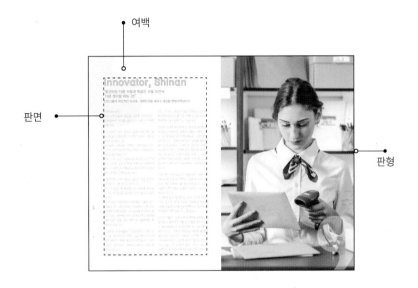

• 판형

판형은 인쇄물 크기의 규격으로, 쉽게 이야기해 내가 디자인 할 작업물의 크기라고 생각하면 됩니다. 일반적인 보고서라면 A4가 될 것이고, 책을 디자인한다면 출판 목적, 출판물의 성격, 대상 독자 등을 고려해서 책의 크기를 정하면 됩니다.

• 판면

판면은 페이지에서 조판에 의해 형성되는 글자 면(자면)을 말합니다. 인쇄물인 경우 판면을 설정할 때는 읽는 이에 따라, 인쇄물의 두께나 제책 방식에 따라 다르게 설정해야 합니다.

들어갈 글과 이미지는 많은데 판면을 작게 설정하면 정보들을 다 넣지 못하거나, 넣더라도 시각적으로 답답한 결과물이 나올 것입니다. 이와 반대로 글과 이미지는 적은데 판면은 지나치게 크다면 레이아웃의 짜임새가 떨어지며, 또한 종이의 크기가 커지니 당연히 제작비도 그만큼 추가될 것입니다.

판면은 전체 디자인의 레이아웃과 분위기를 결정짓는데 중요한 역할을 합니다. '이 정도면 되겠지'라는 생각으로 작업을 시작하면 자칫 중간에 판면을 전면 수정해야 할 일이 발생할 수도 있습니다. 필자도 사회초년생 때 원고량을 고려하지 않은 상태에서 판면을 잡았다가 300페이지가 넘는 책을 수정하느라 된통 고생한 적이 있습니다. 그러니 처음부터 신중하길 바랍니다.

• 여백

판면을 제외한 나머지 상하좌우의 빈 부분을 여백이라 하는데 디자인 작업 시 채워지지 않는 공간을 의미합니다. 또한 채워지지 않아 여백이 반드시 흰색일 필요는 없습니다. 단, 디자인을 하고 남은 공간이 아닌 반드시 레이아웃을 처음 잡을 때부터 계획된 공간이어야 합니다.

편집 공간답게 만드는 결정적인 요소는 판면을 에워싸고 있는 여백입니다.

여백은 보는 이에게 휴식 공간의 구실을 하며 전체적인 디자인에 통일감을 부여하는 역할을 합니다. 또한 의도된 여백은 보는 이의 시선을 유도하며 주목성을 높일 수도 있습니다. 하지만 때론 변화를 주기 위해 이미지를 가득 채우거나, 다른 크기로 설정해 각기 다른 느낌을 연출하기도 합니다.

다음과 같이 판면과 여백을 바꾼 후 분위기가 어떻게 달라졌는지 느껴보길 바랍니다.

▲ 여러 가지 여백
여백의 형태에 따라 주목도와 가독성이 달라집니다.

내용이 많을 때 글 줄을 길게 하면 읽기 불편합니다. 또한 글 줄이 길어지면 보기가 지루해지고 읽는 속도 또한 늘어질 수 있습니다.

의도된 바가 아니라면 가능한 글 줄은 길지 않게 하는 것이 좋습니다. 시집이나 소설책을 연상해 보면 이해하기 쉬울 것입니다. 그리고 여백이 넓을수록 서정적이면서 읽기 쉽고, 여백이 좁을수록 읽기 불편하고 지루합니다.

위의 예시와 같이 아래쪽으로 갈수록 확연히 읽기 편하다는 것을 느낄 수 있습니다.

상하좌우 여백을 똑같이 할지 각기 다르게 할지 결정하는 것도 책의 분위기를 크게 좌우합니다.

두꺼운 책은 책 안쪽이 말려들어가는 부분이 많아지기 때문에 안쪽 여백을 많이 확보하여 작업하는 것이 좋습니다. 또 여백은 반드시 좌우대칭일 필요는 없으나 양쪽 펼침면의 글 줄 높이는 맞춰주는 것이 시각적으로 안정적입니다.

02. 좋은 레이아웃이란?

우리가 보는 책, 포스터, 웹사이트 등 여러 편집물 안에는 사진, 일러스트레이션, 본문 텍스트, 그래프 등 수많은 디자인 요소들이 들어가 있습니다.

이 수많은 내용들을 계획없이 아무렇게나 배치한다면 어떻게 될까요? 아마도 보는 이는 어디서부터 읽을지, 무엇이 중요한지 알지 못할 것입니다. 어쩌면 무엇을 전달하고 있는지 조차 모를 수도 있습니다.

앞에서 언급하였듯이 방의 인테리어를 어떻게 하는지에 따라 그 방이 좁고, 넓고, 쾌적하고, 지저분하게 보일 수도 있습니다.

좋은 레이아웃은 전달하려고 하는 내용의 가독성은 물론 디자인의 조형성과 창조성이 잘 어우러져야 합니다. 쉽게 이야기하면 전달하려는 정보가 잘 읽히고 시각적으로 편안하면서도 보기 좋아야 합니다. 바로 목적에 충실한 레이아웃이 좋은 레이아웃이란 의미입니다. 거기다 감각적인 디자인이 더해진다면 금상첨화겠죠?

각자 개성에 따라 디자인을 다르게 받아들일 수도 있지만, 레이아웃의 기본 원리를 이해한다면 더 나은 디자인을 할 수 있을 것입니다.

03. 레이아웃의 원리

• 통일과 변화

통일과 변화는 흥미를 끄는 레이아웃을 만들고 공간에 개성을 부여합니다.
그 중 통일은 레이아웃 구성요소들의 조형적 결합과 질서를 의미하며 통일된 레이아웃은 내용 파악이 쉽고, 지면 전체를 하나로 보이도록 합니다.

지나친 통일감은 딱딱하거나 자칫 지루해질 수 있으므로 적절한 변화가 필요합니다. 효과적인 변화는 통일의 영역을 침해하지 않는 범위 내에서 이루어져야 합니다. 극단적인 변화는 무질서를 초래하여 산만한 레이아웃이 만들어지기 때문입니다.

통일이 잘된 레이아웃과 적절한 변화의 조합은 보는 이로 하여금 시각적 흥미를 자극하고 원활한 소통도 할 수 있습니다.

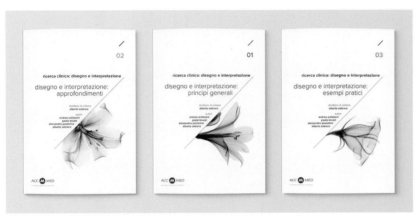

▲ ACCMED / Ricerca clinica in three steps by Coq [1]
동일한 레이아웃에 이미지의 변화를 주어 시리즈물임을 연상하게 하였습니다.

 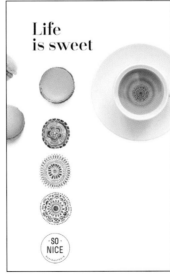

▶ 애니원 박스 광고 by 김지윤
같은 덩어리감의 다른 이미지들을 사용하여 통일감을 주었습니다.

▶▶ Life is sweet macarons by SoNice Design [2]
동일한 형태의 이미지를 사용하고 커피잔으로 크기의 변화를 주어 재미 요소를 주었습니다.

• 그룹화와 분산

그룹화는 같은 그룹의 요소나 비슷한 특성을 가진 디자인 요소를 근접시키는 것입니다. 반대로 분산은 관계가 없는 디자인 요소 또는 정보를 분리시켜 배열하는 것입니다.

내용, 크기, 색채 등 여러 요소가 평면 위에서 어떻게 그룹화 또는 분산되는지에 따라 체계적인 디자인이 되어 정보를 효과적으로 전달할 수도 있고 혼란을 줄 수도 있습니다. 또한 그룹화와 분산을 통해 디자이너가 설정한 곳에서 다른 곳으로 시선이 자연스럽게 이동하거나 율동감을 만들어 낼 수도 있습니다.

그룹화와 분산을 효과적으로 잘 사용하려면 배경을 적절히 이용해야 합니다(여기서 배경이란 여백을 의미하는 것으로 여백에 대한 자세한 설명은 '6장. 레이아웃 상의 여백'에서 자세히 다루도록 하겠습니다).

연관성이 높은 요소와 낮은 요소를 배열하는 경우 명확한 차이를 알 수 있게 의식적으로 여백이 만들어지도록 신경을 쓰도록 합니다.

그룹화에서는 각 요소들의 연관성을 이해하고 어떤 것끼리 그룹을 지을지를 먼저 생각하고 디자인 작업을 해야 합니다. 그렇지 않을 경우 독자는 연관 없이 묶인 정보로 인해 전달하고자 하는 의미와 다르게 이해하는 경우가 발생할 수 있고, 집중도가 분산될 수도 있습니다.

< X >

< O >

위 예제의 왼쪽 디자인은 타이틀과 정보를 그룹으로 묶어 디자인하였고, 오른쪽 디자인은 메인 타이틀과 서브 타이틀을 묶고 내용은 별도로 분리시켜 디자인하였습니다. 오른쪽 디자인이 왼쪽보다 잘된 디자인이라 하는 이유는 같은 정보끼리 그룹으로 묶어 한 눈에 정보를 파악할 수 있을 뿐 아니라 자연스럽게 여백을 만들어 주어 주목도까지 높였기 때문입니다.

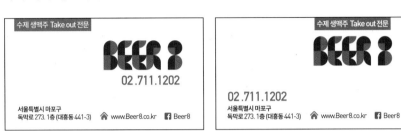

< X > < O >

• 대칭과 비대칭

대칭은 상하좌우로 동일한 위치에 구성요소들이 마주 보고 있어 질서에 의한 통일감을 줍니다. 구성요소는 같은 크기의 요소일 수도 있고, 무게감은 같으나 크기는 다른 요소일 수도 있습니다.

대칭을 사용한 디자인은 안정감을 주기에 적합하지만 단조롭고 보수적이며 흥미를 느끼기 어렵다는 단점이 있습니다. 비대칭은 형태나 구성은 다르지만 시각적으로 균형을 이루는 것으로 동적인 긴장감을 느낄 수 있습니다.

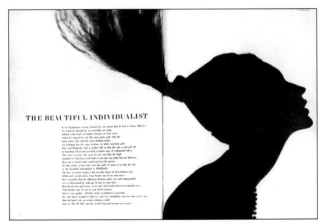

▲ Harper's Baazar Magazine [3]
인물의 위치를 지면의 1/3 지점에 배치하여 비대칭의 긴장감을 표현하였으며,
텍스트의 크기를 인물의 얼굴 덩어리와 비슷하게 디자인하여 대칭감을 살리려 하였습니다.

▲ Harper's Baazar Magazine [4]

마주 보고 있는 인물의 형태와 4단 그리드로 대칭감을 표현, 종이가 찢어진 형태로
변화를 주어 지루함을 해결하였습니다.

▲ Harper's Baazar Magazine [5]

마주 보고 있는 형태로 대칭감을 표현, 인물의 손동작과 표정에서 변화를 주었습니다.

▲ Harper's Baazar Magazine [6]

타이포를 좌우 대칭으로, 이미지를 비대칭으로 디자인하였습니다.

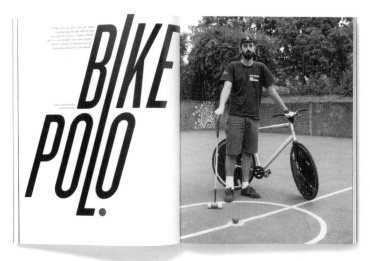

▲ Design and art direction of the first issue
of Elephant, a quarterly 'art and visual culture' magazine [7]
타이포그래피와 모델을 대칭적으로 사용하였고, 빨간색 공을 사용하여 통일감을 주었습니다.

• 율동

율동은 리듬 또는 동세라고도 하며, 일정한 통일성을 전제로 한 동적 변화를 의미합니다. 디자인 요소를 같은 크기나 간격으로 반복하여 율동감을 느끼도록 만들 수 있으며, 강한 힘과 약한 힘이 규칙적으로 작용하게 하여 표현할 수도 있습니다.

주의할 점은 단순한 반복보다는 흥미를 유발시키고 연속적인 나열에도 지루하지 않으며 리듬감을 지속적으로 느낄 수 있도록 디자인하여야 합니다.

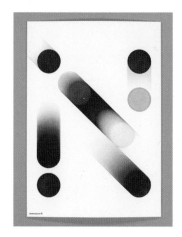
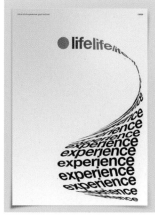

▶ Uncontrolled Types [8]
그라데이션 효과를 이용하여 율동감을 표현한 포스터입니다.

▶▶ Life-Experience poster [9]
타이포그래피를 이용하여 율동감이 느껴지도록 디자인한 포스터입니다.

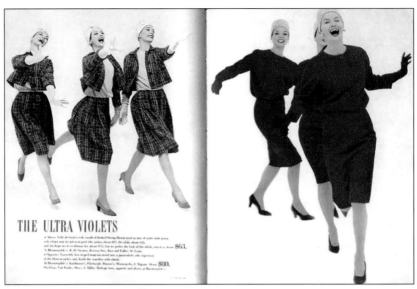

▲ Harper's Baazar Magazine[10]
인물의 연속 동작을 배치함으로써 마치 움직이는 것처럼 율동감을 표현하였습니다.

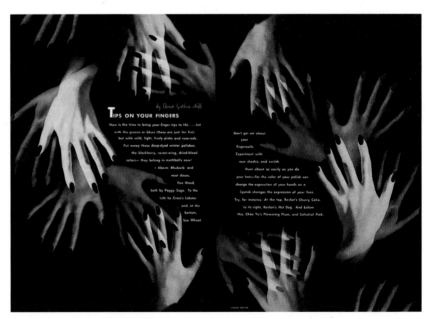

▲ Harper's Baazar Magazine[11]
손의 형태를 교차하고 투명도를 주어 마치 여러 개의 손들이 움직이는 것처럼 표현하였습니다.

• 강조

강조는 단조로움을 피하기 위해 특정한 부분을 강하게 표현하여 다른 요소와 구분하고자 할 때 사용됩니다.

강조의 방법으로는 주목성이 높은 색을 사용하거나 명도의 차이를 주거나 규칙적인 상황에서 운동을 통한 변화 또는 스케일의 차이를 두기도 하고 상반되는 이미지 또는 컬러와 흑백을 이용하는 등 여러 방법을 통해 원하는 대상을 강조할 수 있습니다.

강조를 잘 이용하면 임팩트 있는 디자인을 할 수 있는 장점이 있지만, 강조되는 부분이 여러 개이거나 지나치게 넓으면 공간 전체의 질서가 파괴되어 오히려 그 힘이 약해질 수 있으니 주의깊게 사용해야 합니다.

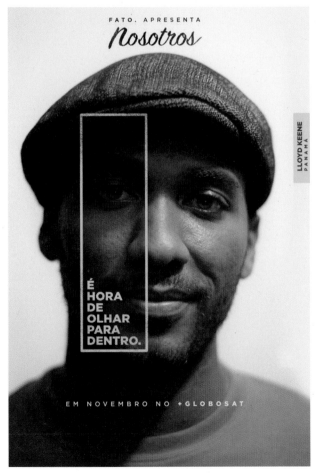

▶ Nosotros na TV by Maan Ali [12]
흑백과 컬러의 대비, 사각 박스를 이용하여 한 번 더 강조한 후 시선이 안쪽 사각형 부분에 머무르게 하는 효과를 내고 있습니다.

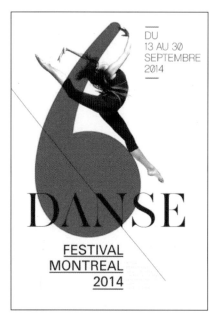
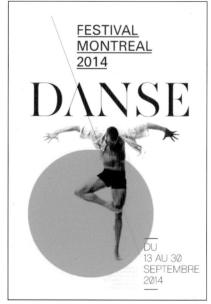

▲ FESTIVAL DE DANSE DE MONTREAL POSTER by Thebault Julien [13]
흑백과 컬러, 율동감과 사선의 대비를 통해 강조하고 있습니다. 보는 이의 시선이 컬러가 있는 부분에
머무르게 하는 효과를 내고 있습니다.

▶ Covers designed for
The New York Times Magazine [14]
작은 타이틀에 반해 인물을 크게 강조하였습니다.

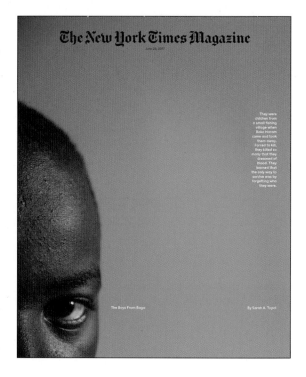

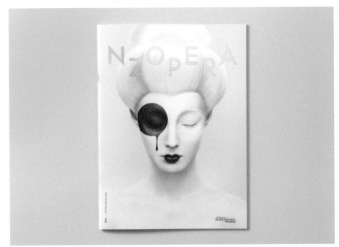

▶ Madame Butterfly Poster
by NZ Opera [15]

눈가의 동그라미와 입술을 빨간색으로 강조하
여 시선이 머무르도록 표현하였습니다.

골격이 좋아야
몸이 좋은 법!

Chapter

03

기본은
그리드부터

골격이 좋아야
몸이 좋은 법!

'골격(骨格/骨骼)'은 '동물의 체형(體型)을 이루고 몸을 지탱하는 뼈'를 뜻하는 것으로 '골격이 좋다'는 것은 '몸을 지탱하는 뼈의 조건이나 상태가 좋다'는 것입니다. 뼈의 상태가 좋아야 몸이 튼튼할 수 있는 것처럼 편집 디자인에서는 그리드가 잘 구축되어야 보기 좋은 디자인이 나올 수 있는 것입니다.

디자인을 한참 진행하다 보면 보기 안 좋아 전체적인 그리드를 바꿔야 하는 경우가 종종 발생합니다. 따라서 처음부터 디자인의 특성을 잘 고려하여 그리드 계획을 세워야만 시간도 절약되고 다시 디자인해야 하는 번거로운 작업을 예방할수 있습니다.

01. 그리드의 구조

그리드의 사전적 정의를 살펴보면 격자, 바둑판의 눈금 등을 말하는 것으로, 판면을 구성할 때에 쓰이는 가상의 격자 형태 안내선을 의미합니다.

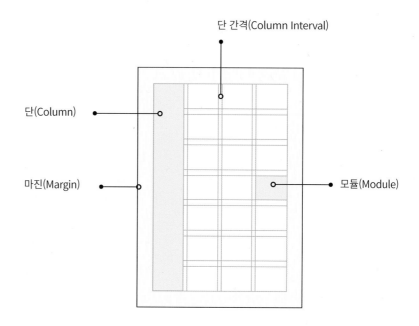

단 간격(Column Interval)

단(Column)

마진(Margin)

모듈(Module)

그리드는 단, 단 간격, 마진, 모듈로 구분할 수 있습니다.

일반적으로 그리드는 수직과 수평으로 면이 분할되며 인쇄물의 시각적 질서와 일관성을 유지시키는 역할을 합니다.

• 단(Column)

글자나 이미지를 배치하는 수직 방향의 면으로, 내용과 디자인 분위기에 따라 단의 너비나 개수가 달라집니다. 대부분 한 페이지에서 단의 너비는 동일하게 적용하나 필요에 따라 다른 너비로 구성할 수도 있습니다.

• 단 간격(Column Interval)

단과 단 사이의 간격으로, 간격의 크기는 단의 수나 디자인의 목적에 따라 적절히 결정해야 합니다.

• 마진(Margin)

판면에 담긴 정보와 재단선 사이의 빈 공간, 즉 둘러싸고 있는 사방의 여백을 말합니다. 마진에는 주석이나 캡션, 페이지 넘버링 등 부차적인 디자인 요소를 배치하기도 합니다.

• 모듈(Module)

일정 간격으로 나뉘지는 공간으로 그리드에 반복과 질서를 부여합니다.

02. 그리드의 종류

그리드는 규칙 그리드와 불규칙 그리드로 구분할 수 있습니다.

▌규칙 그리드

규칙 그리드는 일반적인 그리드로 일정한 규칙을 갖고 있는 그리드를 말합니다.

규칙 그리드에는 1단(블록) 그리드, 다단(컬럼) 그리드, 모듈 그리드, 혼합 그리드가 있습니다.

• 1단(블록) 그리드

1단 그리드는 블록 그리드(Block Grid)라고도 불리우며 소설책이나 보고서, 단행본에서 주로 많이 볼 수 있습니다.

1단 그리드는 단순하고 기본적인 형태이므로 마진의 크기와 위치가 디자인에 중요한 역할을 합니다. 전형적인 비율은 바깥 여백이 안쪽 여백보다 크고, 위쪽 여백이 아래쪽 여백보다 작습니다.

▲ **1단 그리드**
단의 여백을 앞쪽으로 뺀 그리드입니다.

▲ **1단 그리드**
단의 위치를 중앙에 놓은 그리드로, 주로 소설책에 사용합니다.

• 다단 그리드

2단 이상의 단으로 나누어져 있는 그리드를 '다단 그리드'라고 하며, 텍스트 양이 많거나 다른 성격의 정보를 배치하고자 할 때 효과적입니다. 각 단의 너비를 같게 할 수도 있고, 다르게 할 수도 있습니다. 또한 단의 변화를 주어 독자의 흥미를 유발하거나 디자인의 지루함을 없앨 수도 있습니다.

▶ **2단 그리드**

▲ 3단 그리드

▲ 변형 그리드
변형 단은 독자의 흥미를 유도할 수 있습니다.

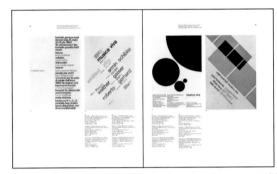
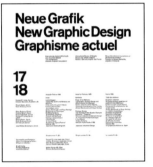

▲ Neue Grafik / New Graphic Design / Graphisme actuel 1959-1965
by Lars Muller Publishers [16]
변형 4단을 이용한 디자인입니다.

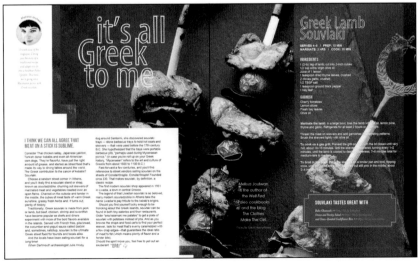

▲ Paleo Magazine by Alley Dog Designs [17]
펼침면의 그리드를 다르게 사용하기도 합니다.

• 모듈 그리드

판면을 수직과 수평으로 나누어 공
간을 작게 쪼개는 것으로, 제품이 많
은 카탈로그나 잡지 등 많은 정보를
담아내기에 가장 좋은 그리드가 바
로 모듈 그리드입니다.

정사각형을 기준으로 이미지의 비율
에 따라 크기를 늘려 사용할 수도 있
습니다.

▲ 모듈 매거진
각 단을 다양하게 응용하여 사용할 수 있습니다.

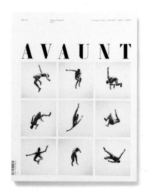

▶ Design and art direction of issue 1 of Avaunt [18]
모듈의 형태를 응용하여 재미있는 디자인을 하고 있습니다.

▶ The Knot Magazine.
by Meghan Corrigan [19]
모듈의 기본 형태를 네모가 아닌 다른 형태로 응용할 수
도 있습니다.

• 혼합 그리드

각기 다른 종류의 단을 함께 사용하는 그리드를 '혼합 그리드'라고 합니다. 예를 들면 페이지마다 2단과 3단을 사용하기도 하고, 한 페이지에 2단과 3단을 섞어 사용할 수도 있습니다. 혼합 그리드는 규칙성에서 벗어난 다양한 변화를 줄 수 있는 장점이 있습니다.

▲ 혼합 그리드
2단, 3단을 함께 사용하면 재미있는 디자인이 나올 수 있습니다.

▲ Redesign of The Independent newspaper [20]
혼합 그리드를 사용하면 좀 더 재미있는 디자인을 할 수 있습니다.

▲ Paleo Magazine by Alley Dog Designs [21]

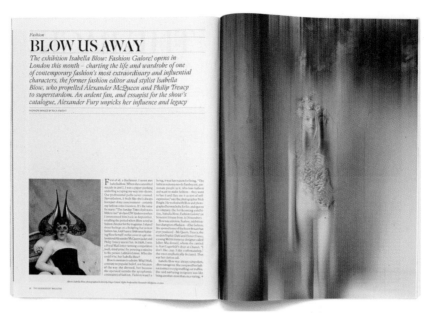

▲ Redesign of The Independent Magazine [22]
리드글을 1단으로 사용하여 집중도를 높였습니다.

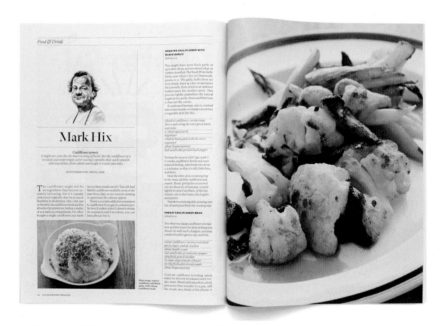

▲ Redesign of The Independent Magazine [23]
혼합 그리드의 형태를 다양하게 응용한 디자인입니다.

불규칙 그리드

불규칙 그리드는 일반적인 그리드와 달리 일정한 형식이나 규칙이 없는 그리드로 플렉서블 그리드와 그리드의 해체로 나눌 수 있습니다.

• 플렉서블 그리드(Flexible Grid)

플렉서블 그리드는 단순한 수평 수직 그리드에서 벗어나 여러 변화를 줄 수 있는 방법입니다. 일반적 규칙 그리드의 변형에서 출발하여 규칙 그리드와 그리드의 해체 사이의 중간적 성격을 가지고 있습니다. 수직 수평뿐 아니라 사선과 곡선의 형태로도 만들 수 있습니다.

▲ Quartet: Four Literary Walks Through The V&A [24]
알파벳 A자의 형태를 가져와 그리드를 만들었습니다.

▶ Feature opener designs for
The New York Times Magazine [25]
이미지에서 포인트가 되는 부분을 그리드
와 연관성을 주어 만들었습니다.

▶ Feature opener designs for
The New York Times Magazine [26]
다단 그리드에서 단 하나를 비스듬히 세워
마치 책꽂이에 책이 꽂혀 있는 것처럼 느
껴집니다.

▶Zembla magazine [27]
원의 형태를 바깥쪽과 안쪽으로 나누어
디자인하였습니다.

플랙서블 디자인의 선두는 하퍼스 바자의 아트디렉터인 알렉세이 브로도비치(Alexey Brodovitch)입니다. 그는 1934년부터 1958년까지 부임했으며 그가 부임한 이후 잡지라는 매체의 편집 디자인은 새 역사를 쓰기 시작합니다.

여백의 미를 강조하고 한 편의 영화를 보는 듯 잡지의 내용과 전개를 구성해 지금까지도 편집 디자인의 교과서로 손꼽히고 있습니다. 이러한 감각적인 플랙서블 그리드에도 단점은 있습니다. 즉 가독성이 일반적인 규칙 그리드에 비해 떨어질 수 밖에 없습니다. 따라서 좀 더 예민하게 작업하기를 권합니다.

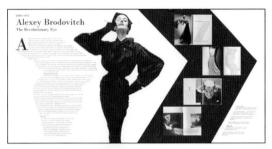

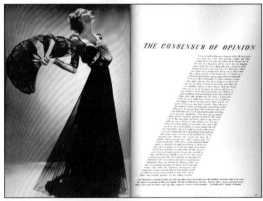

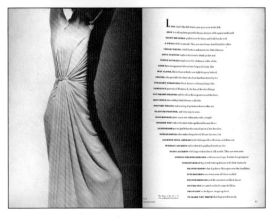

▶ Harper's Baazar Magazine [28]
여성이 가지고 있는 아름다운 라인을 따라
그리드를 만들었습니다.

• 그리드의 해체

그리드의 해체는 그리드를 사용하지 않거나 사용하더라도 부분만 사용하여 자유롭게 공간을 구성한 디자인을 말합니다. 좋은 디자인에는 규칙이 존재하지만 그 규칙을 정확히 따라한다고 해서 무조건 좋은 디자인이 나오는 건 아닙니다. 감각적으로 틀에 얽매이지 않은 신선함을 추구하는 것이 디자이너의 몫일 것입니다.

그리드의 해체는 일반적으로 트렌드에 민감하게 반응하는 잡지에서 흔히 볼 수 있습니다. 그리드의 해체는 잘못 디자인 할 경우 감각적이기보다 오히려 산만하고 보는 이를 피로하게 만들 수 있습니다. 따라서 그리드에서 벗어난 디자인을 할 때에는 정확한 콘셉트를 갖고 디자인을 해야만 클라이언트나 정보를 읽는 이를 설득할 수 있을 것입니다.

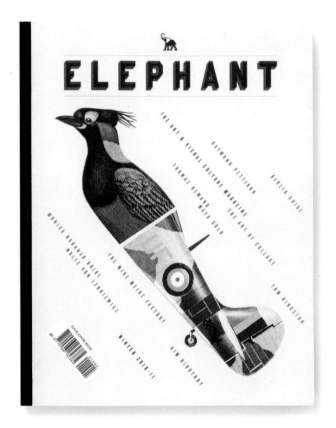

▲ Design and art direction of the fifth issue
of Elephant, a quarterly 'art and visual culture' magazine [29]
그리드를 무시한 채 일러스트를 따라 텍스트들을 흘려 디자인하였습니다.

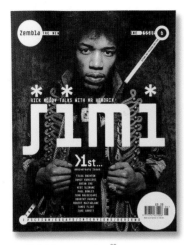

▲ Zembla magazine [30]
일정한 그리드 없이 디자인하여 감각적인 표지 디자인이 되었습니다.

▼▶ The Knot Magazine.
by Meghan Corrigan [31]
잡지나 화보에서 많이 볼 수 있으며 지면이 넓
어 보이는 효과가 있습니다.

단 간격을 조정한 디자인

2단 이상의 단이 있는 디자인을 할 때는 단 간격에도 주의를 해야 합니다. 단 간격은 텍스트의 양과도 관련이 있지만 텍스트의 크기와도 연관되니 너무 넓지도 좁지도 않게, 훈련을 통해 적당한 단 간격을 눈에 익히기 바랍니다.

◉ 예제파일 : 03-01-1, 03-01-2, 03-01-3.jpg

First Design

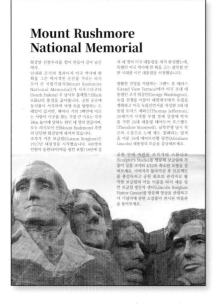

Second Design

아쉬운 점

- 이미지를 수정하지 않고 그대로 사용하여 하늘과 하얀 대지를 마치 칼로 자른 듯 보인다.

- 단 간격이 너무 넓어 짜임새가 떨어져 보인다.

단 간격 / 그래픽 수정

- 이미지 배경을 없애 본문과 자연스럽게 연결되도록 하였다.

- 단 간격을 좁혀 가독성을 높였다.

- 소제목의 폰트 크기를 키워 내용을 강조하였다.

Develop | 단 간격에 주의해라

단 간격을 설정할 때는 판형과 판면을 염두해 두고 결정해야 합니다.
단 간격이 너무 좁으면 읽기 불편할 뿐 아니라 시각적으로 답답함을 느끼고 반면, 단 간격이 너무 넓으면 공간이 비워 보이거나 마치 두 개의 다른 내용이 있는 것처럼 보여집니다.

Final Design

이미지와 부합되는 서체 사용
이미지에서 느껴지는 단단함을
제목에서도 느껴지도록 하였다.

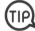

여백 위에 요소 배치
디자인의 변화를 주기 위해
서는 이미지를 분할하여
배치하는 센스도 필요하다.

Mount Rushmore National Memorial

소제목 강조
소제목을 강조하여
시선을 한번 더 잡아
놓을 수 있다.

**화강암 산봉우리를
깎아 만들어 길이 남긴 역사**

인내와 끈기의 결과이자 미국 역사에 한 획을 그은
역사적인 순간을 기리는 러시모어 산 국립기념지
(Mount Rushmore National Memorial)가 사우스
다코타(South Dakota) 주 남서부 블랙힐스(Black
Hills)의 풍경을 굽어봅니다. 공원 곳곳에 동식물이
서식하며 야생 속을 탐방하는 트레일이 있지만, 해
마다 거의 3백만에 이르는 사람이 이곳을 찾는 가장
큰 이유는 각각 18m 높이에 달하는 위인 네 명의 얼
굴이며, 모두 러시모어 산(Mount Rushmore) 측면
의 단단한 화강암에 새겨져 있습니다.
조각가 거즌 보글럼(Gutzon Borglum)은 1927년
대장정을 시작했습니다. 400명의 인원이 동원되어

(아들 링컨 포함) 14년에 걸쳐 네 명의 미국 대통령
을 새겨 완성했는데, 특별히 미국 역사에 한 획을 굿
는 괄목할 만한 시대를 이끈 대통령을 선정했습니다.

광활한 전망을 자랑하는 그랜드 뷰 테라스(Grand
View Terrace)에서 미국 초대 대통령인 조지 워싱턴
(George Washington), 독립 전쟁을 이끌어 대영제
국에서 독립을 쟁취하고 미국 독립선언서를 작성한
3대 대통령 토마스 제퍼슨(Thomas Jefferson), 20
세기가 시작할 무렵 경제 성장에 박차를 가한 26대
대통령 테어도어 루스벨트(Theodore Roosevelt),
남북전쟁 당시 북군의 수장으로 노예 제도 철폐라
는 업적을 이룬 16대 에이브러햄 링컨(Abraham
Lincoln) 대통령의 모습을 감상해보세요.

공원 안에 마련된 조각가의 스튜디오(Sculptor's
Studio)를 방문해 보글럼의 작품이 실물 크기의
1/12로 축소된 모형을 살펴보세요. 아버지가 돌아가
신 후 프로젝트를 총감독하고 공원 최초의 관리자로
활약한 보글럼의 아들 이름을 따서 세운 링컨 보글
럼 방문자 센터(Lincoln Borglum Visitor Center)
를 방문해 영상을 관람하고 이 기념지에 관한 소장
품이 전시된 박물관을 돌아보세요.

**이미지와 부합되는
본문 서체 사용**
본문은 주로 명조체를 사용
하나 이 경우는 돌 조각의
단단한 이미지에 어울리도록
고딕체를 사용하였다.

중심 이미지를 판면 안쪽으로 이동
판면 안쪽으로 이미지를 넣어 좀 더 짜임새가 있어 보인다.

GRID
02

단 개수를 변화시킨 디자인

다단 그리드 시스템을 이용한 디자인을 할 때는 자칫 단조로운 디자인이 될 수 있습니다. 또한 모든 페이지를 같은 레이아웃으로 구성하면 독자는 지루하다는 느낌을 받을 것입니다.

◉ 예제파일 : 03-02-1, 03-02-2, 03-02-3.jpg

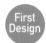

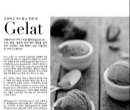
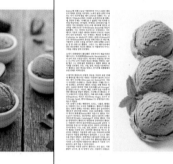

아쉬운 점

- 단에 텍스트와 이미지를 꽉 채워 넣어 답답하다. 사진을 위한 여백이 필요하다.
- 같은 포맷의 사진을 사용하여 페이지의 통일감은 있으나 지루한 구성이 될 수 있다. 이미지의 크기가 크다고 임팩트가 있는 것은 아니다. 오히려 이미지가 돋보이도록 여백을 마련해 주어야 집중할 곳이 만들어지고 그 페이지가 비로소 더욱 돋보일 수 있다.

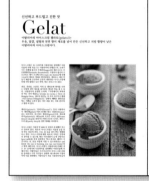

그리드 / 그래픽 수정

- 제목과 본문의 그리드를 변형하여 여백을 만들어 주었다.
- 이미지의 크기 변화를 주어 공간감을 주었다.

Develop | 그리드를 연주하라

펼침 페이지 안에서는 몇 가지 그리드 시스템을 사용할 수 있고, 같은 그리드 안에서 레이아웃에 변화를 주어 재미있는 디자인을 할 수도 있습니다. 단조로운 이미지는 작게, 데코레이션이 많은 이미지는 크게 배치하면 주목성이 더욱 좋아질 것입니다.

Final Design

주제에 맞는 제목 서체와 색상
gelato는 내용과 맞게 부드러운 서체를 사용하였다.
하단에 있는 젤라토와 민트잎 색상과 연관된 색을 사용하여
통일감을 부여하였다.

신선하고 부드럽고 진한 맛

Gelato

이탈리아 아이스크림 젤라토(gelato)는
우유, 달걀, 설탕과 천연 향미 재료를 넣어 만든 신선하고
지방 함량이 낮은 이탈리아의 아이스크림이다.

아이스크림은 10~13세기에 시칠리아를 점령했던 아랍인들에 의해 처음으로 이탈리아에 전해졌으며, 16세기 이후 피렌체 출신의 루게리(Ruggeri)와 베르나르도 부온탈렌티(Bernardo Buontalenti), 시칠리아 출신의 프로코피오 데이 크네스(Procopio dei Knives)에 의해 오늘날의 젤라토 형태로 발전하였다. 젤라토는 만들기 때문에 공정이 대장 생산 아이스크림에 비해 지방 함량이 낮은 반면, 진한 질감과 부드럽다.

과일, 견과류, 초콜릿, 커피 등 젤라토에 향미를 더하는 다양한 천연 재료를 첨가하여 색다른 맛을 낼 수 있다. 이탈리아의 유명한 요리책 『조리에서의 과학과 잘 먹는 예술(La Scienza in cucina e l'Arte di Mangiar Bene, 1891년 출간)』의 저자 아르투시 펠레그리노 (Artusi Pellegrino)는 '살면서 배워야 할 것으로 먹는 기쁨을 누리지 않는 것은 바보 같다'라고 말한 바 있다.

젤라토(gelato)는 '얼리다(freeze)'란 뜻의 이탈리아어 '젤라레(gelare)'에서 파생된 말로, '얼렸다(frozen)'라는 의미이다. 복수형은 젤라티(gelati)이며, 젤라테

아(gelateria)는 바(bar)와 프로즌 디저트 숍(frozen dessert shop)을 결하거나 바와 프로즌 디저트, 페이스트리 숍(pastry shop)을 겸한 형태를 의미한다.

아이스크림을 가장은 약 3000 년 전에 존재했던 것으로 알려져 있는데, 최초의 아이스크림을 거슬러 올라 올려 만든 형태였다고 한다. 아이스크림에 대한 최초의 서정적 언급은 어떤 사람이 브라운이 눈에 산양유식(goat milk)을 얹어 유약부서 '먹고 마시고, 태양이 이글거리니, 몸을 차갑게 식힐 수 있으리라(Eat and drink, the sun is burning, you can cool down)'라고 말한 대목이다.

16세기 피렌체에서 활동했던 건축가이자 예술가였던 베르나르도 부온탈렌티(Bernardo Buontalenti)는 오늘 솜씨 또한 수준급이었다. 메스티나 사람들을 위하는 토스카나 궁주 추최의 대궁으로 제공된 현대적이고 세련된 젤라토 레시피를 선보였다. 우유, 달걀, 과일을 사용했으며 이탈리아 피렌체의 것으로 로베이 아이스크림과 유사한 형태였으나, 16세기 이후 수정들의 통합한 레스파나 시칠리아에 이를 전파했다. 사람들이 처음 사용했던 것의 젤라토는 좀 반응을 일으켰다.

17세기에 젤라토의 사업의 성공을 이끌 유일 한 주의 전체는 파티시에 토리니 나폴리, 함께로 등 이탈리아의 주요 도시 키르케에서는 젤라토가 판매되었다. 18세기 후반부는 미국에도 젤라토 솜이 등 아시아에서 젤라토가 정의식게 되었다.

코지모 데이 크네스(Procopio dei Knives)에 의해 오늘날 이탈리아의 아이스크림인 젤라토의 형태로 발전 이뤄졌다. 16세기 엄청수였던 루게리는 여기 시 간에 매료 나며 요리사로 일했다. 어느 날 메디치 가(Medici)에서 주최한 요리경연에 참가하는데, 경연의 주제는 '무게받을 수 없었던 가장 독특한 요리'를 만들어내는 것이었다. 루게리는 꽃색 얼음가를 지켜서 거의 얼렸했던 아이스크림 레시피를 선보이며 경연에서 대회 프로즌 디저트(frozen dessert)를 만들어 출품했다. 이는 경연의 우승자로 선정되었고, 이후 메디치 가문의 수많은 하이라 연회의 디저트로 사용되면서 널리 알려졌다. 이후 루게리는 케서린 데 메디치(Catherine de Medici)가 프랑스 올랑스(Orleans)의 공작 앙리(Henri)와의 결혼 선물로 프랑스 파널 께, 이탈리아의 요리의 수준을 프랑스 궁정에 뽐내려는 의도로 그녀를 따라 사람 으로 옮겼다. 그리고 그는 베르나르에서 얼렸던 피오렌차에 자신의 젤라토 숍 이름의 아이스크림을 사랑을 한껏 선보였다.

1920~30년대에는 이탈리아 북부의 바레제(Varese)에서 처음으로 젤라토 카트(cart)가 선보였고, 1927년에는 동로나 출신의 오텔로 카타브리가(Otello Cattabriga)가 전자동 젤라토 기계를 발명하면서 젤라토의 대중화에 공헌하였고 이 젤라토는 이탈리아 북부의 볼로네지 도코메로(Dokomero)가 남아있 시칠리아를 중심으로 젤라토가 보급되었다. 북부의 산악지역을 제외한 지역들을 위해도 젤라토가 사랑받 근 저 자동되면 내린 눈을 지역식들이 관광객에게 젤라토를 두었다가 여름철 관광객에게 동하던 경유 로 젤라토를 만들어 팔았다. 관광객 들이 출하들면 국경을 넘어 오스트리아, 독일, 스위스까지 가서 젤라토를 팔았다

무게 중심을 고려한 대비감 있는 사진
왼쪽 페이지의 이미지는 작게, 오른쪽 페이지의 이미지는
크게 하여 자칫 무게 중심이 오른쪽으로 쏠릴 수 있었으나
제목을 크게 잡아 주어 양쪽 페이지의 균형을 유지하였다.

충분한 여백 확보
크게 사용한 이미지 때문에 답답해
보일 수 있었으나 여백을 충분히
확보하여 보완할 수 있었다.

모듈 그리드를 활용한 디자인

모듈 그리드는 많은 정보가 있지만 하나의 글로 읽을 필요가 없을 때, 똑같은 크기의 이미지를 나열하고자 할 때, 또는 똑같은 크기의 사각 블록에 정보를 나열하고자 할 때 효과적으로 사용됩니다.

◉ 예제파일 : 03-03-1, 03-03-2, 03-03-3.jpg

First Design

Second Design

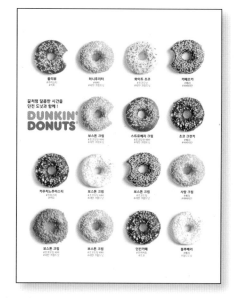

아쉬운 점

- 좌우 여백을 너무 많이 설정하여 이미지가 들어갈 공간이 부족해졌고 그로 인해 판형이 작아 보인다.

- 도넛을 설명하는 캡션이 도넛 덩어리의 크기와 비슷하여 답답해 보인다.

여백 / 모듈 수정

- 좌우 여백을 줄여 도넛의 크기를 키워주었다.

- 가독성을 해치지 않는 범위 내에서 캡션의 크기를 줄여 리듬감을 주었다.

Develop | 격자를 탈출하라

모듈의 사각 블록을 깨는 순간 모듈 그리드의 또 다른 아름다움을 느낄 수 있으며 일정한 모듈 그리드 상에서 형태나 크기 등을 변형하여 질서 속에 강조를 구축할 수 있습니다.
지나치게 일관성을 강조하다 보면 획일적이고 딱딱한 느낌을 줄 수 있으니 여러 변화를 고려하는 것이 좋습니다.

모듈의 변형
모듈에 변화를 주어
브랜드를 강조하였다.

브랜드 컬러 사용
브랜드 컬러를 사용하여
통일감을 부여해주었다.

시선 집중의 효과
상·하단의 네모박스는 없어도 그만이지만, Second Design과 비교해
보면 위아래를 한 번 더 면으로 막아줌으로써 시선이 바깥으로 빠지는 것을
잡아 줄 수 있다. 또한 직사각형이 아닌 끝이 둥그런 사각형을 제시하여
던킨 도넛 로고와 도넛 형태에서 느껴지는 둥근 느낌을 통일시켜 주었다.

혼합 그리드를 사용한 디자인

여러 내용이 혼재되어 있는 경우 효과적으로 정보를 전달하는 법을 고민해야 합니다. 기본 그리드에서 가독성을 놓치지 않고 그리드의 변화를 주어 독자와 커뮤니케이션이 잘 이루어지도록 합니다.

◉ 예제파일 : 03-04-1, 03-04-2, 03-04-3.jpg

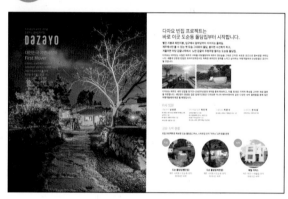

아쉬운 점

- 정보를 나열하는 단조로운 레이아웃은 지루하게 할 수 있다.

- 무의미한 여백으로 짜임새가 부족해 보인다.

- 정보가 분리되지 않아 가독성이 떨어진다.

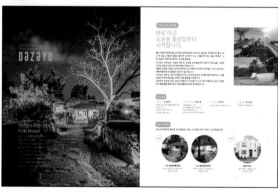

여백 / 레이아웃 수정

- 그리드를 변형하여 면 분할 효과를 주었다.

- 각각의 카테고리 여백을 주어 정보를 분리하여 가독성을 높였다.

Develop | 그리드를 혼재해서 사용해라

판면을 유지하면서 내용에 따라 그리드의 구성을 달리하면 통일감은 주되 변화된 디자인을 선보일 수 있습니다. 또한 정보의 내용에 따라 그리드를 변형해서 사용함으로써 충분한 여백 확보와 더불어 주목도를 높일 수도 있습니다. 내용과 연관성은 있으나 분리해야 할 정보라면 사이드 바를 활용하여 시각적 흐름을 방해하지 않으면서 자연스럽게 추가 정보를 전달할 수 있습니다. 사이드 바란 주요 내용과 연관된 정보를 담는 별도의 좁은 공간을 의미합니다.

Final Design

시선을 잡는 제목
제목의 크기를 키워줌으로써
시선을 끌 수 있다.

사이드 바를 이용한 내용 분리
다른 내용의 정보를 별도의 단을
만들어 가독성을 높였다.

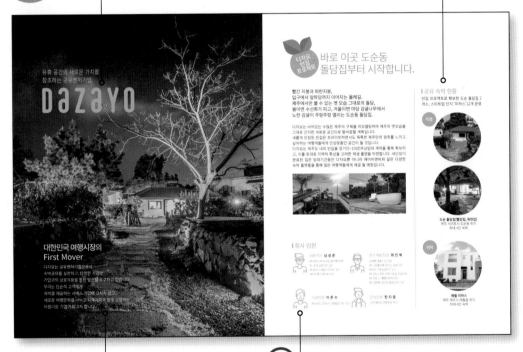

본문 색상 및 위치 변경
색상을 화이트로 바꿔 가독성을 높이고
하단에 위치함으로써 변화를 주었다.

(TIP) 인물 아이콘 활용
인물 소개의 경우 사진이 없을 시 연상되는
일러스트를 만들어 사용할 수 있다.

확실한 내용 분리
각각의 정보가 확실히 나누어져
가독성이 훨씬 좋아졌다.

GRID
05

그래픽 형태를 그리드에 활용한 디자인

일반적인 그리드에서 탈피하여 이미지의 형태를 차용한 플렉서블 그리드를 사용하는 것도 재미 있는 디자인을 할 수 있는 방법입니다.

◉ 예제파일 : 03-05-1, 03-05-1, 03-05-1.jpg

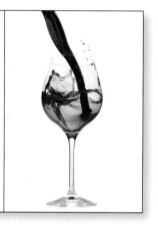

아쉬운 점

- 여백 없이 서브 이미지를 배치하여 답답하고, 디자인이 지나치게 복잡해졌다.

- 서브 이미지와 제목 폰트의 크기가 엇비슷하여 리듬감이 부족하다.

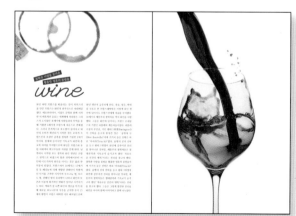

폰트 / 그래픽 수정

- 불필요한 서브 이미지를 삭제하였다.

- 제목 폰트는 작게, 메인 이미지는 상대적으로 크게 하여 리듬감을 주었다.

Develop | 이미지의 형태를 이용해라

사용하는 이미지가 특이한 형태를 이루고 있거나 재미있는 이미지인 경우 이미지의 외곽 형태를 이용하면 재미있는 디자인이 나올 수 있습니다. 단, 주의할 점은 모든 페이지마다 사용하면 산만해 질 수 있으니 포인트로 보여주고 싶은 페이지만 선택해서 응용하는 것이 좋습니다. 한 가지 팁은 나란히 펼침면으로 제시하면 그 효과는 두배가 됩니다.

Final Design

● 리듬감 연출
필기체를 사용한 글자가 컵과 이어지도록 연출하여 와인이 흐르는 느낌을 표현하였다.
서체의 굵고 얇은 선이 서로 교차하여 자연스럽게 리듬감도 연출되었다.
wine의 'e'을 수정하여 마치 와인이 잔에 쏟아지는 것 같은 느낌을 연출하였다.

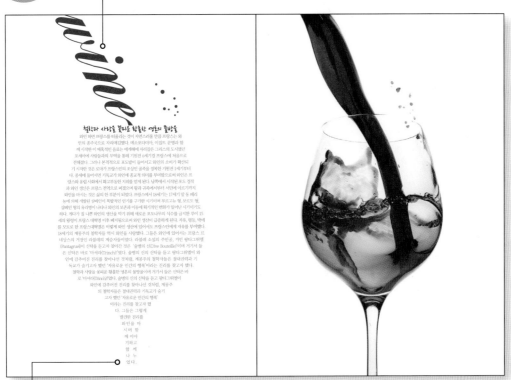

TIP ▶ 재단선 주의
형태를 따라한다고 판형 끝까지 글자를 흘려 쓰면 안된다.
글자가 인쇄 시 잘려나갈 수 있으니 주의하자.

대비효과 ●
컬러의 대비를 주고 싶다면 블랙을 사용해도 좋다.
단, 꼭 필요한 경우가 아니라면 다른 유채색은 신중을 기하고
사용하길 바란다.

그리드를 해체한 디자인

디자이너는 틀에 박히지 않은 새로운 형태로 판면을 구성할 수 있어야 합니다. 그리드를 포기함으로써 더 좋은 디자인이 나올 수 있습니다.

◉ 예제파일 : 03-06-1, 03-06-2, 03-06-3.jpg

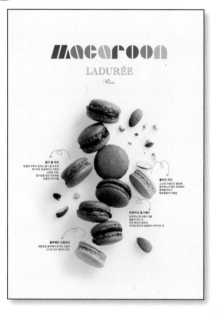

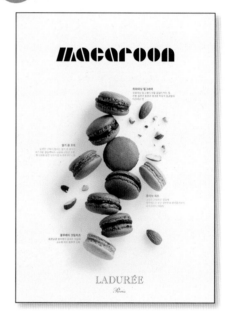

아쉬운 점

- 마카롱 형태를 차용한 제목 서체의 의도는 좋았으나, 1차적으로 장식 서체를 사용하고 거기에 색상까지 화려하게 변화를 주는 바람에 이미지에 집중되어야 할 시선이 제목으로 뺏겨버렸다.

- 자유롭게 연출된 사진과 귀여운 느낌의 캡션은 부조화로 시각적 흥미를 떨어뜨린다.

컬러 / 그래픽 수정

- 제목 컬러를 단순화하여 이미지에 시선이 집중되도록 하였다.

- 어울리지 않는 곡선으로 된 선 뽑기를 없애고 폰트에 컬러를 주어 덩어리감을 살렸다.

Develop | 그리드의 규칙을 탈피해라

그리드를 사용하지 않고 보는 이의 시선을 곧장 이미지로 유도할 수도 있습니다. 이것은 의도적으로 질서를 무너뜨려 디자인에 활기를 불어 넣는 것입니다.

다음과 같이 색이 많은 디자인 작업을 하다 보면 다양한 색을 쓰고 싶어지는 게 사실입니다.

하지만 화려한 시각요소가 많아지면 독자들의 집중도가 떨어져 오히려 역효과를 불러 일으킬 수 있으니, 오로지 이미지에만 집중할 수 있는 장치를 마련해야 합니다.

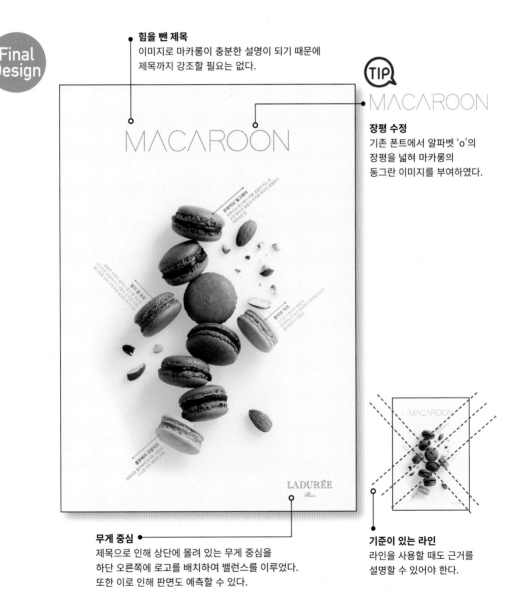

Final Design

힘을 뺀 제목
이미지로 마카롱이 충분한 설명이 되기 때문에
제목까지 강조할 필요는 없다.

TIP

MACAROON

장평 수정
기존 폰트에서 알파벳 'o'의
장평을 넓혀 마카롱의
동그란 이미지를 부여하였다.

무게 중심
제목으로 인해 상단에 몰려 있는 무게 중심을
하단 오른쪽에 로고를 배치하여 밸런스를 이루었다.
또한 이로 인해 판면도 예측할 수 있다.

기준이 있는 라인
라인을 사용할 때도 근거를
설명할 수 있어야 한다.

플렉서블 그리드**를 활용한 디자인**

플렉서블 그리드를 사용할 때는 많은 고민을 거친 후 작업을 결정해야 합니다. 디자인의 멋을 주기 위해 한 행위가 자칫 가독성도 떨어뜨리고 산만한 디자인으로 만들어 버릴 수 있기 때문입니다. 외형의 라인을 선택할 때도 누구나 공감할 수 있는 형태를 선택해야 할 것입니다.

◉ 예제파일 : 03-07-1, 03-07-2, 03-07-3.jpg

First Design

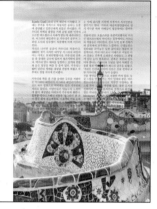

아쉬운 점

- 비슷한 이미지를 반복적으로 사용하였다.
- 텍스트가 주제 이미지를 가려 가독성도 떨어지고 주제도 약해졌다.

Second Design

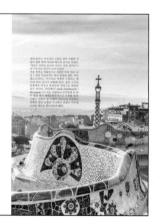

색상 / 그래픽 수정

- 양쪽 페이지에 사용된 비슷한 이미지 중 하나를 삭제하여 주목성을 높였다.
- 타이틀의 색상을 이미지 색과 맞추어 통일감을 부여하였다.

Develop | 주제와 연관된 라인을 찾아라

구엘 공원이 가지고 있는 형태의 특징을 살려 2단 그리드 컬럼의 형태를 잡고 사용합니다.
플렉서블 그리드를 사용할 때는 기본 그리드에 비해 가독성이 떨어질 수 있있으로 최대한 다른
장식적인 요소는 배제하는 것이 좋습니다.

Final Design

이미지를 비켜간 그리드
탑의 형태로 인해 글자가 읽히지 않을 것을
고려하여 컬럼의 형태로 잡았다.

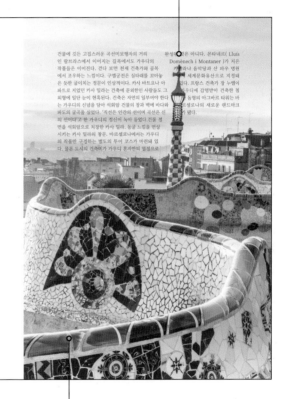

그리드의 변형
2단 그리드로 구엘 공원의 곡선 형태를 차용하였다.
플렉서블 그리드 디자인을 할 때 직선이 아닌 곡선을 많이
사용해야 한다면 기본 그리드 단 간격보다 조금 넓게 잡아줘야
가독성을 해치지 않을 수 있다.

확실한 주제 강조
First, Second Design 모두 이미지를 꽉 차게 표현하였다.
하지만 오른쪽 이미지가 확대 사용되어 주제가 확실히
한번 더 강조되었다.

GRID
08

황금분할을 그리드에 적용한 디자인

황금분할은 1 : 1.618로 표현되는 분할로 모든 기하학적 구조 중에서 가장 시각적인 안정감을 주는 비례라고 합니다. 다빈치는 이 비율을 신이 주신 위대하고 절대적인 비율이라고 했습니다. 이 분할은 고대 그리스 시대부터 전해지고 있으며 우리가 사용하는 신용카드, 담배 케이스 등에 응용되고 있습니다.

◉ 예제파일 : 03-08-1, 03-08-2, 03-08-3.jpg

First Design

아쉬운 점

- 이미지의 크기를 상단에 크게, 하단에 작게 배치한 점이 아쉽다. 이런 식의 레이아웃을 해야 하는 디자인도 있다. 가령 제품의 상세 설명이나 작업 과정을 설명할 때 따로 배치하면 좋지만 이와 같은 콘셉트의 디자인에서는 효과를 보기 어렵다.

- 하단에 사진, 텍스트, 사진, 텍스트 다시 사진 순으로 배열하여 두 개의 텍스트가 어느 사진과 연관된 내용인지 선뜻 파악하기 힘들다. 내용을 읽지 않아도 보는 즉시 사진과 내용이 한 덩어리로 인지할 수 있어야 한다.

Second Design

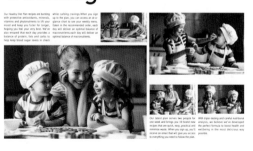

레이아웃 수정

- 하단에 큰 이미지를 배치하여 안정감을 주었다.

- 이미지와 연관된 텍스트를 함께 배치하여 관련 내용을 파악하기 쉽다.

Develop | 궁국의 비율을 활용해라 ❶

황금분할을 활용한 디자인 사례는 다양합니다. 여러 장의 이미지를 리듬감 있게 연출하고자 사용하면 편리합니다. 하지만 지나치게 집착하다 보면 획일적인 디자인이 될 수 있으니 목적에 따라 적용하는 것이 좋습니다.

Final Design

● 리듬감 연출
규격화된 분할에 맞추어 획일적으로 보일 수 있는 디자인을
텍스트 위에 위치시켜 리듬감을 연출하였다.

Our latest plan serves two people for one week and brings you 19 brand-new recipes that are quick, easy, practical and minimise waste. When you sign up, you'll receive an email that will give you access to everything you need to follow the plan.

Cooking

With triple-testing and careful nutritional analysis, we believe we've developed the perfect formula to boost health and wellbeing in the most delicious way possible.

Our Healthy Diet Plan recipes are bursting with protective antioxidants, minerals, vitamins and phytonutrients to lift your mood and keep you fuller for longer, helping you feel your very best. We've also ensured that each day provides a balance of protein, fats and carbs to help keep blood sugar levels in check while curbing cravings.When you sign up to the plan, you can access an at-a-glance chart to see your weekly menu. Eaten in the recommended order, each day will deliver an optimal balance of macronutrients.each day will deliver an optimal balance of macronutrients.

● 무게 중심 재배치
무게 중심을 고려하여 각기 다른 크기의 사진을
배치함으로써 안정감을 주었다.

TIP **황금분할에 맞춘 사진 크기 ●**
황금분할에 맞게 사진을 조절하여
짜임새가 높아졌다.

1.618

1

백은비율을 활용한 디자인

A4, B5 용지에 사용되는 비율을 백은비율이라고 하며, 금강비율이라고도 합니다. 이 비율은 일본의 전통적인 건축양식에서 자주 사용되었다고 합니다. 백은비율은 1:√2로, A3가로(세로)길이÷A4가로(세로)를 하면 약 1.414가 나옵니다. 또한, A4의 대각선을 B4(일본공업규격기준)의 긴 변에 대어보면 꼭 맞습니다. 백은비는 보자기 등에도 활용되는데 이들은 한 변이 1인 정사각형의 대각선의 길이는 피타고라스의 정리에 의해 √2가 됩니다.

 예제파일 : 03-09-1, 03-09-2, 03-09-3.jpg

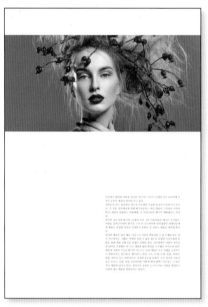

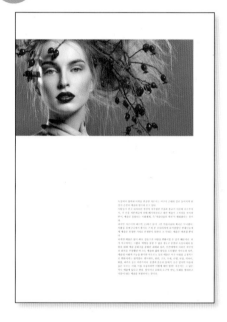

아쉬운 점

- 인물의 트리밍이 평이하여 평범한 디자인이 더욱 평범하게 되어 버렸다.
- 단은 오른쪽으로 배치하였는데 이미지를 프레임 중앙에 배치하여 밸런스가 맞지 않는다.

레이아웃 / 그래픽 수정

- 이미지 오른쪽에 여백을 주어 공간을 확보하고 인물의 얼굴을 좀 더 트리밍하여 임팩트를 주었다.
- 인물 배치를 왼쪽으로 옮겨 무게 중심을 맞추었다.

Develop Ⅰ 궁극의 비율을 활용해라 ❷

백은비율을 활용한 디자인 사례는 다양합니다. 시각적 요소가 없고 제한된 심플한 디자인을 해야 할 경우 사용하면 좋습니다. 이 또한 황금비율과 마찬가지로 지나치게 집착하다 보면 지루한 디자인이 될 수 있으니 목적에 따라 적용하는 것이 좋습니다.

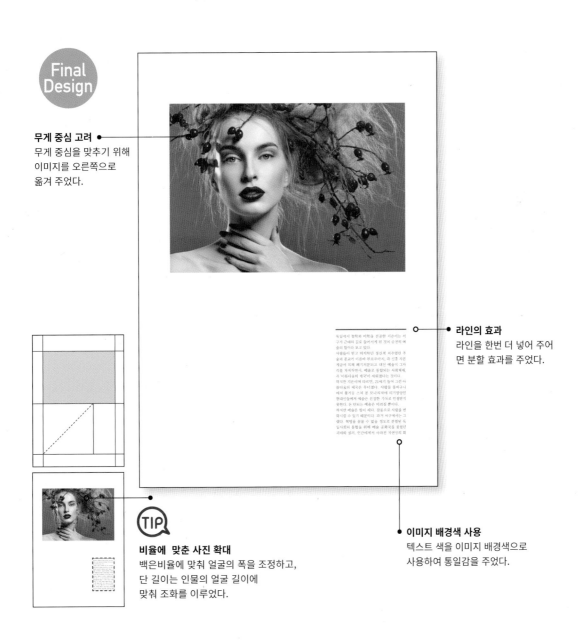

Final Design

무게 중심 고려
무게 중심을 맞추기 위해 이미지를 오른쪽으로 옮겨 주었다.

라인의 효과
라인을 한번 더 넣어 주어면 분할 효과를 주었다.

이미지 배경색 사용
텍스트 색을 이미지 배경색으로 사용하여 통일감을 주었다.

TIP

비율에 맞춘 사진 확대
백은비율에 맞춰 얼굴의 폭을 조정하고, 단 길이는 인물의 얼굴 길이에 맞춰 조화를 이루었다.

텍스트 박스를 활용한 디자인

디자인적 요소가 많지 않을 때, 텍스트 박스까지 평이하면 평범하거나 지루한 디자인이 될 수 있습니다. 텍스트 박스의 위치 변화를 주어 색다른 디자인 연출을 할 수 있습니다.

◉ 예제파일 : 03-10-1, 03-10-2, 03-10-3.jpg

First
Design

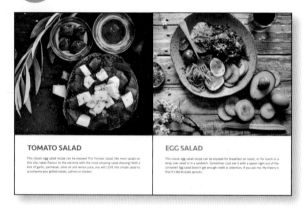

아쉬운 점

- 1단 그리드를 사용하여 디자인이 전체적으로 루즈한 느낌이 든다.

- 비슷한 크기의 동그란 접시가 양쪽 페이지에 가까이 붙어 있어 판면이 좁아 보인다.

Second
Design

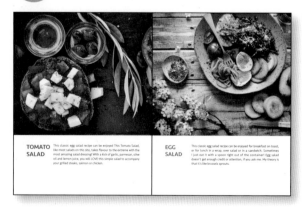

그리드 / 그래픽 수정

- 그리드를 변형하여 면 분할 효과를 주었다.

- 사진을 풀(full)로 사용했다는 것은 판면이 넓게 보이고 싶은 의도였을 것이다. 오른쪽에 보이는 레이아웃처럼 토마토 샐러드 이미지를 좌우 반전하면 판면은 더 넓어 보인다.

Develop | 일관된 변화를 부여해라

기본 그리드에 변화를 주고 싶다면 변화를 부여해 보는 것도 방법입니다.
기본 그리드에서 텍스트 박스를 이미지 위에 배치함으로써 신선함을 줄 수 있습니다. 기본 그리드가 탄탄하면 그 위에 아이디어가 덮혀져 좋은 효과를 낼 수 있습니다. 단, 페이지 디자인의 일관성을 유지한 채 변화를 주어야 합니다.

Final Design

● 이미지를 파고든 텍스트 박스
이미지 영역까지 파고든 텍스트 박스가 디자인의
재미를 더해 주고 있다.

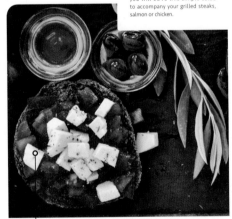

Tomato salad

This classic egg salad recipe can be enjoyed This Tomato Salad, like most salads on this site, takes flavour to the extreme with the most amazing salad dressing! With a kick of garlic, parmesan, olive oil and lemon juice, you will LOVE this simple salad to accompany your grilled steaks, salmon or chicken.

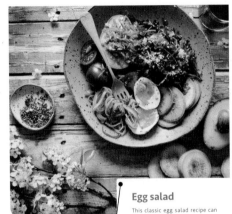

Egg salad

This classic egg salad recipe can be enjoyed for breakfast on toast, or for lunch in a wrap, over salad or in a sandwich. Sometimes I just eat it with a spoon right out of the container! Egg salad doesn't get enough credit or attention, if you ask me. My theory is that it's like brussels sprouts.

대각선 방향
이미지와 텍스트를 대각선 방향으로 배치,
무게 중심을 나누어 페이지의
율동감을 주었다.

TIP 이미지 모서리 형태의 변화
이미지가 들어가는 사각 프레임의 모서리에
변화를 주었고, 곡선의 크기 변화를 주어
또 한번 재미 요소를 더해 주었다.

단 폭을 활용한 디자인

1단 그리드를 사용해야 하는 경우에는 가로 폭을 길게 설정하지 않는 것이 좋습니다. 왜냐하면 단의 길이가 길수록 독자의 집중도가 떨어지고 가독성이 떨어지기 때문입니다.

◉ 예제파일 : 03-11-1, 03-11-2, 03-11-3.jpg

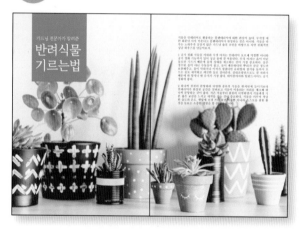

아쉬운 점

- 단 폭이 너무 길어 집중도가 떨어진다.
- 이미지를 무조건 풀(full)로 사용하는 것만이 능사가 아니다.

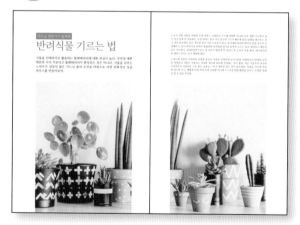

그리드 / 그래픽 수정

- 리드글을 타이틀 밑에 위치시켜 내용을 분리하였다.
- 풀(full) 이미지를 반으로 나눠 각 페이지에 넣었지만 연결된 이미지로 보이게끔 연출하였다.
- 여전히 단 폭이 너무 길다.

Develop | 단 폭을 줄여라

단 폭을 줄여 독자의 집중도를 높이고 가독성까지 높였으며, 1단 그리드에 맞춰 이미지 사이즈를 줄여 공간감을 부여하였습니다.

일러스트 활용
수채화 느낌의 일러스트를 활용하여
서정적인 느낌을 주었다.

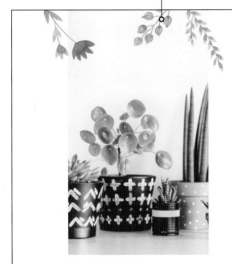

가드닝 전문가가 알려준
반려식물 기르는 법

식물을 인테리어로 활용하는 플랜테리어에 대한 관심이 높다. 무작정 예쁜 화분만 사서 키운다고 플랜테리어가 완성되는 것은 아니다. 식물을 다루는 노하우가 심상치 않은 가드닝 숍의 조언을 바탕으로 자연 친화적인 싱글 하우스를 만들어보자.

1. 공기 정화 식물을 키워라 수경 야자는 인테리어 오브제 역할뿐 아니라 공기 정화 기능까지 있어 싱글 룸에 잘 어울린다. 수경 야자는 흙이 아닌 물로만 기르기 때문에 물의 상태를 체크하는 것이 가장 중요하다. 물은 정수된 물이 아닌 수돗물이 좋고, 물이 깨끗하다면 뿌리가 잠길 정도만 보충해주고, 물이 탁하거나 이끼가 생긴다면 유리병과 장식용 돌까지 흐르는 물로 세척하고 깨끗한 물로 갈아준다. 실내 조명만으로도 잘 자라기 때문에 반 양지나 반 음지가 가장 좋다. 테이블이나 틀 안드서아도 잘 공기 정화에 좋다.

2. 하나씩 천천히 분양하라 다양한 종류의 식물을 한꺼번에 들이기보다 인테리어가 완성된 공간을 살펴보고 식물이 어울리는 자리를 체크해 하나씩 분양하는 것이 좋다. 작은 식물부터 천천히 시작해서 식물과의 기분 좋은 교감을 느끼고 애착을 갖는 것이 중요하다. 식물을 키우며 적당한 습도와 온도, 햇빛에 신경 쓴다 보면 식물뿐 아니라 스스로를 위한 환경을 돌보는 소중한 경험을 할 수 있을 것이다.

절제된 색상
디자인적 요소가 많을 때는
집중도를 높이기 위해 폰트에
컬러를 빼는 것도 좋다.

내용 구분
내용을 구분짓기 위해 번호에 볼드를 주었고,
텍스트 정렬을 번호 뒤로 맞춰주었다.

구슬이 서말이어도
꿰어야 보배

Chapter
04
인상을
좌우하는
폰트

구슬이 서말이어도
꿰어야 보배

폰트(Font)란 글자에 모양을 입혀 우리가 쉽게 사용할 수 있도록 만든 파일로 서체나 글꼴 또는 활자로도 불립니다.

우리가 사용하는 폰트의 종류는 매우 다양합니다. 폰트를 만드는 형식에 따라 나눌 수도 있고, 폰트의 모양에 따라 나눌 수도 있습니다. 만드는 형식에 따라 구분하자면 비트맵 폰트, 트루타입 폰트, 오픈타입 폰트로 구분됩니다.

• 비트맵 폰트

픽셀 형식으로 만들어진 화면용 폰트입니다. 용량이 가벼워 웹상이나 디스플레이용으로 많이 쓰이며 인쇄용으로는 사용될 수 없습니다.

• 트루타입 폰트

마이크로소프트사와 애플이 공동 개발한 형식으로 가장 일반적인 글꼴 형식입니다.

화면용 폰트, 출력용 폰트 두 가지 속성을 모두 갖고 있습니다. 그래픽 프로그램에서 사용할 수 있으며, PC와 MAC에서 각자 사용되는 트루타입 폰트는 대부분 호환되지 않습니다.

2차원 베지어 곡선(Quadratic Bezier)을 사용하여 처리 속도가 빠릅니다.

베지어 곡선이란 컴퓨터 그래픽에서 임의의 형태의 곡선을 표현하기 위해 수학적으로 만든 곡선으로 글꼴에서 다양한 크기의 글자를 지원하기 위해, 곡선의 경우 벡터 방식으로 저장을 하게 됩니다. 이때 쓰이는 식이 베지어 곡선식입니다.

▲ **Quadratic Bezier**

- 오픈타입 폰트

마이크로소프트사와 어도비가 공동 개발한 것으로 PC와 MAC에서 호환이 가능합니다. 3차원 베지어 곡선(Cubic Bezier)을 사용하기 때문에 TTF보다는 속도가 느리지만, 섬세한 작업이 가능하여 그래픽 작업에 주로 사용됩니다.

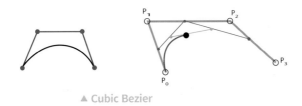

▲ Cubic Bezier

이 곡선식의 차수가 높을수록 매끄러운 곡선을 표현할 수 있으며 해상도가 높아 깨끗하게 표현됩니다.

2차원 베지어 곡선은 제어점이 1개, 3차원 베지어 곡선은 제어점이 2개입니다.

01. 폰트의 종류 및 특성

폰트의 모양에 따라 세리프와 산세리프 두 가지로 분류됩니다.

세리프와 산세리프

세리프(Serif)의 사전적 의미는 가는 장식 선이라는 뜻입니다.
획의 끝부분이 돌출된 것을 말하고, 가로 획보다 세로 획이 굵은 서체의 총칭으로 한글 글꼴에서는 명조체 계열이라고 보면 됩니다.

세리프체는 작아도 가독성이 뛰어나며 신문이나 교과서처럼 많은 양의 텍스트를 사용해야 하는 경우에 사용됩니다. 하지만 세리프가 너무 강하면 오히려 가독성을 해칠 수 있으니 본문이라고 꼭 세리프체를 고집할 필요는 없습니다. 디자인의 분위기에 따라 산세리프체를 사용해도 좋습니다.

산세리프(Sans-Serif)의 San은 프랑스어로 '없다'라는 뜻의 단어입니다. 즉 Sans-Serif에서 Serif가 없다는 의미로, 획의 돌출된 부분이 없는 폰트로 시작부터 끝까지 글씨의 굵기가 동일한 글꼴입니다.

또한 가로 획과 세로 획의 굵기가 거의 동일한 것이 특징입니다. 한글 글꼴로 얘기하면 고딕체 계열입니다. 인상이 강하고 직설적인 느낌이여서 제목이나 간판에 널리 사용되며, 글꼴이 형태를 식별하고 판독성이 좋아 교통 표지판 등 사인물에 많이 이용됩니다.

또한 영문 폰트든지 국문 폰트든지 산세리프체가 세리프체보다 크게 보입니다. 따라서 두 종류의 폰트를 함께 사용할 경우라면 시각적으로 같아 보이게 조절해 주어야 합니다. 예를 들어 산세리프체를 12pt 사용했다면 세리프체는 그보다 크게 하는 것이 좋습니다.

정보문화사 Layout

▲ 세리프 / 명조

정보문화사 **Layout**

▲ 산세리프 / 고딕

▌서체의 인상

디자인의 용도나 목적에 따라 적절한 폰트를 사용하기 위해서는 각각의 폰트가 가지고 있는 개성을 파악해 두는 것이 좋습니다. 또한 디자인을 하는 사람이라면 가장 좋아하는 폰트가 있는 것도 좋습니다.

필자는 세리프 중에서는 1788년에 만들어진 Bodoni(보도니)와, 1894년에 개발된 Century Expanded(센추리 익스팬디드), 산세리프 중에서는 1905년 개발된 Din(딘) 폰트를 좋아합니다.

1) 세리프(Serif)

영문 폰트에서 세리프체는 만들어진 연대에 따라 나뉘어져 고전적인 인상을 주는 폰트에서부터 현대적인 인상을 주는 형태로 변화되었습니다.

• 올드 스타일(Old style)

비교적 획이 굵고 브래킷이 둔한 세리프를 가지고 있습니다(브래킷:세리프와 주 획이 연결되는 곡선 부분). 올드 스타일의 대표 폰트로는 가라몬드(Garamond), 캐슬론(Caslon), 필라티노(Palatino) 등이 있습니다. 그 중 가라몬드는 최초로 제작자의 이름이 붙여진 폰트입니다.

Old Style

▲ 가라몬드 폰트

• 트랜지셔널 스타일(Transitional style)

굵은 획과 가는 획의 차이가 더 커졌으며 세리프가 좀 더 경사지게 표현되었습니다. 대표적인 폰트로는 1757년 바스커빌(Baskerville)이 있습니다.

Transitional style

▲ 바스커빌 폰트

• 모던 스타일(Modern style)

18세기 후반에 널리 사용되는 스타일로 지암바티스타 보도니(Giambattista Bodoni)가 가는 획과 세리프를 가늘게 만든 폰트에서 비롯되었습니다. 이로 인해 가는 획과 굵은 획이 강하게 대조되는 글꼴이 만들어지게 되었는데 대표적 폰트로는 보도니(Bodoni), 디도(Didot) 등이 있습니다.

Modern

▲ 보도니 폰트

• 이집션 스타일(Egyption style)

굵은 스퀘어 세리프가 특징이며 가는 획과 굵은 획의 차이가 줄어 들었습니다. 대표 폰트로는 센추리 익스팬디드(Century Expanded), 맴피스(Memphis), 트라얀(Trajan) 폰트가 있습니다.

Egyption style

▲ 센추리 폰트

2) 산세리프(Sans-Serif)

산세리프 스타일의 폰트는 20세기 이전에는 거의 사용되지 않았으며 심지어 그 모습이 흉하다 하여 그로데스크라 불려지기까지 했습니다.

하지만 오늘날에는 제목뿐 아니라 본문에도 널리 사용되고 있습니다. 대표적으로는 푸추라(Future), 길 산스(Gill Sans), 유니버스(Univers), 헬베티카(Helvetica), 딘(Din) 등이 있습니다.

Sans-Serif **Sans-Serif**

▲ 헬베티카 폰트 ▲ 딘 폰트

3) 한글폰트의 탈네모꼴과 네모꼴

한글의 글꼴은 크게 탈네모꼴과 네모꼴로 나뉩니다. 두 폰트의 차이를 쉽게 설명하자면 네모꼴은 정사각형 안에 글자들이 들어가고 탈네모꼴은 정사각형을 벗어나 있는 것을 말합니다.

정사각형을 벗어난 탈네모꼴은 제목용으로 많이 사용되며 가독성이 떨어져 본문에는 사용을 하면 안됩니다. 네모꼴의 대표 폰트로는 산돌고딕, 산돌명조, 윤고딕, 윤명조, Noto Sans CJK KR, Noto Serif CJK KR 등이고, 탈네모꼴은 대표적으로 안상수체, HY얕은샘물, 윤고딕 200대가 있습니다.

아름다운 **아름다운**

▲ 네모꼴(Noto Sans CJK KR) ▲ 탈네모꼴(HY얕은샘물)

▌폰트 패밀리

폰트 패밀리는 하나의 디자인 스타일을 가지고 획의 굵기 또는 이탤릭체의 변화 등을 준 폰트를 말합니다. 패밀리를 구성하는 폰트는 서로 유사하지만 부분적으로 각기 다른 시각적 특성을 가지고 있습니다.

어떤 폰트는 패밀리 없이 단독으로 만들어진 폰트도 있고, 몇 개의 종류로 나뉘거나 많은 종류로 나뉘어진 폰트도 있습니다. 일반적으로는 라이트(Light), 레귤러(Regular), 미디엄(Medium), 볼드(Bold)로 구분되어집니다. 패밀리 폰트가 잘 정리된 폰트를 보고 싶다면 구글에서 무료 배포하는 노토 산스, 노트 세리프(본고딕, 본명조)를 다운받아 확인하면 이해가 쉽게 될 것입니다.

▲ 구글 노토 폰트

02. 서체 사용법

▎제목용 폰트

제목용 폰트는 판독성과 연관됩니다. 판독성은 가독성과는 구별되는 의미로 가독성과 판독성은 모두 글을 읽을 때 쉽고 빠르게 읽히는 데 미치는 영향도입니다. 판독성은 낱자의 형태를 식별하는 정도로, 제목에 사용된 폰트는 독자의 눈길을 사로잡고 지속적으로 유지할 수 있는지를 결정하는 요소입니다.

제목용 폰트의 선택 기준은 본문과의 통일 혹은 대조로, 본문과 통일된 이미지를 주고 싶으면 같은 폰트 패밀리를 사용하여야 일관된 분위기를 유지할 수 있습니다. 만약 패밀리가 없는 폰트라면 비슷한 느낌의 폰트를 찾아서 디자인하는 것이 바람직하고, 이와 반대로 대조된 분위기를 이끌고자 한다면 성격이 전혀 다른 반대 느낌의 폰트를 사용해도 좋습니다.

제목용 폰트의 크기는 대부분 14pt(포인트) 이상을 말합니다. 그러나 반드시 그러하다는 말은 아닙니다. 비록 크기가 작더라도 위치나 공간에 따라 그 기능을 충분히 할 수도 있습니다.

▲ Design and art direction of the second issue of Elephant, a quarterly 'art and visual culture' magazine [32]
제목용 폰트로 탈네모꼴인 산세리프체를 사용하였다.

▶ The New York Times Magazine The New York issue. June 5, 2016 [33]
아주 볼드한 산세리프체를 사용하여 주목도를 높였다.

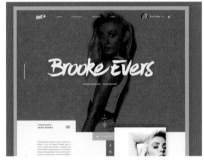

▲ Ambassador Page Layout by Nick Franchi for Super Top Secret [34]

▲ Made You Look by MadeByStudioJQ in Studio-JQ 2017 [35]
캘리그라피 느낌의 폰트를 제목으로 사용해도 색다른 디자인이 나온다.

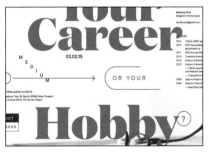

▶ Is Design Your Career or your Hobby. by Bethany Heck [36]
세리프 폰트를 제목용으로 사용할 때는 볼드한 폰트를 사용하는 것이 좋다.

▌본문용 폰트

본문용 폰트는 시각적으로 예쁜 폰트보다는 읽는 이가 쉽고 편안하게 느껴야 합니다. 본문용으로 사용하기 위해서는 가독성이 좋은 서체를 선택해야 하는데 이 가독성을 좌우하는 중요한 요인은 세리프가 있고 없음이 아니라 글을 읽는 독자가 그 폰트에 얼마나 익숙한지로 결정됩니다.

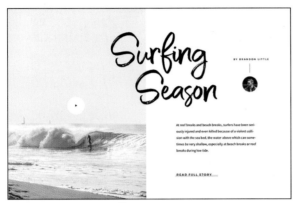

▶ Surfing Season by Gil[37]
캘리그라피 느낌의 제목과 어울리도록 세리프 폰트를 본문에 사용하였다.

크기가 너무 크거나 너무 작은 폰트는 가독성을 해칩니다. 서적에 있어 가독성에 좋은 폰트 크기에 관한 연구를 살펴보면 9~12pt가 가장 좋다고 조사된 바가 있습니다. 참고로 학습지의 경우 초등 1~2학년의 경우는 12 pt, 3~4학년은 10pt, 5~6학년인 경우는 9pt를 사용하는 게 일반적입니다.

행폭(글 줄)은 지나치게 길지 않게 하여야 합니다. 한 줄의 글 줄 길이가 너무 길면 집중해야 하는 시간이 길어져 산만해질 수 있습니다. 행폭이 길면 독자의 시선은 좌우 운동을 과도하게 하여 피로감을 느끼고, 긴 글 줄은 다음 글 줄을 찾을 때 혼란을 겪게 됩니다. 반면 짧은 글 줄은 시선의 흐름이 자꾸 끊겨 귀찮고 싫증이 나기 쉽습니다. 많은 양의 텍스트를 다룰 때 이탤릭체의 사용은 독서를 방해합니다. 본문 전체에 사용하는 것보다 강조할 지점에서만 사용하는 것이 효과적입니다.

행간은 너무 좁으면 시선이 답답하여 독서의 능률이 떨어집니다.
일반적으로 폰트 크기의 1~4포인트까지 추가하는 것이 바람직합니다. 참고로 행간 사이가 넓을수록 침착하며 냉철한 이미지가 나타납니다. 자간은 반드시 이렇게 해야 한다라는 규칙은 없습니다.

스스로가 편안하다라고 느끼는 자간을 찾아 훈련해간다면 자연스럽게 습득하게 될 것입니다.

자폭은 의태어 '쑥쑥', '뚱뚱'과 같이 글자에서 형태가 느껴지도록 하는 것 외엔 95% 이상으로 줄이는 것을 비추천합니다. 인물도 날씬하고 키가 커 보이고 싶다고 비율을 길게 만들어 버리면 어색하듯이 폰트 또한 마찬가지입니다.

독자의 성향이나 페이지의 크기, 디자인의 목적에 따라 폰트의 크기와 종류를 결정하는 것이 바람직할 것입니다.

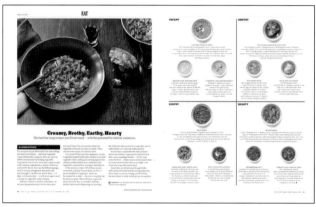

▲ The New York Times Magazine-Matt Willey [38]

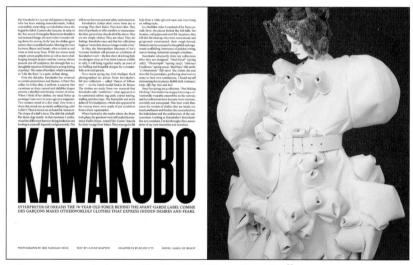

▲ Feature opener designs for The New York Times Magazine [39]
대부분의 디자인이 타이틀과 본문의 폰트를 같은 계열로 디자인하지만, 이처럼 산세리프와 세리프를 함께 사용해도 좋은 디자인이 나올 수 있습니다.

▲ Redesign of the Four Seasons Magazine [40]

▌이탤릭체와 오블릭의 차이

이탤릭(Italic) 펜글씨를 기반으로 흘려 쓰는 형태로 모(母) 폰트에서 오른쪽으로 기울어진 글자꼴을 말합니다. 강조할 단어나 외국어, 학명 따위를 표현할 때 사용됩니다.

오블릭(Obliqe)은 원래 폰트를 일정 각도로 기울인 형태를 의미합니다.

그럼 여기서 의문점이 발생합니다. '기울어진 글자꼴이면 다 똑 같은거 아니야?' 라고 생각이 들 것입니다. 앞서 설명하였듯이 폰트는 가로획과 세로획의 굵기가 다릅니다.

우리가 일반적으로 조그마한 크기로 보니 인지가 잘 안된 부분이지만 잘 만들어진 폰트를 크게 프린트해서 살펴보면 가로획과 세로획 사선이 모두 다르다는 것을 알 수 있습니다. 우리의 시각은 세로선, 사선, 닫힌 선, 가로선 순으로 굵다고 인지하게 되어 있습니다.

▲ 시각 보정 방법

따라서 폰트를 만들 때도 노란색의 면적만큼 공간을 빼줘야 우리의 눈이 똑같다고 인지를 합니다. 이것은 폰트를 만들 때만이 아닌 로고 디자인을 할 때도 적용되니 꼭 기억해두길 바랍니다.

이런 미세한 굵기 조절로 폰트가 만들어지고 그 미세한 차이로 인해 우리의 시각이 편안하다고 느끼는 것입니다.

애초에 이탤릭체가 있는 폰트는 그런 미세함을 다 조정해 만들어진 폰트입니다. 반면 오블릭은 이탤릭체는 없는 폰트를 기울이고 싶을 때 강제적으로 기울여 사용하는 것으로 작게 사용할 때는 무리가 없을 수 있으나 제목용으로 크게 사용할 때는 시각적으로 불안정할 수 있습니다.

▌고정폭과 가변폭

한글에서 문서 작업을 할 때 굴림과 굴림체, 돋움과 돋움체를 본 적이 있을 것입니다. 보면서 별 생각이 없는 이들도 있고, '아니 왜 똑같은 걸 두 개나 넣었어'라고 생각한 이들도 있을 것입니다. 결론부터 이야기하자면 두 개는 엄연히 다른 폰트입니다.

굴림과 돋움은 가변폭 폰트이고, 돋움체와 굴림체는 고정폭 폰트입니다.

가변폭은 글자에 따라 자간이 변하는 것으로 가독성을 높이는 것이 주 목적입니다. 고정폭은 글자가 동일한 양의 수평 공간을 차지하는 글꼴로 화면용 폰트로 사용되는 것이 일반적입니다. 모니터에선 글자들이 서로 붙어 있으면 식별이 어려워 고정폭 폰트를 사용합니다.

따라서 고정폭 폰트를 인쇄용으로 사용하면 글자와 글자 사이 공간이 일정하여 가독성이 당연히 떨어지겠죠? 여러분도 본인이 사용할 폰트가 가변폭인지 고정폭인지를 알고 디자인을 하도록 합니다.

▌무료 폰트 다운받는법

폰트는 제작자에게 저작권이 있으므로 무단으로 다운받아 사용하거나 배포하면 처벌을 받을 수 있습니다.

무료 폰트여도 개인 용도로는 제한이 없을 수 있으나 그 폰트를 사용하여 이윤을 추구하는 경우에는 비용을 지불해야 할 수도 있으니 무료 폰트를 사용할 때는 폰트 사용설명서를 반드시 확인하기 바랍니다.

국내 폰트 전문 회사와 기업체에서는 무료 폰트 다운로드 서비스를 제공하고 있으니 본인 디자인에 맞는 폰트를 찾아 사용해보길 바랍니다.

▲ 폰트클럽 http://www.fontclub.co.kr

▲ 배달의 민족 https://www.woowahan.com

텍스트로만 이루어진 디자인

이미지 없이 텍스트로만 이루어진 디자인을 할 때는 더욱 더 신중을 기해야 합니다.
제목과 본문의 덩어리를 어떻게 나눌지, 배치를 어떻게 해야 읽는 사람이 정보를 한눈에 알아
볼지, 원고의 내용을 인지하고 무엇을 강조할지를 결정한 후 디자인을 시작해야 좋은 디자인이
나올 수 있습니다.

◉ 예제파일 : 04-01-1, 04-01-2, 04-01-3.jpg

First Design

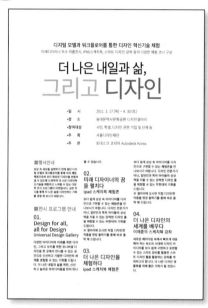

Second Design

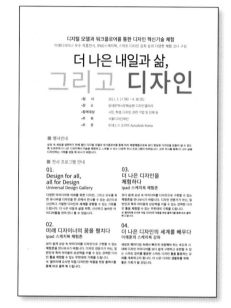

아쉬운 점

- 아무 의미없는 내용 분리, 정리되지 않은 글 줄은 내용 파악에 있어 보는 이로 하여금 오랜 시간을 필요로 할 수 있다.

- 본문의 내용을 한번에 흘려쓰기 하는 방법은 신문기사나 잡지처럼 많은 정보를 한 페이지에 넣어야 할 때 사용하는 방식으로 홍보용 전단지에는 부적절하다.

그리드 / 폰트 수정

- 행사 안내 내용을 따로 분리하여 내용 파악이 쉽도록 하였다.

- 본문의 내용을 2단으로 나누어 가독성을 높였다.

Develop I 내용을 파악해라

디자인을 하는 이가 제일 먼저 해야 할 일은 예쁜 폰트를 찾는 것도, 좋은 이미지를 구하는 것도 아닙니다. 내용을 파악하는 것이 가장 우선시 되어야 합니다. 에디터나 작가가 따로 있어 내용의 중요도를 체크해주면 좋겠지만 모든 일이 그렇게 진행될 수는 없습니다. 즉 내용을 정확히 파악 해야만 어떤 내용을 크고 굵게 할지, 위치를 어디에 배치하면 좋은지를 결정할 수 있으니깐요.

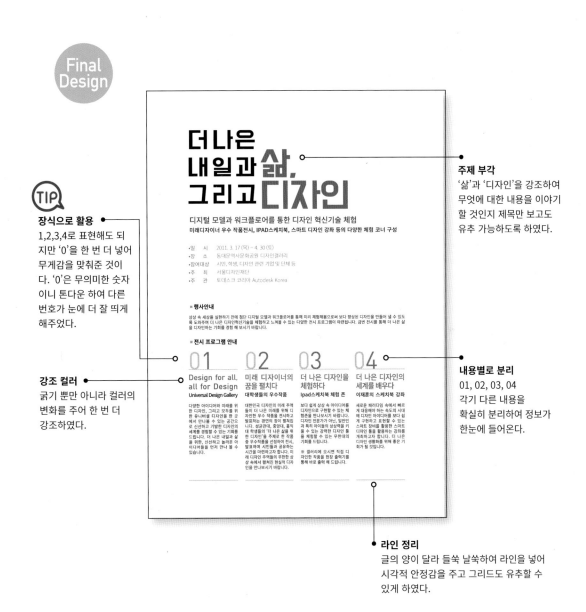

Final Design

장식으로 활용
1,2,3,4로 표현해도 되지만 '0'을 한 번 더 넣어 무게감을 맞춰준 것이다. '0'은 무의미한 숫자이니 톤다운 하여 다른 번호가 눈에 더 잘 띄게 해주었다.

강조 컬러
굵기 뿐만 아니라 컬러의 변화를 주어 한 번 더 강조하였다.

주제 부각
'삶'과 '디자인'을 강조하여 무엇에 대한 내용을 이야기 할 것인지 제목만 보고도 유추 가능하도록 하였다.

내용별로 분리
01, 02, 03, 04
각기 다른 내용을 확실히 분리하여 정보가 한눈에 들어온다.

라인 정리
글의 양이 달라 들쑥 날쑥하여 라인을 넣어 시각적 안정감을 주고 그리드도 유추할 수 있게 하였다.

타이포그래피를 이용한 디자인

광고의 콘셉트를 드러내는 잡지광고를 구성할 때는 콘셉트와 맞는 폰트를 선택하는 것이 중요합니다. 제품의 이미지를 폰트가 대변할 때 폰트는 또 하나의 이미지로써의 역할을 부여 받아 제품이 가지고 있는 이미지를 더욱 강조시킬 수 있습니다. 폰트의 장평, 위치, 두께 등을 바꿔보기도 하고, 단어별로 분리해서 적용해 보기도 하고, 회전도 시도해 보십시오.

◉ 예제파일 : 04-02-1, 04-02-2, 04-02-3.jpg

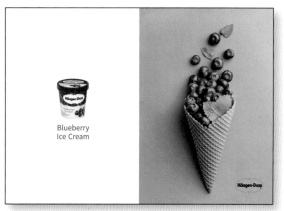

아쉬운 점

- 왼쪽의 흰색 공간감과 오른쪽의 보라색 공감감이 비슷하여 임팩트가 약하게 느껴진다.
- 주제를 나타내는 블루베리 콘 이미지의 크기가 약하다.

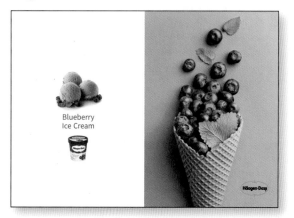

그래픽 수정

- 블루베리 콘 이미지를 키워 주제를 좀 더 부각시켰다.
- 블루베리 아이스크림 이미지를 서브 이미지로 활용하여 좌우 이미지의 형태가 연상되도록 연출하였다.

Develop | 규격화된 타이포를 탈피해라

'Blueberry Ice Cream'타이포그래피를 보면 'i'가 소문자임을 알 수 있습니다. 글자를 이미지와 같이 사용하려고 할 때 규칙을 깨뜨려 보는 것도 하나의 방법입니다.

Final Design

스크립터 폰트
손글씨 같은 폰트를 사용함으로써 수제 아이스크림 같은 정성이 느껴지기도 하였다.

확실한 주제 표현
자칫 부담스러울 수 있는 이미지의 크기가 블루베리 아이스크림 타이포에 의해 균형감을 맞추고 있다.

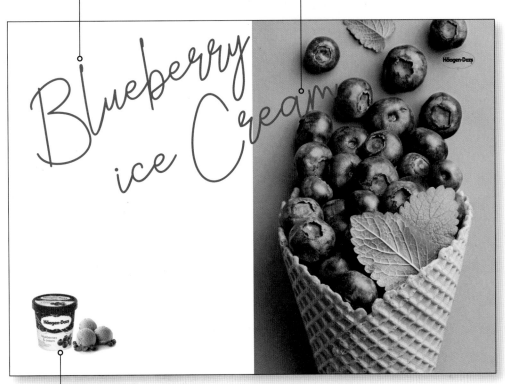

무게 중심 고려
제품을 직관적으로 보여 주고 왼쪽 페이지 하단에 제품을, 오른쪽 페이지 상단에 브랜드 로고를 넣어 무게 중심을 맞춰주었다.

이미지와 맞는 서체로 변화시킨 디자인

서체를 선택할 때는 여러 가지 방법이 있습니다. 제목과 어울리는 서체를 선택하는 방법, 읽는 대상을 고려한 방법, 그래픽 분위기에 맞는 서체를 선택하는 방법 등이 있습니다. 어떤 서체를 사용하느냐에 따라 디자인의 느낌을 극대화 할 수 있습니다. 여러 방법 중 주제를 잘 표현하는 방법을 고려하는 것이 가장 우선입니다.

◉ 예제파일 : 04-03-1, 04-03-2, 04-03-3.jpg

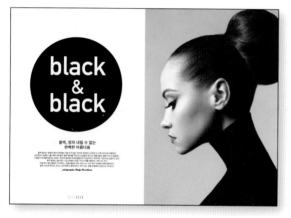

아쉬운 점

- 블랙이란 의미를 강조하고자 동그란 면을 넣어 준 의도는 알겠으나 인물의 크기와 비슷하여 답답한 느낌이 든다.

- 'black'이란 단어에서 오는 느낌을 서체에서 표현하고자 한 듯 하나 그래픽 요소에서 느껴지는 유려함과 부드러운 여성의 라인과는 어울리지 않는다. 게다가 살짝 귀여운 느낌이 드는 서체이다.

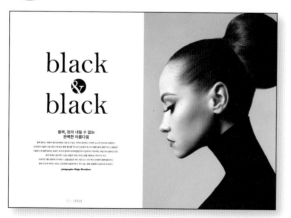

폰트 / 그래픽 수정

- 동그란 박스를 없애 주어 여백을 살려 주었다.

- 단어에서 오는 강함과 여성적인 느낌이 둘다 느껴지는 서체를 선택하는 것이 디자인을 돋보이게 하는 방법일 것이다.

- 행간을 넓혀 가독성을 높였다.

Develop | 그래픽 이미지와 어울리는 서체를 찾아라

사용하고자 하는 그래픽이 역동적인지, 여성스러운지, 귀여운지, 끔직한지, 세련된지 등 그래픽이 가지고 있는 분위기를 파악하고 서체를 골라 봅니다. 그래픽 이미지하고만 어울리는 서체를 고르는 것이 아닌 내용과도 잘 어울리는 서체를 선택하면 좋습니다.

무게의 균형을 맞춰줌
오른쪽 하단에 모델 의상의 블랙을 무게 중심 반대편에 넣어줌으로써 안정감을 유지하고 있다.

Final Design

TIP

사선으로 변화주기
제목에 변화를 주기 위해 사선으로 배치하였다.
무조건 사선으로 배치한 것이 아닌 모델이 보고 있는 시선 방향과 각도를 일치해줌으로써 좀 더 감각적인 디자인이 완성되었다.

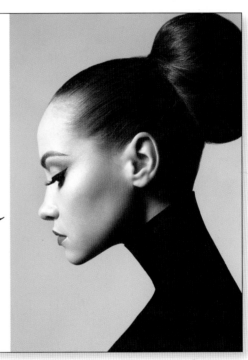

단 크기
텍스트 박스의 크기도 무조건 '이 정도면 괜찮겠지?' 라는 생각이 아닌 합당한 근거를 이용하면 더욱 완성도 높은 디자인이 될 것이다.

위치 선정
모델의 얼굴을 정확히 삼등분 한 지점에 제목을 배치하여 안정감을 주었다.
소문자 영문인 경우 어센더까지 면적으로 인지하지 않아도 무방하다.

캘리그라피를 이용한 디자인

캘리그라피는 정형화된 폰트들의 평범함을 넘어선 독특하고 창조적인 표현을 할 수 있는 글씨로 아날로그적 느낌이 강한 표현 방법입니다. 감성 디자인을 이용한 마케팅이 주목을 받는 만큼, 캘리그라피 또한 다양한 감성을 인간적이고 따뜻하게 감각적으로 표현해 낼 수 있습니다.

◉ 예제파일 : 04-04-1, 04-04-2, 04-04-3.jpg

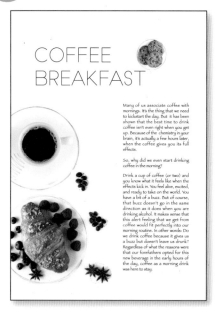

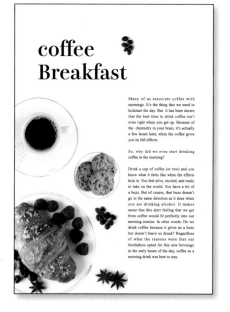

아쉬운 점

• 제목 타이틀이 딱딱하고 평범하다.

• 대비감 없는 사진 크기로 디자인이 지루하다.

• 본문은 가독성이 제일 중요하기 때문에 가독성이 떨어지는 장식체는 사용하지 않는다 .

폰트 / 그래픽 수정

• 제목을 볼드하게 바꿔 밸런스를 맞춰주었다.

• 그래픽 덩어리의 대비감을 주어 재미적인 요소를 첨가하였다.

• 본문 폰트를 세리프체로 바꾸어 가독성을 높였다.

Develop | 통일성을 부여해라

이미지에 장식적 요소로 사용한 연필 느낌의 라인을 살려 제목 또한 연필로 쓴 것 같이 표현하였습니다. 커피콩도 그려 넣어 한층 더 통일성을 부여하였습니다.

캘리그라피는 텍스트의 가독성이 떨어지기 때문에 본문이 아닌 디스플레이(제목용) 서체로만 사용하여야 합니다.

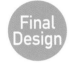

조화로운 서체 사용
제목에 사용한 세리프 느낌을
본문에도 적용하여 분위기를 통일시켰다.

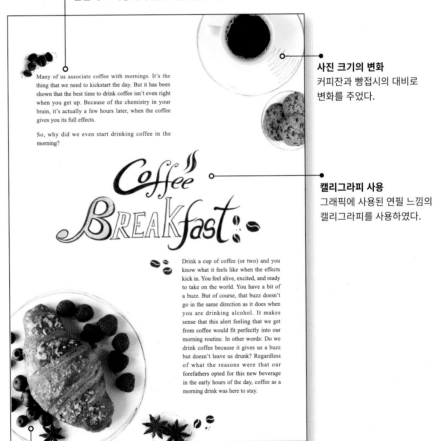

사진 크기의 변화
커피잔과 빵접시의 대비로
변화를 주었다.

캘리그라피 사용
그래픽에 사용된 연필 느낌의
캘리그라피를 사용하였다.

균형감 맞추기
자칫 밑으로 쏠릴 수 있는 무게 중심을 상단에 커피와
쿠키를 같이 배치함으로써 균형감을 맞춰주었다.

텍스트로 리듬감 **연출한 디자인**

사진의 콘셉트를 부각하기 위해 타이포그래피를 활용할 수도 있습니다. 이때는 이미지가 갖고 있는 느낌을 파악한 후 어느 것에 초점을 맞출 것인지 결정한 후 디자인해야 합니다. 사진과 유기적 역할을 하는 타이포그래피는 사진을 더욱 돋보이게 할 것입니다.

◉ 예제파일 : 04-05-1, 04-05-2, 04-05-3.jpg

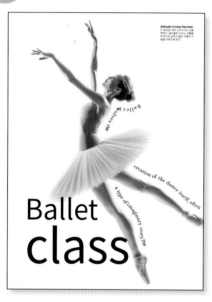

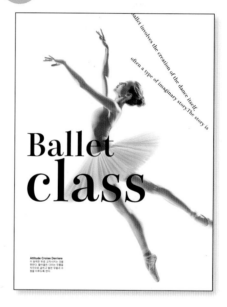

아쉬운 점

- 이미지의 위치를 잘못 선정하여 불필요한 공간이 생겨버렸다. 이 공간으로 인해 이미지가 밑으로 처져 보여 시선이 전체적으로 아래로 쏠려 보인다.

- 타이틀에는 직선적인 느낌을 사용하고 나머지는 곡선을 사용하여 조화롭지 못하다. 인물의 라인을 따라 흘려 보낸 타이포가 지저분해 보인다.

폰트 수정

- 타이틀을 중앙에 위치시켜 무게 중심을 맞춰 주었다.

- 몸을 따라 흐르는 타이포를 발레리나의 다리 포즈에서 차용하여 연출하였다.

Develop | 타이틀을 회전시켜라

발레리나의 우아함인지, 쭉 뻗은 팔과 다리를 강조하고 싶은 것인지, 사진에서 무엇을 강조하고 싶은 것인지를 정확히 결정한 후 디자인 해야 합니다.
여기서는 쭉 뻗은 팔고 다리를 강조하고자 타이포그래피를 한 것입니다.

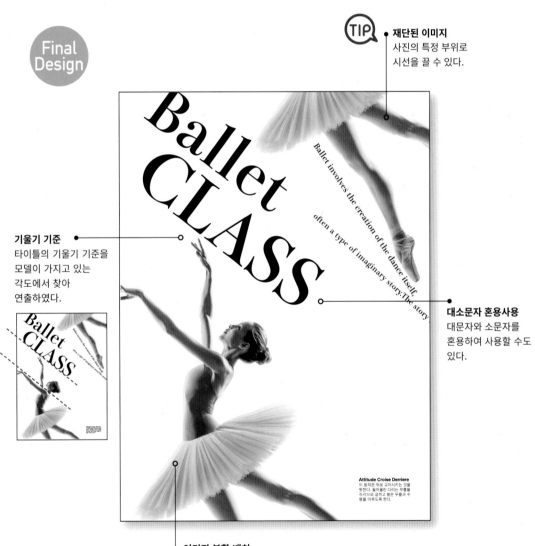

Final Design

TIP 재단된 이미지
사진의 특정 부위로
시선을 끌 수 있다.

기울기 기준
타이틀의 기울기 기준을
모델이 가지고 있는
각도에서 찾아
연출하였다.

대소문자 혼용사용
대문자와 소문자를
혼용하여 사용할 수도
있다.

이미지 분할 배치
전신 사진을 분할 배치함으로써 보여줄
이미지를 더욱 강조할 수 있다.

FONT
06

어울리는 폰트를 사용한 디자인

본문이라고 무조건 세리프체를 선택하는 것은 아닙니다. 요리책과 같이 짧게 과정을 설명해야 하는 경우는 산세리프체가 훨씬 구조적으로 보입니다. 콘텐츠가 가진 성격을 파악하고 폰트를 선택해야 합니다.

● 예제파일 : 04-06-1, 04-06-2, 04-06-3.jpg

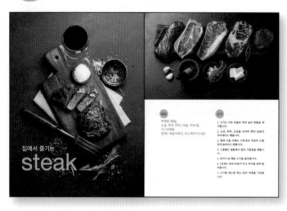

아쉬운 점

- 혼재된 본문 폰트 사용으로 디자인이 정리되어 보이지 않는다.

- 세리프체와 산세리프체는 디자인적으로 필요한 경우가 아닌 이상 본문에 혼재되어 사용하지 않는다.

- 메인 이미지의 오브제 덩어리감과 서브 이미지의 덩어리감이 엇비슷하여 디자인이 지루할 뿐 아니라 답답하다.

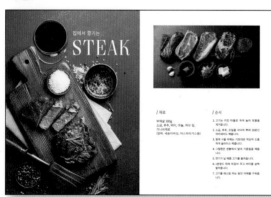

폰트 / 그래픽 수정

- 산세리프체로 본문을 통일하였다.

- 메인 이미지를 키우고 서브 이미지를 그리드에 맞추었다.

Develop ┃ 패밀리 폰트를 사용해라

모든 폰트가 그러한 건 아니지만 본문용으로 사용되게끔 만든 폰트들 중 대부분은 패밀리로 구성되어 있습니다. 패밀리 폰트에서 굵기를 다르게 선택하여 사용하는것 만으로도 충분히 풍부한 디자인이 될 수 있습니다.

Final Design

일러스트 연출
연관된 일러스트를 활용하여 재미를 주었다.

TIP

여백 활용
요리책과 같은 경우 보는 이로 하여금 메모가 가능하도록 여백을 제시해주는 것도 센스가 될 수 있다.

집에서 즐기는
Steak

재료
부채살 300g
소금, 후추, 버터, 마늘약간, 허브 잎,
가니쉬재료(양파, 새송이버섯, 아스파라거스 등)

1. 고기는 키친 타올로 꾹꾹 눌러
 핏물을 제거합니다.

2. 소금, 후추, 오일을 넉넉히 뿌려
 30분간 마리네이드 해줍니다.

3. 함께 구울 야채는 기호대로 적당히
 도톰하게 슬라이스 해줍니다.

4. 그릴팬은 센불에서 달궈
 기름칠을 해줍니다.

5. 연기가 날 때쯤 고기를 올려줍니다.

6. 1분정도 뒤에 뒤집어 주고
 버터를 살짝 발라줍니다.

7. 고기를 레스팅 하는 동안
 야채를 구워줍니다.

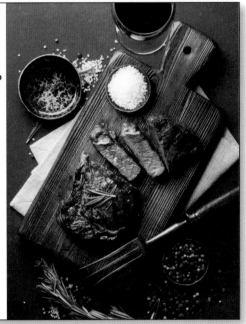

패밀리 폰트 사용
노토산스CJK(본고딕)을 사용하여 굵기 조절만으로 정리하였다.
요리책과 같이 텍스트의 본문 내용이 많지 않은 경우 서체의 컬러를
바꿔주어 포인트 역할을 해주어도 된다.

반전 시 주의사항
이미지를 반전시켜 사용할 수도 있다. 주의할 점은
반전 시 그림자의 방향이 이상해지지 않았는지,
인물이 찌그러져 보이지는 않는지,
뒤집어진 글자가 없는지를 꼼꼼히 보아야 한다.

타이틀을 이미지로 변형한 디자인

가독성이 좋은 폰트를 선택하는 것도 중요하지만 때로는 폰트를 이미지화 하는 것도 좋은 아이디어입니다. 화보 같은 경우 사용된 사진, 또는 일러스트의 주제가 잘 표현되도록 한다면 더욱 돋보이는 디자인이 될 것입니다.

◉ 예제파일 : 04-07-1, 04-07-2, 04-07-3.jpg

아쉬운 점

- 단조로운 타이틀이 독자의 시선을 사로잡기 부족하다.
- 하얀색 테두리로 인해 판면이 좁아 보인다.

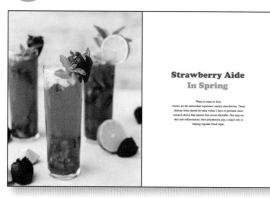

컬러 / 판면 수정

- 타이틀에 이미지 색상을 적용시켰다.
- 이미지를 풀(full)로 사용하여 판면이 넓어 보이게 하였다.

Develop Ⅰ 타이틀을 이미지화해라

화보와 같이 시선을 잡아 두어야 하는 페이지를 디자인할 때는 타이틀을 이미지로 만들면 좋습니다. 사용한 폰트를 아웃라인으로 만들고 재조합 해보는 것도 좋고 도형을 이용해 새롭게 만들어 보아도 좋습니다. 단 주의할 점은 반드시 사용된 이미지와 같은 콘셉트를 유지해야 합니다.

Final Design

확대된 이미지
이미지를 확대하여 상단에 불필요한 여백을 없애주었다.

연관된 컬러 사용
사용된 이미지와 연관된 색상만을 사용하여 통일감을 주었다.

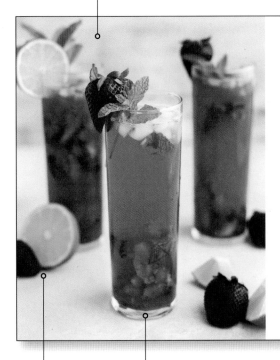

STRAWBERRY
AIDE
in
SPRING

When it comes to fruit,
berries are the antioxidant superstars, namely strawberries. These delicate fruits should be
eaten within 2 days of purchase since research shows that nutrient loss occurs thereafter.
Not only are they anti-inflammatory,
their polyphenols play a major role in helping regulate blood sugar.

TIP

중심 맞추기
데칼코마니 같이 대칭을 강조한 이미지는 지면 중앙에 배치하여야 극적 효과를 얻을 수 있다.

좌우 반전
오른쪽 페이지의 사진은 직선으로 놓여 있는 라임 이미지와 중심선이 상충되어 시선이 본문으로 자연스럽게 연결되는 것을 방해하고 있다.
이런 경우 좌우를 반전해서 사용하는 것이 좋다.

너무 많은 폰트를 사용한 디자인

폰트는 각기 다른 개성을 가지고 있습니다. 하나의 지면에 너무 많은 폰트를 사용하면 산만한 디자인이 될 경향이 높습니다.

지면의 완성도를 높이기 위해서는 2~3종류의 폰트를 사용할 것을 권장합니다.

⊙ 예제파일 : 04-08-1, 04-08-2, 04-08-3.jpg

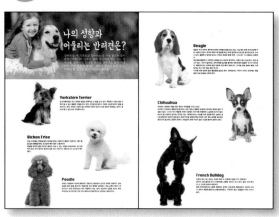

아쉬운 점

- 동양적인 느낌의 폰트는 내용은 물론 디자인과도 어울리지 않는다.
- 재미있는 내용임에도 불구하고 시각적 요소를 전혀 활용을 못해 독자의 흥미를 떨어뜨린다.
- 지나치게 많은 폰트들을 사용하여 산만하다.

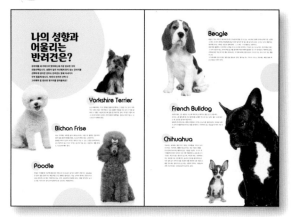

폰트 / 그래픽 수정

- 제목 폰트를 귀여운 느낌의 폰트로 바꾸었다.
- 동물의 크기 차이를 주어 배치함으로써 실제 강아지의 크기 비율을 예상 가능하도록 하였다.
- 판면을 넓게 사용하여 지면이 넓어 보일 수 있도록 하였다.

Develop | 서체의 사용 개수를 제한해라

폰트는 역할이나 중요성을 생각하고 선택해야 합니다. 타이틀인지, 중제목인지, 캡션인지, 강조하고 싶은 내용인지, 본문인지에 따라 명확하게 구분지어야 합니다. 기본 원칙은 패밀리 폰트를 사용하고 변화를 꾀하는 것입니다. 패밀리 폰트만 사용하면 자칫 지루한 디자인이 될 수 있습니다. 여기서 포인트는 조화의 균형임을 잊지 마십시오.

리듬감 있는 글박스
텍스트를 똑바로 놓는 것만이 능사는 아니다.
귀여운 디자인 분위기에 맞도록 글박스에
리듬감을 주었다.

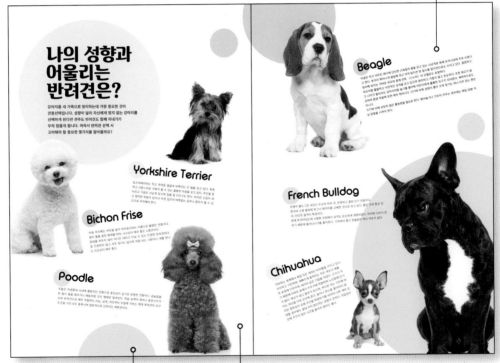

다양한 컬러 사용
강아지들의 귀여움을 더욱 강조하기 위해
파스텔 톤의 컬러를 사용해 주었다.

안쪽 여백 확보
판면을 넓게 사용할 때도 단행본인 경우에는
안으로 말려 들어갈 공간을 생각하여 안쪽에는
요소들을 배치하지 않아야 한다.

영문 폰트로 수정한 디자인

한글 서체도 기본적으로 알파벳과 숫자를 제공합니다. 하지만 한글 폰트는 한글의 조형성을 위해 만든 서체이기 때문에 알파벳과 숫자에는 미흡한 폰트들이 있습니다.

◉ 예제파일 : 04-09-1, 04-09-2, 04-09-3.jpg

First Design

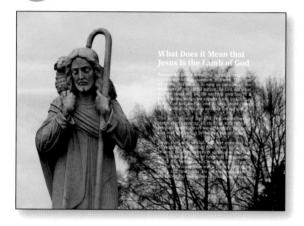

아쉬운 점

- 사용된 Noto Sans CJK KR은 한글 전용 폰트이다(CJK는 한중일, KR은 한국을 의미).
- 본문 내용이 전혀 읽히지 않는다.

Second Design

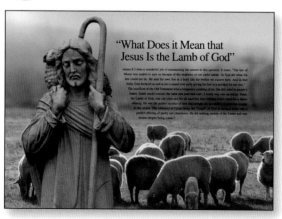

폰트 / 컬러 수정

- 영문 전용 폰트를 사용하여 조형성이 훨씬 뛰어나다.
- 주제와 어울리는 배경 이미지로 컬러를 교체하여 주제가 훨씬 더 부각된다.

Develop | 영문은 영문 폰트를 사용해라

영문을 사용할 때에는 기본적으로 영문용으로 개발된 폰트를 사용하는 것이 좋습니다. 만약 한글 영문을 같이 사용할 때는 같은 크기를 사용해도 각 폰트마다 고유의 값이 있으니 크기의 비유를 잘 파악한 후 사용해야 합니다.

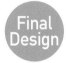

투명도를 조절한 박스
박스에 투명도를 줌으로써 배경과 자연스럽게 연결되면서 가독성도 유지할 수 있다.

"What Does it Mean that
Jesus Is the Lamb of God"

"What Does it Mean that
Jesus Is the Lamb of God"

특수문자(글리프) 사용
따옴표를 사용할 경우에는 일반 서체가 아닌 특수문자로 표현하면 더욱 보기 좋다.

한글과 영문 **같이 사용한 디자인**

한글 폰트는 영문 폰트보다 크게 디자인되었습니다. 한글의 특성상 조합체이기 때문입니다. 한글과 영문 폰트가 혼재되어 사용할 때는 글자 크기, 자간, 행간을 모두 따로 설정해주어야 디자인 완성도가 높아집니다.

◉ 예제파일 : 04-10-1, 04-10-2, 04-10-3.jpg

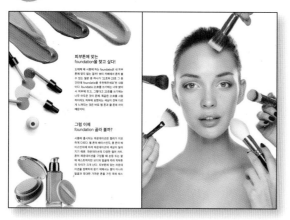

아쉬운 점

- 메인 이미지의 크기가 작아 하얀 여백이 많이 생겨 시선이 분산된다.

- 제목 폰트가 얇아 약하다.

- 좌우 내용이 같음에도 불구하고 하나의 페이지로 보이질 않는다.

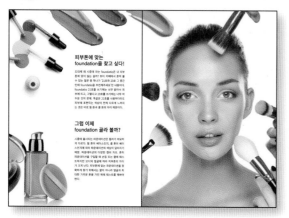

폰트 / 그래픽 수정

- 메인 이미지를 확대하여 주제를 부각시켰다.

- 제목의 폰트를 굵게 하여 강조하였다.

- 파운데이션 이미지를 오른쪽 페이지까지 연결하여 양쪽 페이지가 연결되어 보인다.

Develop | 한글 폰트와 영문 폰트를 각각 조절해라

제목 폰트는 한글 Noto Sans CJK KR(본고딕) Regular, 27pt, 자간 -50, 행간 31입니다. 영문은 Helvetica Regular, 31.5pt, 자간 -25입니다. 영문 폰트는 높이의 차이가 있기 때문에 조절해 주어야 하는데 여기서는 영문 폰트의 기준선을 1pt 위로 올려주었습니다.

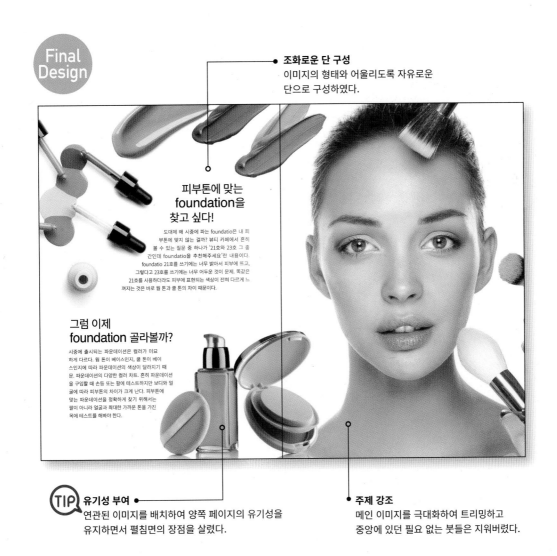

Final Design

조화로운 단 구성
이미지의 형태와 어울리도록 자유로운
단으로 구성하였다.

피부톤에 맞는 foundation을 찾고 싶다!

도대체 왜 시중에 파는 foundatio은 내 피
부톤에 맞지 않는 걸까? 뷰티 카페에서 흔히
볼 수 있는 질문 중 하나가 '21호와 23호 그 중
간인데 foundatio을 추천해주세요'란 내용이다.
foundatio 21호를 쓰기에는 너무 밝아서 피부에 뜨고,
그렇다고 23호를 쓰기에는 너무 어두운 것이 문제. 똑같은
21호를 사용하더라도 피부에 표현되는 색상이 전혀 다르게 느
껴지는 것은 바로 웜 톤과 쿨 톤의 차이 때문이다.

그럼 이제 foundation 골라볼까?

시중에 출시되는 파운데이션은 컬러가 미묘
하게 다르다. 웜 톤이 베이스인지, 쿨 톤이 베이
스인지에 따라 파운데이션의 색상이 달라지기 때
문. 파운데이션의 다양한 컬러 차트. 흔히 파운데이션
을 구입할 때 손등 또는 팔에 테스트하지만 보디와 얼
굴에 따라 피부톤의 차이가 크게 난다. 피부톤에
맞는 파운데이션을 정확하게 찾기 위해서는
팔이 아니라 얼굴과 최대한 가까운 톤을 가진
목에 테스트를 해봐야 한다.

TIP 유기성 부여
연관된 이미지를 배치하여 양쪽 페이지의 유기성을
유지하면서 펼침면의 장점을 살렸다.

주제 강조
메인 이미지를 극대화하여 트리밍하고
중앙에 있던 필요 없는 붓들은 지워버렸다.

시각 보정을 적용한 디자인

폰트는 저마다 고유의 공간을 가지고 있습니다. 이로 인해 자간과 행간이 형성되는 겁니다. 가변폭 폰트는 글자마다 고유의 방(공간)을 조금씩 조절하여 제작된 폰트라 행간의 미세한 차이를 어느 정도는 수정 보완되었으나 그러지 않은 폰트들이 더 많습니다. 시각 보정이 되지 않은 본문은 시각적 안정성과 가독성이 떨어집니다.

◉ 예제파일 : 04-11-1, 04-11-2, 04-11-3.jpg

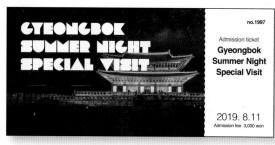

아쉬운 점

- 경북궁이 가지고 있는 유려한 이미지와 딱딱한 느낌의 폰트가 상충된다.
- 썸머 나이트 페스티벌인데 밤 느낌이 조금 부족하다.
- 경북궁이 글씨에 가려져 있어 답답해 보인다.

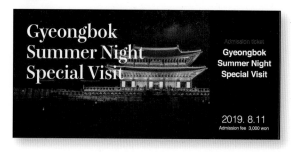

폰트 / 컬러 / 그래픽 수정

- 타이틀을 세리프체로 바꿔 경복궁 이미지와 훨씬 잘 어울린다.
- 사진 이미지와 연관된 텍스트를 함께 배치하여 가독성을 높였다.

Develop | 글자와 글자 사이의 공간을 미세하게 관찰해라

긴 내용의 본문일 경우 일일이 미세하게 조정하는 것은 무리가 있습니다. 그럴 경우는 타이틀만 이라도 미세하게 조정하도록 합니다.

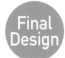

Final Design

● 투명도 조절
투명도를 조절하여 밤하늘이 잘 보이도록 하였다.

● 시각 보정
문자 사이의 공간을 조절해 주었다.

● 무게 중심 재배치
이미지의 무게 중심을 아래로 낮추어 안정감을 주었고
콘셉트에 맞게 밤하늘이 잘 보이도록 하였다.

Gyeongbok
Summer Night
Special Visit

TIP 시각 보정 구간

Gyeongbok
Summer Night
Special Visit
< 전 >

Gyeongbok
Summer Night
Special Visit
< 후 >

문자를 이미지로 표현한 디자인

문자의 아웃라인을 딴 후 가로, 세로 또는 사선으로 잘라서 연출하면 나만의 독특한 타이틀을
디자인 할 수 있습니다.

◉ 예제파일 : 04-12-1, 04-12-2, 04-12-3.jpg

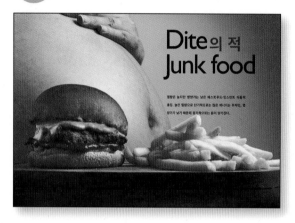

아쉬운 점

- 다이어트를 표현하기엔 제목 폰트의 임팩트가
 약하다.
- 본문의 위치가 제목과 떨어져 있어 덩어리감이
 떨어진다.

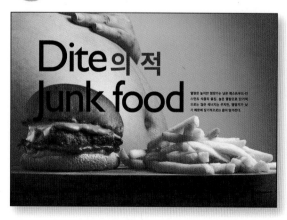

폰트 수정

- 폰트를 단순히 키워주어 시선을 좀더 집중시켜
 주었다.
- 본문을 제목 옆에 위치시켜 하나의 덩어리로 보
 이게끔 하였다.

Develop | 문자를 절단 재조합해라

타이틀에 얇은 폰트와 두꺼운 폰트를 자른 후 재조합하여 '다이어트'란 이미지가 확실히 전달되도록 하였습니다. 정크푸드를 많이 먹으면 살이 찐다는 콘셉트를 전달하기 위해 이미지를 지면에 가득 차게 배치하여 콘셉트를 한번 더 강조하였습니다.

두 폰트의 재조합
임팩트가 약했던 폰트를 개성이 다른 폰트를 재조합하여 강조시켜 주었다.

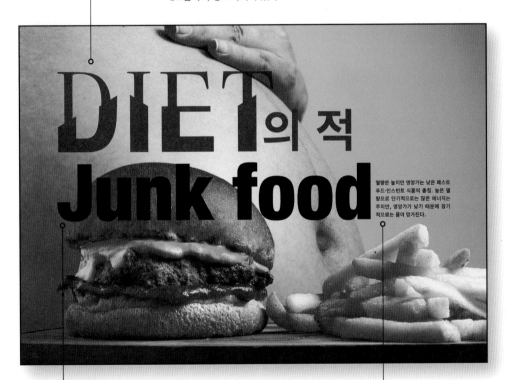

열량은 높지만 영양가는 낮은 패스트푸드·인스턴트 식품의 총칭. 높은 열량으로 단기적으로는 많은 에너지를 주지만, 영양가가 낮기 때문에 장기적으로는 몸이 망가진다.

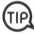

확실한 콘셉트
다이어트와 정크푸드에서 오는 무거운 느낌을 확실히 표현하였다.

단 폭 조절
단 폭을 조절하여 'Food' 길이와 비슷했던 단 폭 길이에 변화를 주었다.

문자를 아이콘으로 만든 디자인

디자인에서 정보를 정확하게 인지하도록 하거나, 중요한 정보가 여러 개 있을 때 아이콘으로 만 드는 방법이 있습니다. '아이콘화'는 지면 안에서 눈에 띄도록 해야만 하는 문자 또는 문장을 집 약적으로 표현하는 것을 말합니다.

◉ 예제파일 : 04-13-1, 04-13-2, 04-13-3.jpg

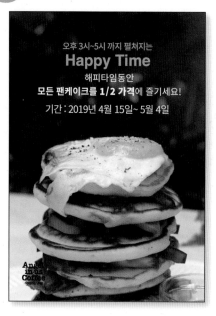

아쉬운 점

- 전달하려는 정보가 많은 경우에는 폰트 굵기의 차이 만으로 표현하기 부족하다.
- 숫자는 영문 폰트를 사용하는 것을 권장한다.
- 이미지를 지나치게 크게 트리밍하여 오히려 답답해 보인다.

폰트 / 그래픽 수정

- 정보를 아이콘화하고 주목성이 높은 노란색을 사용하 여 빨리 인지된다.
- 음식을 온전히 보여 주어 음식에 대한 정보를 확실히 전달할 수 있다.

Develop | 문장을 아이콘화 해라

문장을 아이콘화하면 정보를 순식간에 인지하게 됩니다. 정보의 우선순위를 생각하여 어떤 것을 아이콘화하면 효과적일지 고려해보길 바랍니다.

두 가지 정보 엮기
정보를 여러 개 묶고 싶을 때는 전체가 하나의 덩어리로
보일 수 있도록 정렬해야 하는 것이 중요하다.
또한 문자 주위에 적절한 여백을 확보하여야 한다.

확실한 대비
중요한 정보의 크기를
각각 달리하여 인지가 쉽다.

문자의 비율을 수정한 디자인

폰트가 가지고 있는 비율은 되도록이면 수정하지 않는 것이 좋습니다. 자폭을 수정하고 싶을 때는 5% 내외로 하는 것을 추천합니다. 하지만 의태어와 같이 그 형태가 느껴지는 단어는 그 특성을 시각화 하는 것도 좋은 방법입니다.

◉ 예제파일 : 04-14-1, 04-14-2, 04-14-3.jpg

First Design

Second Design

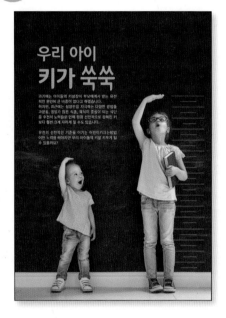

아쉬운 점

- 타이틀이 어린이에서 오는 귀여운 느낌은 전해지나, '키가 쑥쑥'이란 콘셉트는 느껴지지 않는다.

- 본문 폰트색을 배경색과 비슷한 색상을 사용하여 가독성이 떨어진다.

- 최적의 행간은 본문 크기의 1.5~2배가 적당하다(원래 크기보다 4~5pt). 그러나 최적의 행간은 글 줄 길이에 따라 달라진다.

폰트 / 그래픽 수정

- 의태어인 '쑥쑥' 글자에 장평을 주어 커가는 느낌을 주었다.

- 본문색을 화이트로 바꿔 가독성을 높였다.

Develop l 의태어를 시각화해라

문자를 강조하고 싶다 하여 지나치게 가공하지 않는 것은 원칙이나 예외일 경우도 있습니다.
'쑥쑥'이나 '뚱뚱'처럼 글자에서 형태의 이미지가 느껴지는 단어들은 그 느낌이 전해지도록 표현
하는 것도 좋습니다.

주제가 느껴지는 단어
쑥쑥 자란다는 의미를 강조하기 위해 장평을 길게 수정하고,
여자 아이의 옷 색상을 사용하여 통일감을 부여하였다.

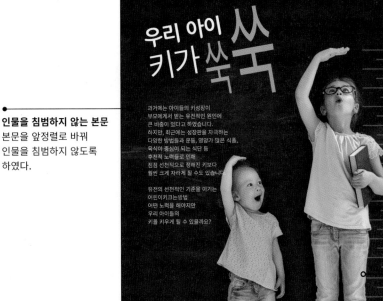

인물을 침범하지 않는 본문
본문을 앞정렬로 바꿔
인물을 침범하지 않도록
하였다.

이미지 수정
인물의 간격을 수정하여
본문이 들어갈 공간을
확보하였다.

세로쓰기를 활용한 디자인

글의 내용을 꼭 가로쓰기로 하라는 고정관념을 버리십시오. 세로쓰기로 더욱 특별한 디자인을
할 수도 있습니다.

⦿ 예제파일 : 04-15-1, 04-15-2, 04-15-3.jpg

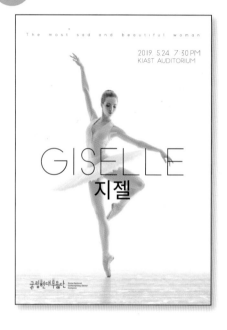

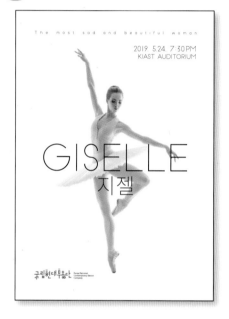

아쉬운 점

- 메인 사진, 타이틀 모두 약한 디자인이다. 'GISELLE'
 영문은 주제의 주목성이 전혀 없으며 반면 '지젤'은
 잘못된 대비감을 주어 영문보다 오히려 시각적 집중
 도가 생겨버렸다.

- 폰트의 굵기를 잘 이용해 조금 더 주목성이 있는 디자
 인을 해야 한다.

폰트 / 그래픽 수정

- 시간 장소는 오른쪽(뒷줄) 맞추기를 해야 안정감을 주
 고, 적은 양의 텍스트를 다룰 때 용이하다.

- 공연 포스터에서 가장 중요한 제목이 얇은 폰트를 사
 용하여 주목도가 떨어지며, 영문과 한글의 굵기를 바
 꿔 주어 잘못된 시선 집중 현상을 해결하였다.

- 바닥 이미지를 제거하여 전체 분위기에 맞춰 깔끔한
 이미지로 완성하였다.

Develop | 타이틀을 회전시켜라

발레리나가 춤을 추는 긴 형태가 더욱 부각될 수 있도록 타이틀을 세로로 회전시켜 보았습니다.
가로쓰기를 할 때보다 긴장감이 더욱 고조되었습니다.

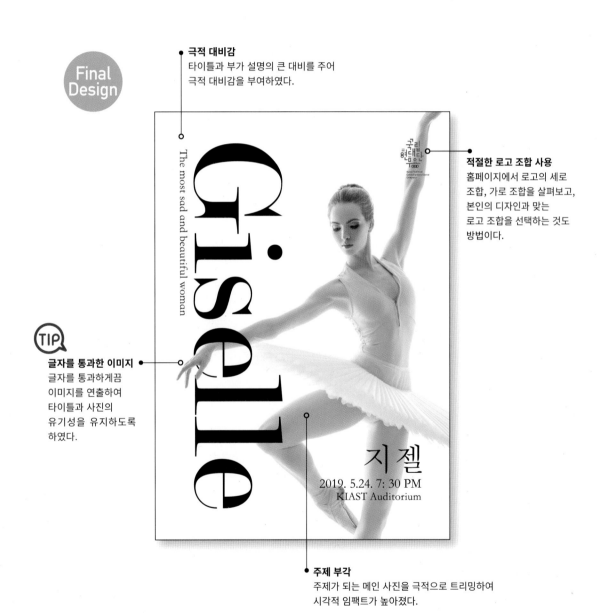

Final Design

극적 대비감
타이틀과 부가 설명의 큰 대비를 주어
극적 대비감을 부여하였다.

적절한 로고 조합 사용
홈페이지에서 로고의 세로
조합, 가로 조합을 살펴보고,
본인의 디자인과 맞는
로고 조합을 선택하는 것도
방법이다.

TIP

글자를 통과한 이미지
글자를 통과하게끔
이미지를 연출하여
타이틀과 사진의
유기성을 유지하도록
하였다.

주제 부각
주제가 되는 메인 사진을 극적으로 트리밍하여
시각적 임팩트가 높아졌다.

The most sad and beautiful woman

Giselle

지 젤
2019. 5.24. 7: 30 PM
KIAST Auditorium

제호를 강조한 디자인

잡지의 표지 디자인은 북커버 디자인과는 다릅니다. 제호는 잡지 내용과 연관성이 있으면서도 눈에 띄어야 하며, 표지에 어떤 기사가 실려 있는지 구독자가 직관적으로 파악할 수 있게 하여야 합니다.

◉ 예제파일 : 04-16-1, 04-16-2, 04-16-3.jpg

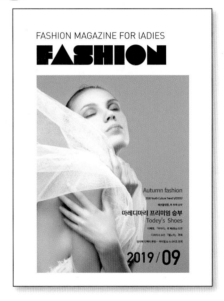

아쉬운 점

- 잡지에 실린 내용을 평이하게 나열하여 구독자로 하여금 호기심을 유발하지 못하고 있다.
- 전체적으로 평이한 레이아웃이며, 타이틀도 너무 약하여 임팩트가 없다.

폰트 / 그래픽 수정

- 이달의 집중 기사를 폰트 크기와 색을 조정하여 수정하였다.
- 볼드한 폰트를 사용하여 제호를 강조하였다.

제호가 잘 보이게끔 산세리프체를 사용하였습니다. 대신 산세리프체는 남성적인 느낌이 강하므로 세로로 길며, 라인을 절개한 듯한 폰트를 선택하여 좀 더 여성적으로 보이는 폰트를 사용하였습니다.

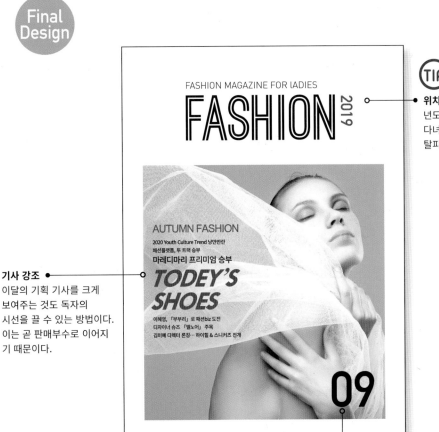

Final
Design

FASHION MAGAZINE FOR LADIES

FASHION 2019

AUTUMN FASHION

2020 Youth Culture Trend 낭만반란
패션플랫폼, 투 트랙 승부
마레디마리 프리미엄 승부

TODEY'S
SHOES

이혜영, 「부부리」로 패션biz 도전
디자이너 슈즈 「엘노아」주목
김미혜 디렉터 론칭… 하이힐 & 스니커즈 전개

09

위치 변경
년도와 월은 꼭 같이 붙어
다녀야 한다는 고정관념을
탈피하는 것도 좋다.

기사 강조
이달의 기획 기사를 크게
보여주는 것도 독자의
시선을 끌 수 있는 방법이다.
이는 곧 판매부수로 이어지
기 때문이다.

월 강조
월간지인 경우 몇 월호
잡지인지가 중요하다.

문자를 색과 함께 사용한 디자인

각 브랜드마다 시즌별 세일을 진행합니다. 대부분 브랜드들이 'SALE'이란 단어만 크게 사용하여 매장 창문에 디스플레이하는 것이 보통입니다. 발상을 전환하여 폰트를 그래픽화시켜 보도록 하겠습니다.

⬤ 예제파일 : 04-17-1, 04-17-2, 04-17-3.jpg

아쉬운 점

- SALE 말고도 브랜드명과 다른 정보 또한 눈에 잘 보이지 않는다. 폰트의 강약 조절이 없기 때문이다.
- 이미지가 너무 화려하여 정보가 눈에 잘 띄지 않는다.
- 영문은 영문 폰트를 사용해야 좋다.

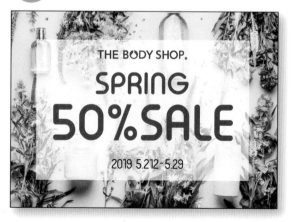

폰트 / 컬러 /그래픽 수정

- 정보가 잘 보이도록 텍스트 밑에 화이트 배경을 깔아 주었다.
- 봄 세일이니 봄이 느껴지도록 폰트 색상을 분홍색으로 바꿔 주었다.
- 영문 폰트로 바꿔 부드럽게 표현하였다.

Develop I 문자를 패턴화해라

원형의 그래픽 요소를 사용하여 'SALE'과 '50%'가 마치 하나의 패턴처럼 인식되도록 그래픽화
시켰습니다. 포스터를 연결하면 마치 하나의 도트 무늬처럼 보이게 될 것입니다.

패턴
동그란 패턴을 사용하여 창문에 디스플레이 했을 때
한 장의 이미지처럼 보이도록 유도하였다.

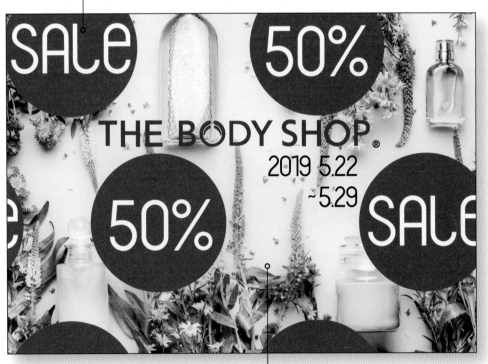

콘셉트 이미지
제품의 정보를 확실히 전달하는 이미지가 아니어도
콘셉트 이미지를 배경으로 사용해도 좋다.

하나의 이미지로 연출
낱장의 포스터를 연결하여
한 장의 이미지처럼 보인다.

활용을 잘한 이미지
열 텍스트 안 부럽다

사진이 주는 힘 / 일러스트레이션으로 개성 표현 / 인포그래픽을 활용하여 정보를 한눈에 / 사진 색상 보정한 디자인 / 펼침면 이용해 극대화한 디자인 / 인물의 시선 방향을 이용한 디자인 / 트리밍 적극 활용한 디자인 / 몽타주를 이용한 디자인 / 풀이미지로 수정한 디자인 / 사선을 활용한 디자인 / 일러스트를 활용한 디자인 / 무게 중심을 고려한 디자인 / 패턴을 이용한 디자인 / 사진을 그라데이션으로 표현한 디자인 / 흑백 사진에 포인트 컬러를 준 디자인 / 사진의 여백을 활용한 디자인 / 사진의 구도를 활용한 디자인 / 브랜드 로고를 활용한 디자인 / 배경 대신 일러스트를 활용한 디자인 / 그래프를 이용한 디자인 / 표를 이용한 디자인

Chapter

05

그래픽
활용

활용을 잘한 이미지
열 텍스트 안 부럽다

디자인에 있어서 그래픽은 독자의 이해를 돕기 위해 내용을 설명해 주는 동시에 독자의 시선을 사로잡는 중요한 요소입니다. 또한 사람의 시각은 텍스트보다 이미지에 더 효과적으로 반응합니다.

즉 그래픽 자체만으로도 강력한 무기가 될 수 있으며 구도와 시선의 이동, 디자인의 전체적인 톤 앤 무드에 큰 영향을 미칩니다. 하지만 퀄리티 높은 사진은 비용이 비싸기 때문에 디자인에 있어 퀄리티 높은 사진을 사용할 수는 없습니다. 그럴 경우를 대비해 사진의 색감을 볼 줄 아는 안목을 기르고 보정하는 법을 터득해야 합니다. 디자이너가 아니더라도 간단한 포토샵 기술 정도는 익혀두길 바랍니다.

포토샵이 어렵다면 FREE 사진 편집 프로그램인 PhotoScape(MAC /PC)가 있으니 참고하기 바랍니다.

▲ PhotoScape
FREE 사진 편집 프로그램

01. 사진이 주는 힘

사진은 사실적 정보 전달을 표현하고 싶을 때 적합합니다. 일러스트레이션보다 시선의 집중도가 높으며 현장성으로 인해 신뢰도가 높습니다. 예를 들어 전쟁의 참혹함을 알리기엔 일러스트레이션보다 사진의 효과가 더 큰 것을 알 수 있습니다.

텍스트가 필요 없을 정도로 잘 연출된 사진은 아주 강한 힘을 가지고 있을 정도입니다.

사진이라 하여 후반 작업이 들어가지 않는 것은 없습니다. 우선 조명과 날씨, 구도, 포커싱에 따라 다른 퀄리티의 사진이 되고 이 모든 것이 조금 미흡하더라도 포토샵에서 어느 정도는 수정을 해야 합니다.

사진을 사용할 때는 해상도가 중요합니다. 기본적으로 화면용은 72dpi, 인쇄용은 300dpi를 사용합니다.

화면용 이미지를 인쇄용으로 사용하면 인쇄 시 이미지가 도트(dot)처럼 보이니 주의하십시오. 하지만 인쇄 시 사용할 수 있는 사진은 해상도, 사이즈와도 밀접한 연관이 있습니다.

해상도가 조금 낮고 사진이 전지크기만큼 큰 사진을 지면에 가로 세로 5cm인 크기로 사용한다면 전혀 문제될 것이 없습니다. 하지만 이런 개념에 익숙하지 않은 이들은 기본적으로 300dpi 사용을 권장합니다. 해상도가 높을수록 이미지가 선명하고 깨끗하지만 그만큼 용량이 많이 필요해 작업 속도가 느려질 수 있습니다. 본인의 작업 효율에 맞춰 해상도와 사이즈를 조절해 사용하십시오.

▶ Giftior - Gifts Store Magento Theme by ZEMEZ [4]

웹 디자인에 사용된 이미지들입니다. 72dpi 사용을 권장하지만, 사이즈를 작게 하고 dpi를 높게 하여 사용하는 웹 페이지들도 존재합니다.

사진은 직접 촬영하거나, 여건이 안된다면 구매나 대여를 해서 사용할 수 있습니다. 요즘은 무료로 사진을 제공하는 사이트들도 있으니 참고하기 바랍니다. 무료로 사용할 수 있는 이미지들도 영리를 목적으로 하면 금액을 지불해야 할 수도 있으니 사용하기 전 옵션 사항을 꼼꼼히 체크하여 불이익이 따르지 않도록 합니다.

▲ corner coffee by Brand1010
유료 이미지를 구매하여 디자인하였습니다.

▲ The New York Times
Magazine-Matt Willey [42]
원하는 이미지를 촬영하여 사용하기도 합니다.

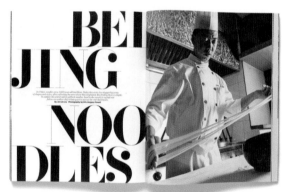

▶ Redesign of the Four
Seasons Magazine [43]

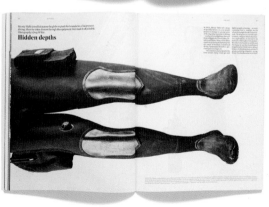

▶Design and art direction
of issue 2 of Avaunt [44]
사진을 사용하면 임팩트가 높아집니다.

아날로그 감성을 추구하는 사람들이 많아지면서 요즘은 오브제를 직접 만들어 촬영하기도 하니 나만의 특별한 디자인을 원한다면 한번 도전해 볼 만 합니다.

▲ Print advertisement for Farmacisti Preparatori by Eiko Ojala [45]
종이로 직접 제작 후 촬영하여 사용하였습니다.

RGB와 CMYK 그리고 GrayScale

RGB와 CMYK는 이미지 모드로 이미지를 표시하고 인쇄하는데 사용되는 색상 모델입니다.

• RGB

빛의 삼원색인 빨강(Red), 녹색(Green), 파랑(Blue)을 나타내며 이 방식은 색을 섞을수록 점점 밝아진다하여 가산혼합이라 합니다. 모니터 화면용 작업(웹디자인, 블로그, SNS)에서 사용되는 색상 모드입니다.

RGB 색상 모드의 사진으로 작업 후 집이나 사무실에 있는 일반적인 프린트기나 복합기를 사용하여 프린트하는 경우는 문제가 발생하지 않지만, 인쇄소에서 인쇄를 해야 하는 경우라면 반드시 인쇄 가능한 모드(CMYK)로 변경을 해주어야 합니다. 그러지 않을 경우 상상하기 싫은 일이 벌어질 테니깐요.

▶ RGB 색상환

• CMYK

사이안(Cyan), 마젠타(Magenta), 옐로우(Yellow)에 검정(Black)을 더한 것으로 색을 섞을수록 점점 어두워지므로 감산혼합이라고 합니다. 이는 물감 또는 잉크 같은 안료를 섞을 때 일어나는 방식입니다. 인쇄용 이미지를 작업할 때 사용합니다. 일반적으로 원색 인쇄는 CMYK 네 가지 색상을 혼합해 만들기 때문에 4도 인쇄라고 합니다.

인디자인을 이용하여 디자인을 하는 사람들은 색상 견본에 검정(Black)과 맞춰 찍기가 따로 있는 것을 보았을 것입니다. 검정(Black)은 Black만 100%이고 맞춰 찍기는 CMYK 모두 100%입니다. 넓은 면이 아주 까만 검정 색상을 원할 때는 맞춰 찍기를 사용하면 좋습니다. 대신 얇은 선을 검정으로 할 때는 검정(Black)을 사용해야 인쇄 사고가 나지 않으니 주의하기 바랍니다. 인터넷에서 다운 받은 이미지는 RGB 모드입니다. 다운 받은 이미지를 인쇄용으로 사용하고 싶다면 CMYK 모드로 바꿔야 하는데 한번에 수정을 하면 색이 탁해질 수 있습니다. 이런 경우에는 RGB ⋯▸ Lab ⋯▸ CMYK 모드 순서로 변환해주면 탁해지는 정도를 조금은 줄일 수 있습니다(Lab 모드는 국제조명위원회(CIE)에서 표준화해 발표한 색상 체계입니다).

▶ CMYK 색상환

• GrayScale

그레이 스케일 모드는 흰색과 검정, 회색 음영으로 이루어진 모드를 말합니다. 그레이 스케일을 사용하면 컬러 이미지를 사용할 때와는 다른 분위기로 연출이 가능합니다.

02. 일러스트레이션으로 개성 표현

사진이 이성의 표현이라면 일러스트레이션은 감성의 표현이라 할 수 있겠습니다.

일러스트레이션은 본문의 전반적인 내용을 상징적으로 설명하거나 일부 내용을 시각적으로 과장하여 표현하거나 사진으로 표현하기 쉽지 않은 서정적인 분위기를 필요로 할 때 효과적입니다. 가장 큰 장점은 사진으로 표현 불가능한 상상력을 구현할 수 있다는 것입니다.

일러스트레이션도 직접 작가에게 의뢰를 하거나 구매 또는 대여할 수 있습니다.

▲ Departures Magazine by Meghan Corrigan [46]
수채화 일러스트를 사용하여 서정적인 분위기를 연출하였습니다.

▶ 싸이공레시피 애플리케이션
by 김윤영
재미있는 일러스트를 사용하여 유쾌하게 표현하였습니다.

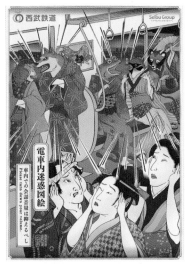
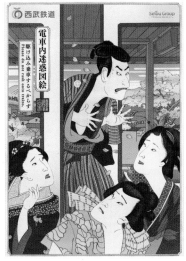

▲ Seibu Railway poster [47]
일본 우끼요에 판화 느낌이 나도록 일러스트를 표현하였습니다.

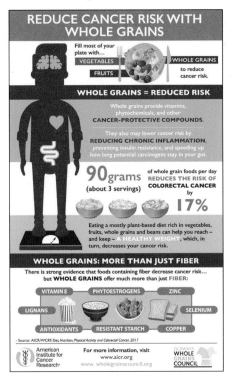

▲ Reduce Cancer Risk with Whole Grains by AICR [48]
인포그래픽을 이용하여 디자인하였습니다.

▲ DAZAYO by Brand1010
플랫 디자인을 이용하여 디자인하였습니다.

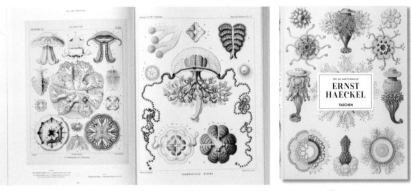

▲ The Art and Science of Ernst Haeckel by Rainer Willmann, Julia Voss [49]
세밀화 기법을 사용하여 독자의 호기심을 자극합니다.

▲ Feature opener designs for The New York Times Magazine [50]
사진 이미지를 콜라주 기법으로 사용해도 좋습니다.

▲ Black Ink Magazine by Meghan Corrigan [51]
사진과 일러스트를 같이 사용하여 디자인이 훨씬 돋보입니다.

03. 인포그래픽을 활용하여 정보를 한눈에

인포그래픽이란, 정보를 나타내는 Information과 Graphic의 합성어로 텍스트 만으로 전달하기 어려운 정보나 데이터를 시각화하는 것을 의미합니다.

인포그래픽의 특징은 정보의 파악 시간을 줄여주며, 인포그래픽을 보고 공감하는 사람들은 SNS 등을 이용해 스스로 정보를 유포하기 시작합니다.

이미지와 결합된 정보는 텍스트만을 이용한 정보보다 우리의 뇌에 89% 가량 기억에 남는다는 스탠퍼드대학교의 연구 결과도 있습니다.

인포그래픽을 표현하는 방식에는 지도, 차트, 그래프, 픽토그램, 사진, 일러스트레이션, 노선도 등 우리의 일상생활과 아주 밀접해 있습니다.

▲ Workers Arise! by Ciaran Hughes [53]
막대 그래프와 사진 이미지를 동시에 사용하여 정보가 잘 전달됩니다.

▲ 085 Handmade concept designs by Made Ups [52]
리본을 이용하여 꺾은선 그래프를 만들어 촬영하였습니다.

▶ Fabric Tour of India by Craftsvilla [54]
인도는 각 지역마다 다양한 섬유 디자인과 전통적인 자수 기법이 있습니다. 그것을 알리기 위해 대표 직물을 이용하여 지도로 표현한 디자인입니다.

▼ Design x Food Project
by Ryan MacEachern [55]
음식을 파이 그래프로 표현하였습니다.

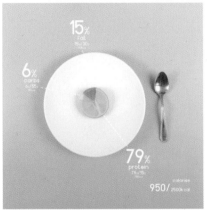

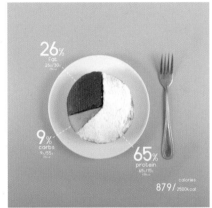

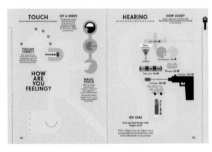

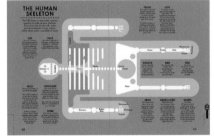

▲▲▶ Infographics: Human body - Peter Grundy [56]
인체에 대한 내용을 인포그래픽을 이용하여 어린이들에게 재미있고 알기 쉽게 전달하고 있습니다.

인포그래픽이라 하면 주로 일러스트를 이용한 디자인을 생각하는 사람이 많습니다. 하지만 사진을 이용하여 디자인하면 보다 생생한 정보를 전달할 수 있으며, 강렬한 결과물을 만들 수 있습니다. 또한 좋은 사진만 있다면 디자인 작업시간도 단축할 수 있습니다. 단 주의할 점은 사진이 주제를 잘 표현할 수 있는 보조 역할만 할뿐 사진이 메인이 되어서는 안됩니다.

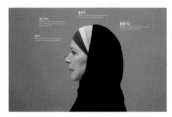 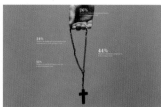

▲ Interest #4 Refugees and immigrants by peter ørntoft [57]
덴마크 시민들이 공공직업에서 종교적 상징물을 착용하는 것이 윤리적인지를 hijab(히잡-이슬람 여성들이 사용하는 두건), kippah(키파-유대인들이 쓰는 모자) 그리고 묵주 이미지를 사용하여 다이어그램으로 디자인하였습니다.

▲ 야채 주스 브랜드 Romantics의 'Fruits and go'의 포스터 시리즈 [58]
주스에 들어있는 과일 비율을 직접적으로 나타내 재미있게 표현하였습니다.

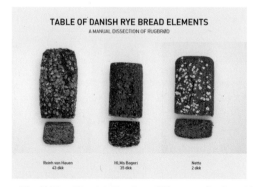 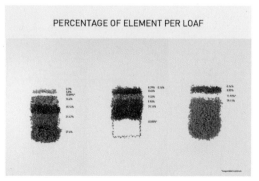

▲ The Table of Danish Rye Bread Elements by Sara Krugman [59]
덴마크 호밀빵의 구성요소를 표현하였습니다.

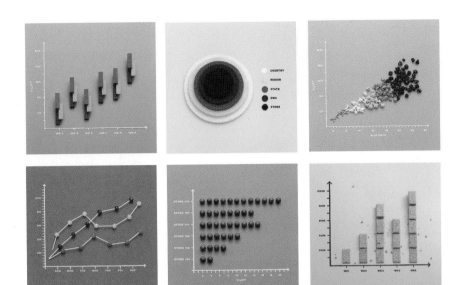

▲ RSI 지표 [60]
여러 가지 음식 웨하스, 케이크, 팝콘, 막대사탕, 비스킷, 초코볼 등으로 나타내고 있습니다.

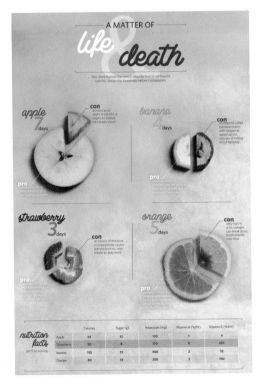

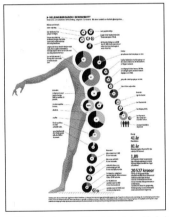

▲ The Average Resident in Helsingborg by Erik Nylund [61]
Helsingborg(헬싱보리)의 거주자들에 대한 통계수치를 인간의 해부학적 수치로 적절히 표현했습니다.

▶ A Matter of Life and Death by Chloe Silver [62]
대표적 과일인 사과, 바나나, 딸기, 오렌지가 상하는 시간과 각 과일이 가지고 있는 좋은 점과 나쁜 점을 나타내고 있습니다.

사진 색상 보정한 디자인

사진은 사람의 시선을 집중시키고 내용의 이해를 돕는 역할을 합니다. 주제에 맞는 사진을 고르는 것도 중요하지만 선택한 사진의 색감을 보정하는 것 또한 중요합니다.

◉ 예제파일 : 05-01-1, 05-01-2, 05-01-3.jpg

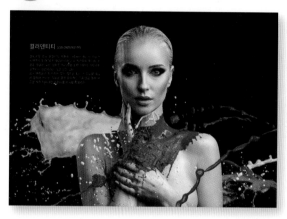

아쉬운 점

- 색상이 탁하여 주제가 부각되지 않아 독자의 흥미를 떨어뜨린다.

- 모델 오른쪽에 불필요한 여백으로 시선을 분산시킨다.

- 왼쪽 텍스트 덩어리가 노란색 면적과 비슷하여 지루하다.

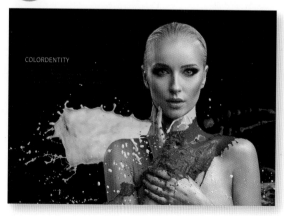

폰트 / 그래픽 수정

- 컬러 보정을 해주어 인물이 훨씬 생동감 있어 보인다.

- 인물의 위치를 오른쪽으로 배치하여 리듬감을 살렸다.

- 텍스트 폰트 크기를 줄여 노란색 면적보다 덩어리감을 줄였다.

Develop | 색감을 잘 살려라

컬러를 주제로 한 내용인만큼 색을 살리는게 포인트입니다.
색을 선명하게 보정하여 모델의 눈가에 화장품 색까지도 잘 느낄 수 있습니다. 컬러감이 선명하
다고 무조건 좋은 사진은 아닙니다. 주제에 맞게끔 사진의 색보정을 하는 것이 중요합니다.

● 위치 이동
내용을 상단으로 몰아
자연스럽게 여백이 생기도록 하였다.

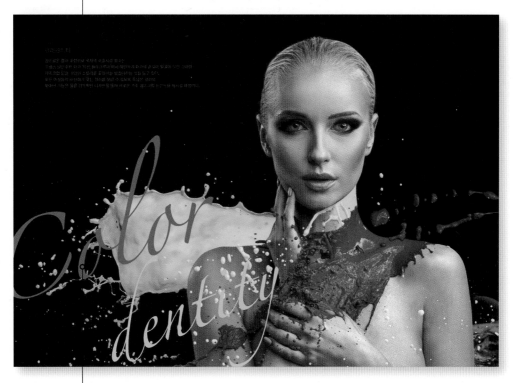

● 일관성 유지
제목을 그래픽적으로 사용하기 위해 물감이 흩어지는 자연스러움을
서체에서도 느낄 수 있도록 필기체 폰트를 사용하였다.

GRAPHIC
02

펼침면 이용해 **극대화한 디자인**

디자인을 극대화하기 위해 사진의 일부분을 트리밍하는 방법을 자주 사용합니다.
때로는 사진의 전체를 보여주고 배경을 여백으로 이용하여 주제를 더욱 돋보이게 할 수도 있습니다.

● 예제파일 : 05-02-1, 05-02-2, 05-02-3.jpg

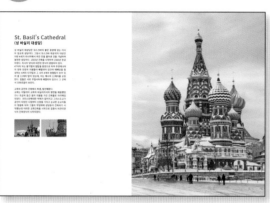

아쉬운 점

- 컬럼 그리드 사용으로 디자인이 지루하다.

- 그리드 안에서 적당한 여백은 아주 중요하지만 주제와 어울리지 않는 여백은 오히려 시선의 흐름을 방해할 수 있다.

- 타이틀이 약하여 내용 전달이 잘 이루어지지 않는다.

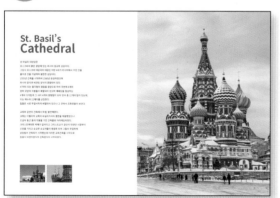

폰트 / 그래픽 수정

- 성당이 가지고 있는 자유로운 형태에 맞게 텍스트를 왼쪽 정렬을 하여 자연스럽게 리듬감을 연출하였다.

- 타이틀을 강조하여 오른쪽 이미지와 조화를 이루었다.

- 중복된 사진 이미지를 여전히 사용하고 있어 다른 이미지들은 찾거나 삭제해도 될듯 하다.

Develop l 배경을 여백으로 활용해라

펼침면 전체에 걸친 사진은 말할 필요 없이 인상적입니다. 사진을 임팩트 있게 사용할 때는 배경을 활용하는 것도 좋은 방법입니다. 독자에게 지면의 끝을 넘어 무한히 확장되는 느낌을 줄 수 있기 때문입니다. 텍스트를 넣을 공간 또한 억지로 만드는 것이 아닌 사진과 자연스럽게 어우러지게 연출할 수 있습니다.

블랙 컬러 사용
주제가 돋보이도록 본문 내용은
색감을 배제하고 블랙만 사용하였다.

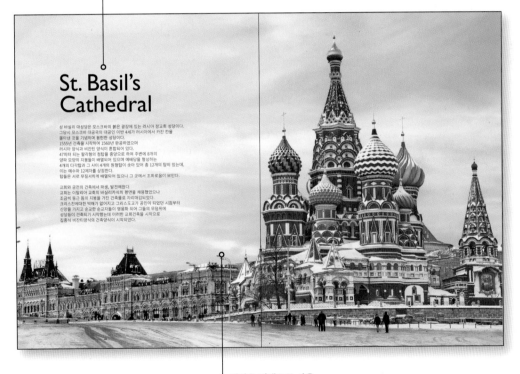

배경을 여백으로 사용
펼침면으로 디자인하여
주제가 더욱 부각되도록 하였다.

인물의 시선 방향을 이용한 디자인

인물의 시선 방향을 어느 쪽에 배치하느냐에 따라 다른 디자인처럼 연출할 수 있습니다. 대부분의 디자인은 인물 사진의 시선 방향을 펼침면의 안쪽으로 두어 안정감을 주는 것이 일반적입니다. 인물의 시선을 앞쪽에 두면 공간의 확장성으로 인해 긍정적, 미래지향적인 인상을 줄 수 있습니다. 반대로 인물의 시선 방향을 바깥쪽으로 두면 또 다른 효과를 얻을 수 있습니다.

◉ 예제파일 : 05-03-1, 05-03-2, 05-03-3.jpg

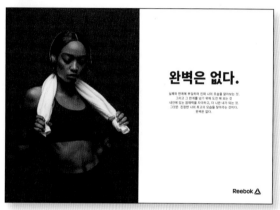

아쉬운 점

- 인물 이미지의 트리밍이 평이한 디자인이 되어 버렸다.
- 좌우 페이지의 연관성을 나타내고자 폰트에 배경색을 사용한 의도는 좋았으나 효과적이지는 못하다.

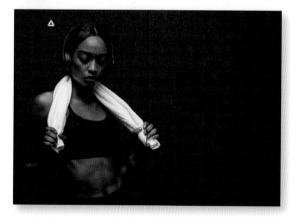

폰트 / 그래픽 수정

- 메인 이미지를 풀(Full) 컷으로 사용하고 상반신 중심으로 트리밍을 하였다.
- 폰트 컬러를 인물의 의상에 맞게 블랙으로 바꿔주었다.

Develop | 인물의 시선을 이용해라

인물을 중심에서 벗어나게 트리밍함으로써 여러 가지 의미를 부여할 수 있습니다.
시선의 반대쪽에 공간을 비워 두면 생각을 되돌아 보는 인상을 주거나, 내용이 연결되는 페이지
라면 뒷장에 어떤 내용이 있는지 호기심을 유발할 수도 있습니다.

긴 폰트
모델이 가지고 있는 이미지를 느낄 수 있도록
탈네모꼴 형태의 긴 폰트를 사용하였다.

넓은 행간
행간을 넓게 하여
호흡을 길게 연출하였다.

주제 강조
인물을 조금 더 확대하고 지면의 바깥쪽으로 시선을 빼
카피와 연관성 있도록 고뇌하는 모델의 감
정이 느껴지게 하였다.

GRAPHIC 04

트리밍 **적극 활용한 디자인**

사진을 이용하여 디자인 작업 시 이미지를 원본 그대로 사용하는 경우가 허다합니다. 하지만 본인 디자인 콘셉트에 따라 이미지를 어떻게 사용해야 디자인 콘셉트를 더 잘 표현할 수 있는지 연구해야 합니다. 같은 사진이라도 어떤 부분을 트리밍하는지에 따라 디자인의 인상이 달라지기 때문입니다. 트리밍이란 사진의 불필요한 부분을 삭제하거나 디자인 작업 시 보이지 않게 숨기는 것을 의미합니다.

● 예제파일 : 05-04-1, 05-04-2, 05-04-3.jpg

아쉬운 점

- 잘못된 트리밍으로 메인 사진의 임팩트가 부족하다.

- 제목 폰트가 얇아 약하다. 배경은 너무 밝아 제목이 잘 안 보인다.

- 본문에 사용한 서체는 본명조이다. 영문은 영문 폰트로 한글은 한글 폰트를 사용해야 서체 그 느낌을 완전히 전달할 수 있다.

폰트 / 그래픽 수정

- 메인 이미지를 조금 더 트리밍하였다.

- 제목 폰트를 조금 굵게 하고 배경을 조금 어둡게 바꿔주었다.

- 원고의 해석 부족으로 처음에 나와야 할 인사말이 중간으로 나와 있어 읽는 흐름에 방해가 된다. 편집 디자인의 첫째 목적은 잘 읽히기 위함이지 예쁘게 하는 것이 아니다.

Develop l 주제가 되는 사진을 극적으로 표현해라

사진을 이용하여 주제를 표현해야 하는 경우는 좀 더 극적으로 해야 합니다. 주제를 명확하게 보여주기 위해선 사진을 트리밍하여 사용하는 것이 보는 이의 시선을 한 번에 잡아둘 수 있으니 제작물의 내용과 목적에 따라 독자를 어떤 부분에 집중하게 할 것인지를 결정해야 합니다.

Final Design

● 주제에 맞는 서체
레몬 컵 케이크 이미지에 맞도록 레몬 알갱이가
톡톡 터지는 이미지가 연상되는 서체를 사용하였다.

● 인물의 시선
인물 사진을 넣을 때는 특별한
경우가 아니라면 지면의
안쪽으로 시선 방향을
두는 것이 좋다.

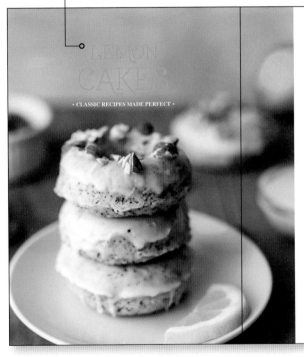

HEY, I'M SHIRAN!

These are my favorite lemon cupcakes. They are moist, tender, have the perfect balance between sweetness and tanginess, and are bursting with lemon flavor.
My palette has changed rather drastically in the last couple of years, and while I didn't like cupcakes and lemon desserts that much, now lemon cupcakes are one of my favorite desserts. Lemon has actually become one of my favorite flavors, and I think it can do miracles to a plain cake. Plus, in cupcakes especially, it helps to cut down on the sweetness quite a bit, so if you're not a fan of classic sweet buttercream, you might still love these cupcakes. You just have to!

These cupcakes are moist, delicate, and full of lemon flavor. The frosting is a simple classic buttercream, made mostly of butter and sugar. Luckily, these cupcakes are worth

Frosting
cream cheese frosting. Swiss meringue buttercream.
For both options, you should add either lemon curd (homemade or store-bought) or lemon juice and zest to the frosting until you reach the desired taste. For enough frosting to frost 12 cupcakes, I like to add about 2 teaspoons of zest and 1 tablespoon juice, or a few tablespoons of lemon curd. You can add as much as you like, of course, but just make sure that, if you're using cream cheese frosting, to only add a little bit of juice at a time. Otherwise, the frosting can be too thin. If that happens, add more powdered sugar until desired thickness.

(TIP)

● 중앙 잡기
판면보다 사진을 넓게 사용해야
하는 경우 중심은 기존 판면에
두고 작업하는 것이 좋다.

● 텍스트 컬러
특별한 경우가 아니라면 보통은 검은색을
본문에 사용한다. 하지만 이와 같이 같은
톤의 느낌을 이용하여 좀 더 부드러운
분위기를 연출하는 것도 좋다. 여기서는
이미지의 아몬드색을 사용하였다.

몽타주를 이용한 디자인

몽타주란 프랑스어로 '조립한다'라는 의미입니다. 다른 이미지의 조합으로 다양한 의미를 만들어 내는 기법입니다.

◉ 예제파일 : 05-05-1, 05-05-2, 05-05-3.jpg

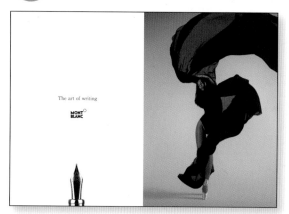

아쉬운 점

- 춤추는 여성 이미지를 이용해 잉크가 부드럽게 나온다는 것을 전달하려고한 의도는 좋았으나 몽블랑과의 연관성을 이해하지 못하는 소비자가 있을 수 있다.

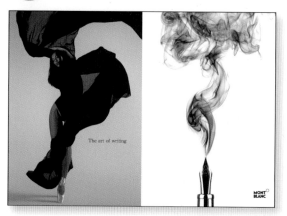

그래픽 수정

- 잉크가 번지는 이미지를 사용하여 모델과 같은 느낌을 주려 하였다.

Develop | 연상되는 이미지를 활용해라

지면 위에 다른 이미지를 배치하여 연관성을 찾도록 하는 것 또한 다른 재미를 줄 수 있습니다. 여성 이미지를 먼저 보여주어 호기심을 자극하고 오른쪽 페이지에 여성을 형상화한 잉크를 넣음으로써 극적 효과를 얻을 수 있습니다.

Final Design

대비 효과
왼쪽 페이지에서 먼저 호기심을 유발하는 방식이 좋다. 또한 메인 이미지와 크기에 대비를 주어 주제가 더욱 더 부각되었다.

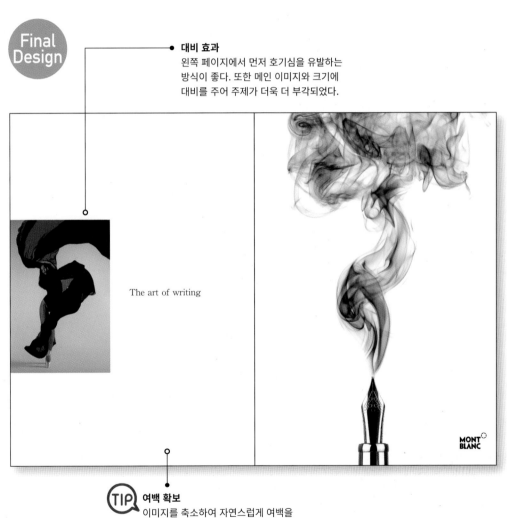

The art of writing

MONT BLANC

TIP 여백 확보
이미지를 축소하여 자연스럽게 여백을 확보할 수 있다. 이로 인해 집중도가 더욱 높아졌다.

풀이미지로 수정한 디자인

사진의 크기를 어떻게 사용하는 지에 따라 디자인이 임팩트가 있을지 지루할지를 결정합니다.
불필요한 사진은 제거하고 임팩트있는 한 컷을 사용하여 정보를 확실하게 전달하는 것이 효과
적입니다.

◉ 예제파일 : 05-06-1,.05-06-2, 05-06-3.jpg

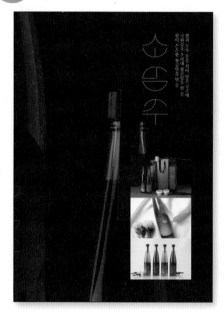

아쉬운 점

- 비슷한 크기 사진의 지루함을 해결하고자 트리밍하여
 사용하였지만 지루함을 해결하기엔 역부족이다. 주제
 가 확실히 표현되어야 주목성을 끌 수 있다.

- 비슷한 크기의 국화가 중앙에 세송이나 배치되어 있
 어 지루하다.

- 비슷한 덩어리감이 나열되어 긴장감이 떨어진다.

그래픽 수정

- 메인 사진을 하나만 사용하여 심플함을 강조하였다.

- 세로 정렬을 사용하여 통일감을 부여하였다.

Develop | 중요한 사진이 무엇인지 결정해라

여러 사진들 중 제일 중요한 사진이 무엇인지를 결정해야 합니다. 임팩트있는 사진 딱 한 장만 사용하거나 또는 크기의 대비를 확실히 하여 긴장감을 주는 것 또한 효과적인 방법입니다.

(Design By 강수연, 남궁진)

디자인 요소 첨가
라인을 넣어줌으로써 면 분할 효과를 줘 디자인의 밀집도가 커 보인다.

충분한 여백
사진의 배경을 충분히 확보하여 시선이 답답하지 않다.

조화로운 색
제품에 있는 그라데이션 색 중 하나를 추출하여 제목과 자연스럽게 연결된다.

확실한 주제 표현
임팩트있게 하나의 이미지를 선택하여 제품의 정보가 잘 전달된다.

사선을 활용한 디자인

제품 포스터를 디자인할 때 일반적인 배치보다는 주목도를 끌기 위한 방안을 모색해보는 것도 좋습니다.

◉ 예제파일 : 05-07-1, 05-07-2, 05-07-3.jpg

First Design

아쉬운 점

- 황토색 컬러와 제품 이미지가 맞지 않는다.
- 알 수 없는 그리드를 사용하여 정리가 안돼 보인다.

Second Design

색상 / 그래픽 수정

- 색감을 낮춰 주어 전체적으로 차분해 보인다.
- 서브이미지를 가로 정렬하여 안정감을 주었다.

Develop | 사선으로 트리밍해라

이미지의 주목도를 높이기 위해 사선 방향으로 트리밍을 하였습니다. 사선의 각도는 제품의 패턴이 가지고 있는 사선의 방향을 이용하여 제품과 전체적인 통일성을 맞추었습니다.

(Design By 노미애, 문다영)

Final Design

여백 활용
사진의 여백을 활용하여
제품명을 배치하였다.

소금에도 '귀족'이 있다.
옛 사람들은 소금으로 저장 식품을 만들어
장거리 여행을 시작하면서 문명을 확산시켰다.
로마는 소금 값을 올려 전비를 비축하고, 소금 값을 내려
민심을 달래면서 제국을 유지했다는 기록이 있다.
소금이 다시 귀한 대접을 받고 있다.

유기성 부여
브랜드 로고의 사선을 이용하여
패턴과 디자인까지 통일감을 주었다.

 오른쪽 정렬
짧은 문장으로 흥미를 유발할 경우
효과적으로 사용된다.

일러스트를 활용한 디자인

임팩트있는 사진 한 장으로 독자의 시선을 끌 수도 있지만, 주제를 표현함에 있어 때론 부족할
때도 있습니다. 적절한 일러스트를 사용하여 주제를 더욱 부각시킬 수도 있고 독자의 호기심을
유발할 수도 있습니다.

● 예제파일 : 05-08-1, 05-08-2, 05-08-3.jpg

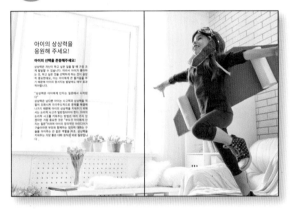

아쉬운 점

- 중간 제목은 메인 타이틀보다 굵으면 안 된다.

- 본문 디자인 시 한 글자만 떨어지는 것은 시각
 적으로 불편하다.

- 메인 이미지가 너무 약하다.

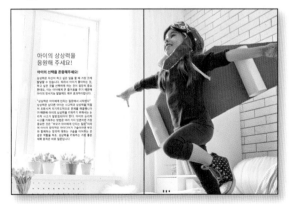

폰트 / 그래픽 수정

- 텍스트에 컬러감을 주어 모델과 분위기를 맞춰
 주었다.
- 아이의 상상력을 표현하기엔 부족하다.

Develop | 주제를 부각해라

메인 사진을 축소하여 공간을 더 넓어 보이도록 유도하고, '아이의 상상력'이라는 주제가 부각되도록 우주여행 일러스트를 사용하였습니다.

주제와 어울리는 폰트
아이의 상상력과 어울리도록 어린아이가
직접 쓴 것 같은 폰트를 사용하였다.

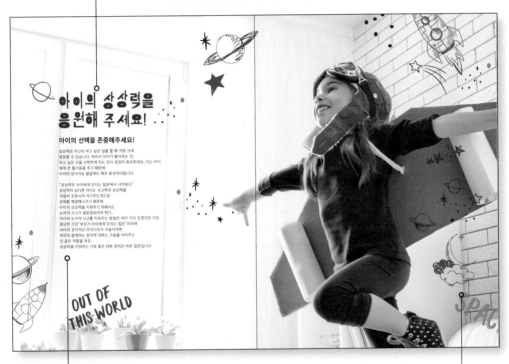

TIP
왼쪽 정렬
자연스러운 분위기를 위해
왼쪽 정렬을 해 주었다.

일러스트 사용
아이의 상상력을 마치 어린아이의 그림처럼
모델과 연관지어 우주를 표현하였다.

무게 중심을 고려한 디자인

이미지를 배치함에 있어서도 지면의 무게 중심을 고려해야 합니다.

무게 중심은 역동성에서 올 수도, 크기에 의해서도, 색의 농도, 텍스트의 크기와 굵기 정도에 따라서도 달라집니다. 여기서는 이미지가 가지고 있는 역동성을 살펴보도록 하겠습니다.

◉ 예제파일 : 05-09-1, 05-09-2, 05-09-3.jpg

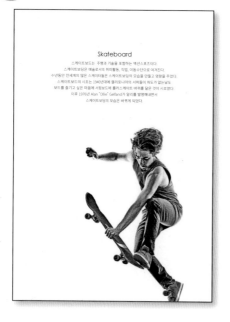

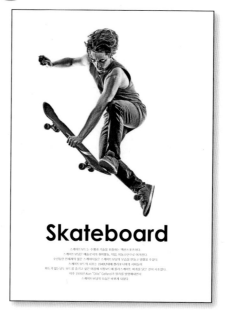

아쉬운 점

• 타이틀과 본문 텍스트의 크기 차이가 작아 주목성이 떨어진다.

• 스케이트보드를 탄 모델의 역동성을 느낄 수 없다.

폰트 / 그래픽 수정

• 타이틀을 강조하여 주목도가 커졌다.

• 공중에서 묘기를 부리는 모습을 강조하기 위해 위치를 위로 옮겨 주어 역동성이 느껴진다.

Develop | 인물의 행동을 파악해라

각 요소를 배치할 때는 이미지와 텍스트의 무게 중심을 판단한 후 레이아웃을 잡아야 합니다.
색감이 짙거나 문자가 굵고, 간격이 좁으면 밀도가 높은 것으로 무겁고, 반대로 낮은 것은 가벼
워집니다. 인물이 서 있는지, 점프를 하는지 등 행동을 파악 후 레이아웃을 잡으면 재미있는 디
자인이 나올 것입니다.

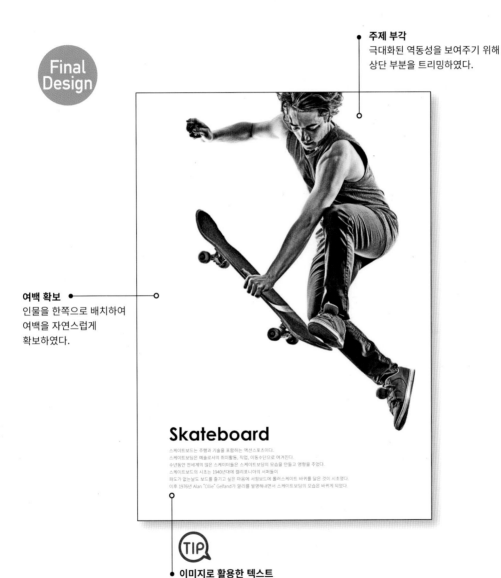

Final Design

주제 부각
극대화된 역동성을 보여주기 위해
상단 부분을 트리밍하였다.

여백 확보
인물을 한쪽으로 배치하여
여백을 자연스럽게
확보하였다.

Skateboard

스케이트보드는 주행과 기술을 포함하는 액션스포츠이다.
스케이트보딩은 예술로서의 취미활동, 직업, 이동수단으로 여겨진다.
수년동안 전세계의 많은 스케이터들은 스케이트보딩의 모습을 만들고 영향을 주었다.
스케이트보드의 시초는 1940년대에 캘리포니아의 서퍼들이
파도가 없는날도 보드를 즐기고 싶은 마음에 서핑보드에 롤러스케이트 바퀴를 달은 것이 시초였다.
이후 1976년 Alan "Ollie" Gelfand가 알리를 발명해내면서 스케이트보딩의 모습은 바뀌게 되었다.

TIP

이미지로 활용한 텍스트
보드를 타고 장애물을 넘는 것처럼
본문의 내용이 느껴지도록 연출하였다.

패턴을 **이용한 디자인**

이미지와 어우러지는 패턴을 활용하면 단조로운 디자인에 활력을 불어넣을 수 있습니다.

◉ 예제파일 : 05-10-1, 05-10-2, 05-10-3.jpg

First Design

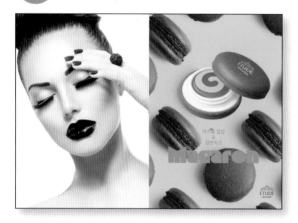

아쉬운 점

- 제품명이 배경색에 묻혀 가독성이 떨어진다.
- 화장품 이미지가 지나치게 크다.
- 좌우 이미지가 하나의 광고 페이지처럼 보이지 않는다.

Second Design

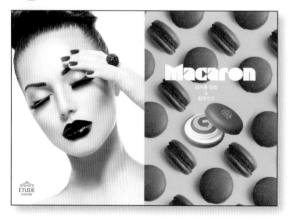

색상 / 그래픽 수정

- 양쪽 페이지의 연관성을 주기 위해 왼쪽 페이지에 로고를 위치시켰다.
- 제목이 잘 보이도록 화이트로 바꿔 주었다.

Develop | 이미지와 연결된 패턴을 만들어라

패턴을 활용하여 디자인할 때는 주제에 맞는 패턴을 만들어야 합니다. 같은 모양이 너무 반복되면 자칫 지루해질 수 있으니 주제가 부각되는 선을 잘 컨트롤 해야 합니다.

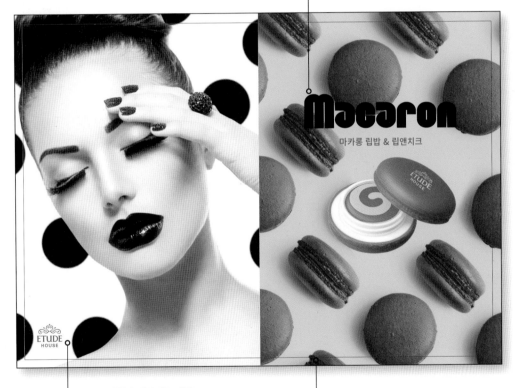

Final Design

컬러를 이용한 연결
왼쪽 페이지의 블랙을 사용하여
양 페이지의 연관성을 높였다.

제품이 연상되는 패턴
모델 배경에 마카롱이 연상되는
동그란 패턴을 배치하였다.

TIP

라인 사용
서로 다른 분위기의 이미지를 라인을 이용해
하나의 디자인 페이지로 보이게끔 유도한다.

사진을 그라데이션으로 표현한 디자인

사진을 온전히 사용할 때보다 배경을 그라데이션으로 표현하여 자연스러운 연출을 할 수도 있습니다.

◉ 예제파일 : 05-11-1, 05-11-2, 05-11-3.jpg

아쉬운 점

- 콘셉트 보드를 디자인할 때는 지면을 최대한 넓게 보이는 것이 관건인데, 액자형 테두리로 인해 지면이 좁아 보인다.
- 여백 없이 지면을 모두 채워 넣어 시각적으로 답답하다.

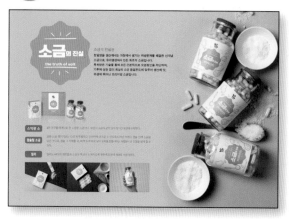

그래픽 수정

- 가장자리 하얀색 테두리를 없애 판면이 넓어 보인다.

Develop | 배경을 날려라

불필요한 배경을 그라데이션으로 없애버리면 시각적으로 시원함을 느낄 수 있습니다.

(Design By 주애리, 지수현)

일러스트 차용
제품에 사용된 일러스트 요소를
가져와 디자인하였다.

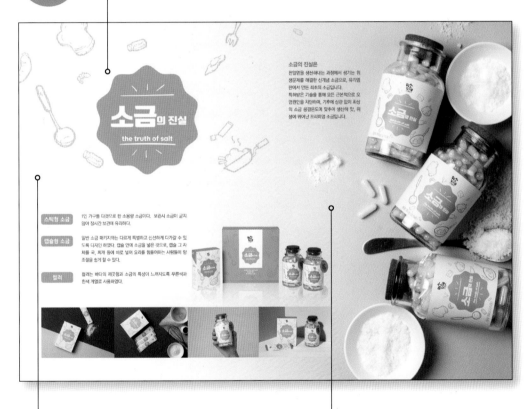

사라진 배경색
배경색을 그라데이션하여 없앰으로써
지면이 확장되어 보이며 디자인이 더욱 잘
보인다.

여백 확보
여백을 줌으로써 공간이 생기고
주목도가 높아졌다.

흑백 사진에 포인트 컬러를 준 디자인

컬러 사진을 이용할 때보다 그레이스케일의 사진을 이용할 때 더욱 극적인 효과를 줄 수 있는
디자인이 있습니다. 여러 가지 색상을 사용하지 않고 흑백과 포인트 컬러 만을 이용하여 주목도
를 높일 수 있습니다.

◉ 예제파일 : 05-12-1, 05-12-2, 05-12-3.jpg

아쉬운 점

- 흑백 바탕에 검은색 글씨가 가독성이 떨어진
 다. 이를 해결하기 위해 볼드하게 표현했지만
 그로 인해 더 답답해 보인다.

- 부적절한 그레이 스케일로 인해 빨간 버스란
 주제가 드러나지 않는다.

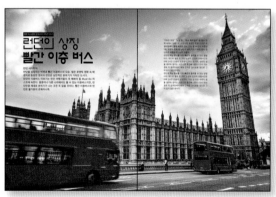

그래픽 / 텍스트 수정

- 빨간 버스를 강조하기 위해 듀오톤을 사용하여
 디자인하였다.

- 분문 내용 중 앞부분을 머리말로 사용하였다.

Develop | 컬러로 시선을 잡아라

런던의 상징 빨간 버스를 강조하기 위해 버스의 색감만 살리고 나머지는 흑백으로 수정하여 자연스럽게 주목성이 높아졌습니다.

컬러풀한 사진이 아닌 흑백에 포인트 컬러, 또는 톤온톤 배색 활용, 흑백을 제외한 한정된 색상 몇 개만을 이용하면 훨씬 감각적인 디자인이 나올 수 있습니다.

Final
Design

주제 강조
주제에만 포인트 컬러를 사용하여
한번 더 강조하였다.

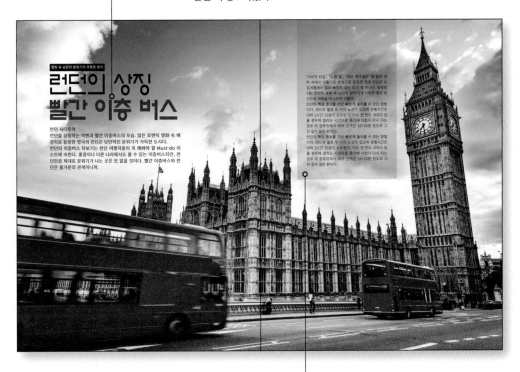

가독성 해결
텍스트 색상을 화이트로 하면 배경색이
밝아 보이지 않기 때문에 블랙으로 유지하되
가독성을 해결하기 위해 빨간색 배경을
추가하여 명도의 변화를 주어 해결하였다.

사진의 여백을 활용한 디자인

사진에서 무의미한 여백이 있다고 하여 무조건 가리는 것은 능사가 아닙니다. 그 여백을 어떻게 하면 시각적 요소로 사용할 수 있을지 고민해보록 합니다.

◉ 예제파일 : 05-13-1, 05-13-2, 05-13-3.jpg

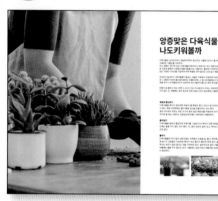

아쉬운 점

- 메인 사진에 인물 손 동작이 가려져 무엇을 하고 있는 이미지인지 설명이 부족하다.

- 글 줄이 지나치게 길면 가독성이 떨어진다. 원고량도 1단으로 가기엔 너무 많은 양이다.

- 각 내용들의 구분이 잘 되지 않는다.

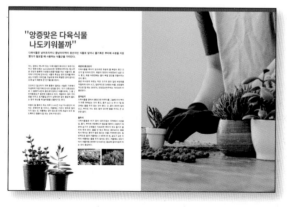

단 / 그래픽 수정

- 메인 사진을 좌우 반전시켜 화분을 정리하는 손이 잘 보이도록 하였다.

- 2단으로 단을 나누어 가독성을 높였다.

- 서브 이미지를 배치하였다.

- 양 페이지의 연관성을 주기 위해 상단에 초록색 띠를 둘렀다.

Develop | 설명하는 사진을 보여줘라

풍경이나 오브제 사진이 아닌 모델로 연출된 사진은 이미지를 충분히 넣어 어떤 상황인지를 보여주는 것이 좋습니다. 다음의 이미지는 연출 시 배경이 너무 많아 안쪽으로 본문 내용을 넣어 보완하였습니다.

판형 수정
판형을 바꿔 대지를 좀 더 넓게 사용하였다.

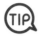

이미지화한 따옴표
따옴표는 특수문자로 바꿔주는 것이 좋다. 여기서는 이미지로 보이게 크게 연출하였다.

파고든 텍스트
기본 그리드에서 벗어나 이미지를 파고들어도 좋은 결과물이 나올 수 있다.

내용 분리
성격이 다른 내용은 확실히 구분지어 주는 것이 좋다.

사진의 구도를 활용한 디자인

피사체를 어느 곳에 위치시키는가에 따라 디자인의 분위기가 달라집니다.
데칼코마니와 같이 좌우 대칭 방법을 사용하기도 하고 사진 구도처럼 1/3 법칙을 따르기도 합
니다. 대칭 구도는 좌우 여백을 균등하게 하여 안정감을 주면서 정적인 인상을 주는 디자인을
할 수 있습니다. 대칭적 구도는 우리와 친숙한 구도로 사람들이 아름답다고 느끼는 구도지만,
적절한 여백을 필요로 하며 요소가 지나치게 많으면 답답한 인상을 줄 수 있습니다.

◉ 예제파일 : 05-14-1, 05-14-2, 05-14-3.jpg

아쉬운 점

- 달리기와 관련된 내용인데 정적으로 느껴진다.

- 주제에 꼭 필요한 경우가 아니라면 인물의 머
 리 위로 본문 내용은 놓지 않는 것이 좋다.

- 역삼각형 구도를 사용하면 무게 중심이 위쪽에
 놓여져 긴장감을 줄 수 있다.

그래픽 수정

- 삼각형 구도를 사용하여 앞으로 달려야 할 길이
 더 많은 것처럼 느껴진다.

- 삼각형 구도를 사용하면 지면 아래쪽에 무게 중
 심이 놓여 안정감을 느낄 수 있다.

Develop | 1/3 법칙을 이용해라

1/3 법칙은 레이아웃 방법 중 하나로 지면을 삼등분으로 분할하여 아름답게 보여주는 방식으로, 흔히 사진 촬영 시 많이 사용하는 구도입니다.

지면을 삼등분한 후 각각의 기준선에 피사체를 놔두거나 포인트 요소를 배치하는 방법으로 지면에 안정감을 줄 수 있습니다. 이 방법은 여러모로 응용할 수 있기 때문에 기억해 두면 좋을 것입니다.

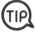

어울리는 색상
네모박스는 나뭇잎 색을, 폰트 컬러는 모델의
의상 색을 이용하여 조화를 이루었다.

Final
Design

분할선은 가로, 세로 상관없이 사용하지만 지면을
가로로 사용할 때는 세로로, 세로로 지면을 사용할 때는
가로로 분할하여야 효과가 좋다.

1/3 분할에서 기준을 발끝에 두면 앞으로
나아가는 느낌을, 머리에 두면 다가오는
느낌을 연출할 수 있다.

브랜드 로고를 활용한 디자인

우리에게 친숙한 브랜드 로고를 활용하여 감각있는 디자인을 할 수 있습니다.

◉ 예제파일 : 05-15-1, 05-15-2, 05-15-3.jpg

First
Design

Second
Design

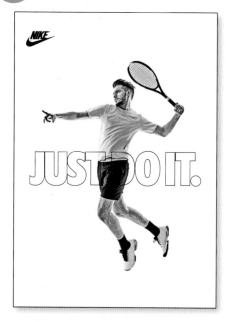

아쉬운 점

• 인물의 역동성이 느껴지지 않는다.

• 브랜드를 더 확실하게 표현해도 좋을 듯하다.

그래픽 수정

• 슬로건과 이미지를 중앙 정렬로 바꾸어 임팩트를 주
었다.

Develop | 로고를 이미지화해라

단순히 브랜드 로고를 정보 전달용이 아닌 시각 요소로 활용해보는 것도 좋은 방법입니다.
나이키의 로고와 슬로건을 테니스 공처럼 보이도록 디자인하였습니다.

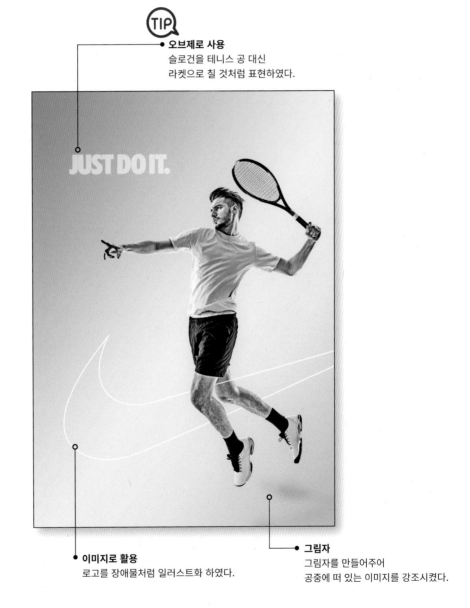

오브제로 사용
슬로건을 테니스 공 대신
라켓으로 칠 것처럼 표현하였다.

이미지로 활용
로고를 장애물처럼 일러스트화 하였다.

그림자
그림자를 만들어주어
공중에 떠 있는 이미지를 강조시켰다.

배경 대신 일러스트를 활용한 디자인

일러스트를 활용하는 방법은 여러 가지가 있습니다. 디자인적 데코레이션을 하기 위한 요소로 활용하는 경우가 많지만, 배경 자체로 사용하는 것도 색다른 디자인이 나올 수 있습니다.

◉ 예제파일 : 05-16-1, 05-16-2, 05-16-3.jpg

First Design

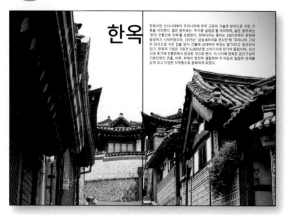

아쉬운 점

- 타이틀과 본문 시작 부분이 책 안쪽으로 말려 들어가 펼쳤을 때 안 보일 가능성이 높다.
- 단의 폭이 너무 넓다.
- 한옥이 가지고 있는 곡선적인 느낌과 폰트의 분위기가 어울리지 않는다.

Second Design

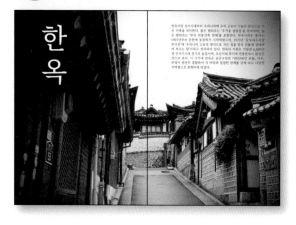

폰트 / 그리드 / 그래픽 수정

- 세리프체로 폰트를 바꿔 주었다.
- 타이틀을 왼쪽으로 몰아 주목도를 높였다.
- 이미지를 위로 올려 밑에 있는 배경이 나오도록 하여 안정감을 주었다.

Develop | 분위기를 표현해라

한옥의 이미지가 더욱 강조되도록 수묵화 이미지를 배경에 사용하였습니다. 수묵화 이미지의 블랙과 한옥의 컬러감이 대비를 이루어 주제가 더욱 돋보입니다.

Final Design

적당한 타이틀
타이틀이라 해서 무조건
클 필요는 없다.

바 사용
자칫 약해 보일 수 있는
디자인에 집중도를 높였다.

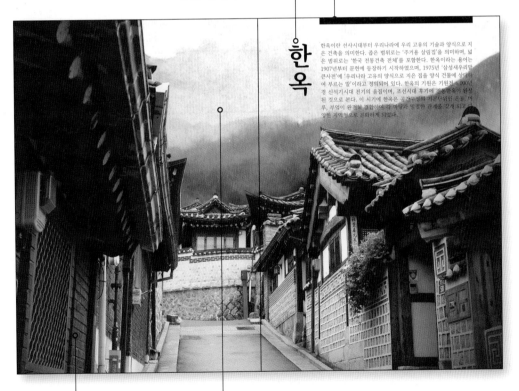

한옥이란 선사시대부터 우리나라에 우리 고유의 기술과 양식으로 지은 건축을 의미한다. 좁은 범위로는 '주거용 살림집'을 의미하며, 넓은 범위로는 '한국 전통건축 전체'를 포함한다. 한옥이라는 용어는 1907년부터 문헌에 등장하기 시작하였으며, 1975년 '삼성새우리말 큰사전'에 '우리나라 고유의 양식으로 지은 집을 양식 건물에 상대하여 부르는 말'이라고 정의되어 있다. 한옥의 기원은 기원전 6,000년경 신석기시대 전기의 움집이며, 조선시대 후기에 전통한옥이 완성된 것으로 본다. 이 시기에 한옥은 공간구성의 기본단위인 온돌, 마루, 부엌이 완전히 결합이되어 각 마당과 밀접한 관계를 갖게 되고 알맞한 지역형으로 분화하게 되었다.

한옥

TIP

사진 보정
어두운 사진을 살짝
밝게 수정하였다.

수묵화 사용
수묵화 느낌의 일러스트를 사용하여 마치 한옥 뒤에
산들이 있는 것처럼 보인다.

그래프를 이용한 디자인

장황한 설명보다는 한눈에 알아볼 수 있도록 시각적 장치를 사용하면 정보를 좀 더 쉽게 전달할 수 있습니다. 도표나 그래프를 사용함과 동시에 주제와 어울리는 시각요소를 이용하면 훨씬 더 임팩트 있는 디자인이 될 것입니다.

◉ 예제파일 : 05-17-1, 05-17-2, 05-17-3.jpg

아쉬운 점

- 익숙하지 않은 정보를 글로만 표현하여 인지하기가 어렵다.

- 메인 사진과 비슷한 내용의 이미지를 서브 컷으로 사용하였다. 또한 주제를 전달할 수 있는 요소를 너무 밑에다 위치시켰다.

- 1단 그리드를 사용하여 가독성이 떨어진다.

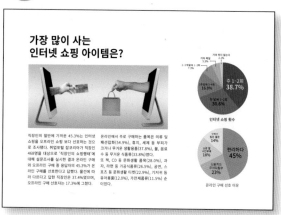

단 / 그래픽 수정

- 글로 설명되어 있는 정보를 한눈에 알아볼 수 있도록 그래프로 표현하였다.

- 파이 그래프는 각 요소의 합이 '100'이어야 한다. 데이터는 12시를 기점으로 시계방향으로 수치가 큰 순서대로 나열하는 것이 기본이다.

- 메인 이미지 하나만을 사용하여 여백을 확보하였다.

- 2단 그리드를 사용하여 가독성을 높였다.

Develop I 시각적 장치를 이용해라

그래프는 인포그래픽 방식 중에 가장 많이 사용되는 방법입니다. 일반적으로 통계나 증감 등을 표현하고자 할 때 사용됩니다. 그래프는 막대 그래프, 선 그래프, 띠 그래프, 파이 그래프 등 여러 종류가 있으니 전달하고자 하는 정보 종류에 따라 적절히 선택하면 됩니다.

그래프는 수치를 한눈에 알아볼 수 있는 장점은 있으나 주제에 대한 설명이 부족합니다. 이럴 때 주제를 인식할 수 있는 사진이나 일러스트를 활용하면 좋습니다.

Final Design

● 주제를 부각할 수 있는 이미지
인터넷 쇼핑을 일러스트로
재미있게 표현하였다.

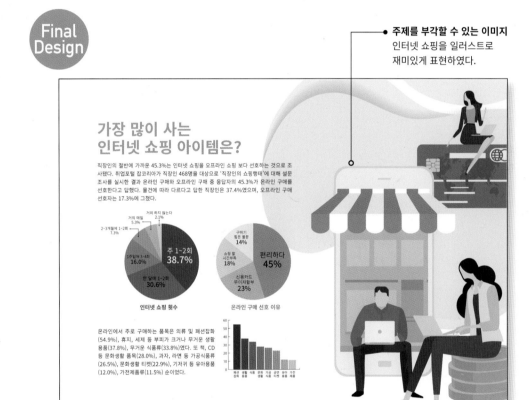

● 주의
막대 그래프의 정보는 그래프
밑에 넣거나 막대 그래프 안에
넣는 것이 좋다. 막대 그래프
위에 놓으면 자칫 끝점을 잘못
인지할 수 있기 때문이다.

TIP ● 다양한 파이그래프

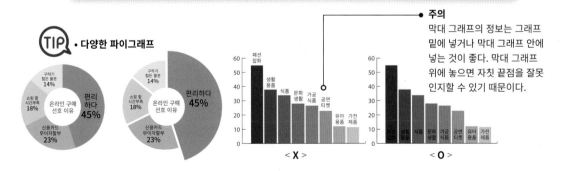

표를 이용한 디자인

선과 박스로만 이루어진 표를 얼마나 감각적으로 정리하는지에 따라 디자인 퀄리티가 달라집니다. 도표를 하나의 그림으로 인식하고 디자인하는 자세가 필요합니다.

● 예제파일 : 05-18-1, 05-18-2, 05-18-3.jpg

아쉬운 점

- 블랙 컬러를 사용하여 선이 지나치게 눈에 띈다. 표를 디자인할 때는 선이 눈에 띄어서는 안된다.

색상 수정

- 다자요 기업 로고 색상을 사용하였다.

Develop | 표를 그려라

단이나 열, 영역을 전체 디자인에 어떻게 연결시킬지 고민해야 합니다. 면의 음영을 사용하여 구분지을 수도 있고, 때에 따라서는 선을 없앨 수도 있습니다.

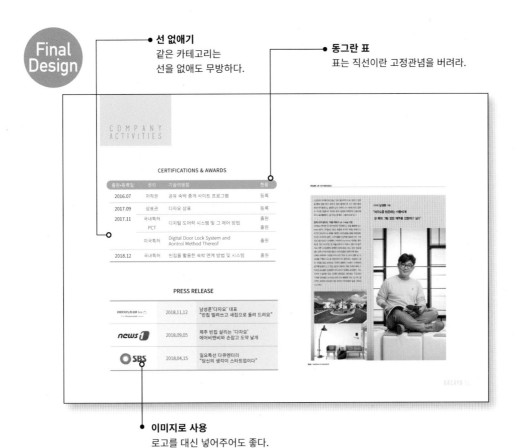

Final Design

선 없애기
같은 카테고리는
선을 없애도 무방하다.

동그란 표
표는 직선이란 고정관념을 버려라.

이미지로 사용
로고를 대신 넣어주어도 좋다.

TIP · 다른 표 방법

출원·등록일	권리	기술의명칭	현황
2016.07	저작권	공유 숙박 중개 사이트 프로그램	등록
2017.09	상표권	다자요 상표	등록
2017.11	국내특허 PCT	디지털 도어락 시스템 및 그 제어 방법	출원 출원
2017.11	미국특허	Digital Door Lock System and Aontrol Method Thereof	출원
2018.12	국내특허	빈집을 활용한 숙박 연계 방법 및 시스템	출원

글자수가 크게 차이나면 왼쪽 정렬을 하고 비슷하면 가운데 정렬을 한다. 소수점이 있다면 소수점을 기준으로 정렬한다. 정수는 오른쪽으로 정렬해야 읽기가 편하다.

A	12.5
B	3.72
C	5.1

A	2,500
B	100
C	27

여백도
디자인이다

여백의 의미 / 여백의 역할 / 크기의 변화를 준 디자인 / 배경없이 이미지를 사용한 디자인 / 지면을 비운 디자인 / 면 분할을 이용한 디자인

Chapter
06

레이아웃 상의 여백

여백도
디자인이다

01. 여백의 의미

앞장에서 말한 여백의 의미와 이번에 설명하는 여백의 의미는 다른 개념입니다.

앞의 여백이 판면과 관련된 여백이라면 여기서의 여백은 레이아웃 구성요소로 반드시 흰색일 필요는 없습니다. 디자인에서 텍스트, 그래픽 요소가 없는 모든 공간을 말합니다. 또한 사진에서 사물 또는 인물이 놓여져 있지 않은 공간도 여백이라 생각하면 됩니다.

여백은 독자에게 시선의 휴식을 부여하고 디자인의 리듬감과 강조를 위한 수단이 되어 주기도 합니다. 여백은 요소들을 지면 위에 레이아웃 잡고 남는 공간이 아닌 처음부터 디자이너가 계획한 공간입니다.

▲ Design and art direction of issue 2 of Avaunt [63]
이미지를 하단으로 몰고 상단에 여백을 두어 공간감이 있어 보입니다.

▶ Black Ink Magazine
by Meghan Corrigan [64]
사방에 여백을 두어 시원해 보입니다.

▶ Black Ink Magazine
by Meghan Corrigan [65]
여백과 라인을 적절히 사용한 디자인입니다.

▶ Anna & Marina by Province Studio [66]
인물을 왼쪽으로 두어 오른쪽에 자연스럽게
여백을 확보하였습니다.

02. 여백의 역할

지면을 텍스트, 사진, 일러스트레이션 등 모든 요소로 가득 채웠다고 생각해 보십시오. 그러한 디자인을 본 독자는 답답하고 눈이 피로하며 심지어 중요한 내용이 뭔지도 모를 것입니다.

디자이너에 의해 의도적으로 만들어진 여백은 독자가 숨쉴 수 있는 공간을 제공하고, 독자의 시선을 유도하며 주목성을 높이고 편안함을 느끼게 하는 역할을 합니다.

여백은 각각의 요소들을 유기적으로 연결하거나 중요한 부분에 시선을 집중시킬 수 있습니다. 디자인 작업 시 강조하고자 하는 구성요소를 크게 할 수도, 정반대로 넓은 여백 안에 조그맣게 배치할 수도 있습니다.

또한 여백의 크기에 따라 지면이 넓어보일 수도, 좁아보일 수도 있습니다. 여백이 좁으면 복잡한 인상을 주고, 여백이 넓으면 고급스럽고 여유로운 인상을 줍니다.

▲ Feature opener designs for The New York Times Magazine [67]
흑백과 컬러 이미지가 대조되며, 왼쪽에 꽉찬 이미지와 오른쪽에 하얀 여백이 대조되어
재미있는 디자인이 되었습니다.

▲ Feature opener designs for The New York Times Magazine [68]
여백은 꼭 흰색이어야 한다는 고정관념을 버립니다.

 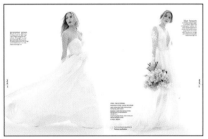

▲ The Knot Magazine. by Meghan Corrigan [69]
여백을 확보하여 아름다운 신부가 더욱 돋보입니다.

▲ Black Ink Magazine by Meghan Corrigan [70]
배경을 여백처럼 사용한 디자인입니다.

크기의 변화를 준 디자인

디자인할 수 있는 요소가 적다 하여 비슷한 크기로 레이아웃을 잡으면 지루한 디자인이 될 것입니다. 크기의 대비를 이용하여 연출하는 방법을 알아보도록 하겠습니다.

◉ 예제파일 : 06-01-1, 06-01-2, 06-01-3.jpg

First Design

아쉬운 점

- 양쪽 페이지의 모델 사진 크기가 차별성이 없어 지면이 답답해 보인다. 화보 페이지가 아닌 이상 이런 레이아웃은 지양하는 게 좋다.

- 특별한 의도가 있지 않는 이상 인물의 시선은 지면 안쪽으로 배치하는 것이 좋다.

Second Design

그래픽 수정 / 여백

- 오른쪽 페이지 이미지를 축소하여 여백을 확보해 주었다.

- 타이틀과 서브 이미지 덩어리감이 비슷하여 역시 답답해 보인다.

Develop I 크기의 변화로 공간을 연출해라

전체 그리드가 정해졌다면 이미지와 타이포그래피의 크기와 비례를 어떻게 할지 고민해야 합니다. 여백의 공간을 얼만큼 설정하느냐에 따라 지루한 디자인이 될 수도, 임팩트가 있는 디자인이 될 수도 있습니다.

Final Design

적절한 트리밍
모델의 얼굴을 확대하여
모델에 시선이 집중되도록 하였다.

주제를 부각시킬 수 있는 여백
여백을 만들어 메인 사진에
시선이 더 머무를 수 있도록 유도하였다.

me,
myself,
my
jacket

(TIP) 대비 효과를 준 이미지
사진의 크기와 색상 모드에 대비 효과를 주어
메인이 더욱 부각되도록 표현하였다.

배경없이 이미지를 사용한 디자인

풀 컷 이미지를 사용하여 지면을 꽉 채울 때보다 오브제 하나만 사용하여 여백을 확보하였을 때 주제를 더욱 강조할 수 있으며, 디자인 또한 임팩트있게 연출될 수 있습니다.

◉ 예제파일 : 06-02-1, 06-02-2, 06-02-3.jpg

First Design

아쉬운 점

- 이미지와 텍스트로 지면을 꽉 채워 답답하다. 이렇게 되면 집중할 여백이 부족하게 되어 페이지에 시선이 오래 머무를 수 없게 된다.

- 부적절한 텍스트 흘림으로 내용이 중간에 끊겨 가독성이 매끄럽지 못하다.

Second Design

여백 / 폰트 수정 / 그리드

- 폰트 크기를 줄여 여백을 확보해 주었다.

- 그리드를 조절하고 본문과 도입부 내용을 정리하였다.

Develop | 이미지를 돋보이게 해라

독자의 시선을 집중시키고자 한다면 주제가 돋보이도록 배경없이 오브제 자체만을 사용해 보는 것도 좋습니다. 흰색 배경을 사용하여 여백을 충분히 확보한 디자인은 내용 자체에 독자를 집중시킬 수 있습니다.

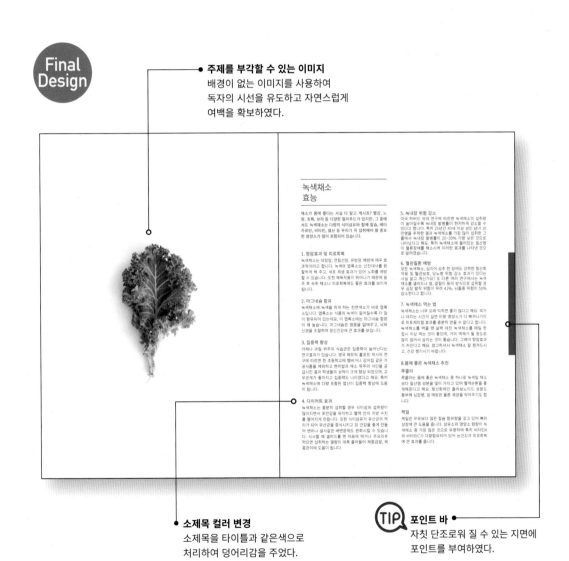

Final Design

주제를 부각할 수 있는 이미지
배경이 없는 이미지를 사용하여
독자의 시선을 유도하고 자연스럽게
여백을 확보하였다.

소제목 컬러 변경
소제목을 타이틀과 같은색으로
처리하여 덩어리감을 주었다.

TIP 포인트 바
자칫 단조로워 질 수 있는 지면에
포인트를 부여하였다.

지면을 비운 **디자인**

지면을 꽉 채워야 한다는 고정관념을 버리고 주제가 부각되도록 비워보도록 합니다. 훨씬 짜임새 있는 디자인이 될 것입니다.

◉ 예제파일 : 06-03-1, 06-03-2, 06-03-3.jpg

아쉬운 점

- 타이틀이 얇은 폰트, 넓은 자간으로 인해 주목성이 떨어진다.
- 빈 공간에 놓인 사진 구분이 가지 않아 정보 전달력이 떨어진다.
- 비슷한 크기의 사진을 펼침면에 구성하여 어떤 사진이 메인인지 인지가 불가능하다.

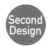

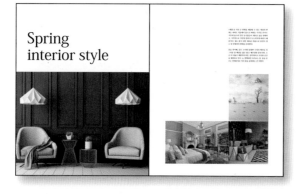

폰트 / 그래픽 수정

- 타이틀의 크기와 자간을 조정해 주목도가 높아졌다.
- 서브 이미지를 축소하고 이미지와 텍스트의 덩어리감을 맞춰 통일감을 주었다.

Develop | 비울수록 강해진다

지면을 비우고자 할 때는 메인 이미지와 보조 이미지를 잘 구분하여 디자인을 해야 합니다.
무조건 예쁘고 잘 나온 이미지가 메인이 아닌 주제가 잘 부각되는 이미지를 선정하도록 합니다.
여백을 잘 활용하면 독자의 시선을 집중시킬 수 있습니다.

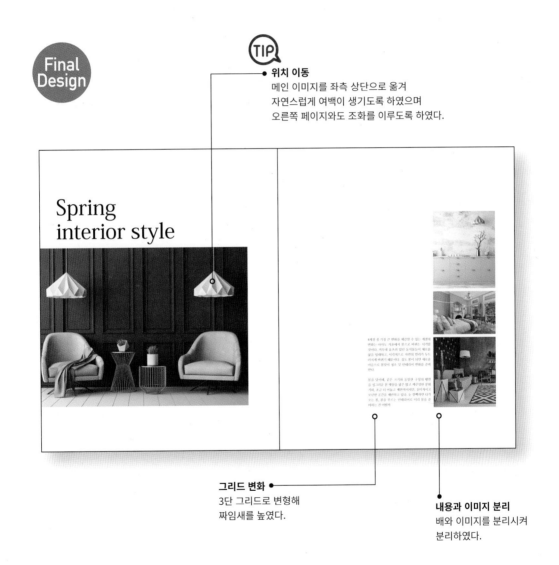

Final Design

TIP

위치 이동
메인 이미지를 좌측 상단으로 옮겨
자연스럽게 여백이 생기도록 하였으며
오른쪽 페이지와도 조화를 이루도록 하였다.

Spring
interior style

그리드 변화
3단 그리드로 변형해
짜임새를 높였다.

내용과 이미지 분리
배와 이미지를 분리시켜
분리하였다.

면 분할을 이용한 디자인

그리드 상의 여백이 아닌 면 분할을 이용하여 여백을 확보할 수도 있습니다. 주로 제품 광고에 사용되는 방법으로 한쪽에는 연출된 이미지를, 나머지 한쪽에는 제품을 명시해 놓습니다.

◉ 예제파일 : 06-04-1, 06-04-2, 06-04-3.jpg

First Design

Second Design

아쉬운 점

• 메인 이미지와 타이포그래피가 어울리지 않는다.

• 사진을 위한 여백이 필요하다.

폰트 / 그래픽 수정

• 필기체 느낌의 타이포그래피를 사용하여 여성스러움을 강조하였다.

• 이미지를 축소하여 공간감을 살려주었다.

Develop | 시선이 빠져나갈 수 있는 공간을 만들어라

지면의 확장성과 메인 사진에 임팩트를 주기 위해서는 시선이 머무를 수 있는 곳과 빠져나갈 수 있는 공간을 확실히 구분지어 주는 게 좋습니다.

Final Design

사선 구도
인물을 왼쪽에, 타이포그래피를 오른쪽에 배치하여 긴장감을 주었다.

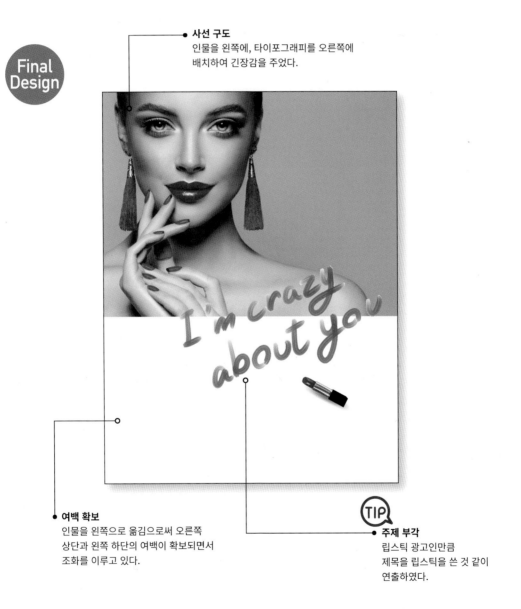

I'm crazy about you

여백 확보
인물을 왼쪽으로 옮김으로써 오른쪽 상단과 왼쪽 하단의 여백이 확보되면서 조화를 이루고 있다.

TIP

주제 부각
립스틱 광고인만큼 제목을 립스틱을 쓴 것 같이 연출하였다.

색은 사람의
마음을 움직인다

색상, 명도, 채도 / 색온도 / 배색과 색 톤 / 브랜드 컬러를 활용한 디자인 / 그래픽 컬러를 활용한 디자인 / 두 가지 색으로만
연출한 디자인 / 보색을 활용한 디자인 / 컬러를 이용하여 내용 구분한 디자인 / 같은 톤으로 컬러 유지한 디자인 / 컬러에
통일감을 준 디자인 / 주제에 맞는 배경색을 선택한 디자인 / 대비효과를 사용한 디자인 / 컬러의 종류가 많은 디자인 / 그라
데이션을 사용한 디자인 / 컬러로 무게 중심을 표현한 디자인

Chapter

07

마음을
움직이는
컬러

색은 사람의
마음을 움직인다

컬러는 우리가 살아가는 생활 전반에 중요한 역할을 합니다. 색 그 자체로 어떤 느낌을 연상하거나 사람의 마음을 움직이는 힘이 있습니다.

디자인이 똑같다 하더라도 컬러에 따라 우리가 갖는 느낌이 저마다 다릅니다. 물론 이것은 개인적 취향일 수 있지만 보편적으로 느끼는 컬러의 느낌과 배색의 조화는 분명 있습니다.

컬러는 디자인을 시각적으로 더 아름답고 흥미롭게 보이게 할 뿐 아니라 각각 디자인 요소의 의미를 강화할 수도 있습니다.

레이아웃이나 아이디어 등 다른 디자인 감각은 뛰어나도 유독 컬러에 취약한 사람들이 있습니다. 컬러의 감각은 타고나야 한다는 말은 어느 정도 맞습니다. 하지만 이 또한 노력으로 발전 가능하니 컬러를 어떻게 사용하면 좀 더 쉽게 사용할 수 있을지 살펴보도록 하겠습니다.

▲ The Knot Magazine. by Meghan Corrigan [71]
컬러를 다양하게 사용하면 세련된 디자인을 할 수 있습니다.

01. 색상, 명도, 채도

█ 색상(Hue)

물체의 표면에서 선택적으로 반사되는 주파장의 종류에 의해 결정되며 빨강, 노랑, 초록 등 이름으로 구별되는 특성을 말합니다.

수많은 색들 중 대표적인 색을 순서대로 동그랗게 배열한 것을 색상환이라고 합니다. KS색상규정 20색상환 옆에 있는 색은 유사색, 반대편에 있는 색을 보색, 보색의 양 옆에 있는 색들을 반대색이라 합니다.

▶ KS색상규정 20색상환

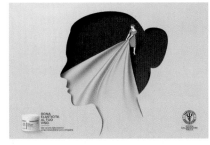

▶ Print advertisement
for Farmacisti Preparatori by Eiko Ojala [72]
각기 다른 색으로 제품 광고 디자인을 하여 시리즈를 만들었습니다.

▍명도(Value)

물체의 색이나 빛이 지니고 있는 밝고 어두움의 정도를 명도라 합니다.

명도가 높을수록 흰색에 가깝고 명도가 낮을수록 검정에 가까워집니다. 또한 어떤 색상이든 흰색을 혼합하면 명도가 높아지고 검정을 혼합하면 명도가 낮아집니다. 명도는 우리의 눈이 느끼는 밝기에 의존하는 것으로 물체 자체의 명도보다는 주변에 있는 사물과 비교했을 때 갖는 상대적인 밝기를 의미합니다. 두 개의 글자는 배경색의 명도에 따른 상대적 밝기를 보여주는 예입니다. 두 개의 글자는 같은 노란색입니다. 하지만 첫 번째 글자는 배경색의 명도가 낮아 밝아 보이고, 두 번째 글자는 배경색의 명도가 높아 어두워 보입니다.

▲ 배경색에 따른 명도변화

▍채도(Chroma)

색의 맑고 탁함, 색의 순수한 정도를 나타내는 것을 채도라 합니다. 진한, 연한, 흐린, 맑은, 탁한 등은 채도의 높고 낮음을 일컫는 말입니다.

아무것도 섞지 않은 원색에 가까운 색을 '채도가 높다'하고, 채도가 가장 높은 색을 순색이라 합니다. 순색에 다른 어떤 색상이 섞이면 탁해집니다. 반면 채도가 가장 낮은 색을 무채색이라 합니다.

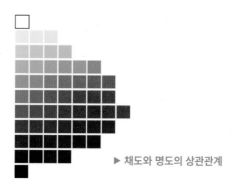

▶ 채도와 명도의 상관관계

02. 색온도

색은 색의 온도에 따라 난색, 한색, 중성색으로 분류할 수 있습니다.

난색은 빨강을 중심으로 한 컬러로 불이나 전등 등 따뜻함이 연상되고, 한색은 파랑을 중심으로 한 컬러로 바다나 얼음같이 시원함이 연상됩니다.

또한 온도를 느낄 수 없는 중성색은 중간색으로 초록이나 보라색 계열이고, 중성색의 컬러가 포함되면 색의 인상이 달라질 수 있습니다.

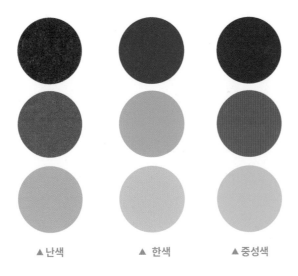

▲ 난색 ▲ 한색 ▲ 중성색

회색 또한 온도를 느낄 수 있습니다. 회색은 웜 그레이와 쿨 그레이로 구분지을 수 있는데 난색 계열을 섞은 회색은 웜 그레이, 한색 계열을 섞은 그레이는 쿨그레이입니다.

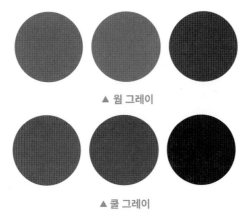

▲ 웜 그레이

▲ 쿨 그레이

03. 배색과 색 톤

두 가지 이상의 색을 배치하는 것을 배색이라 합니다. 같은 색이더라도 어떤 색을 조합하느냐에 따라 이미지가 온화해 보일 수도 강해 보일 수도, 유치해 보일 수도 있습니다.

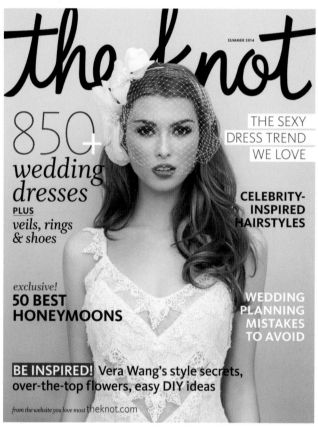

▲ The Knot Magazine. by Meghan Corrigan [73]
같은 톤의 색상을 사용하여 디자인하였습니다.

색상환에서 인접한 색(유사색), 반대편에 있는 색(보색) 등 배색을 할 때에는 동일색, 유사색 또는 보색을 이용하면 쉽게 응용할 수 있습니다. 동일색은 색조의 차이를 이용한 것으로 차분한 느낌을, 유사색은 우아한 느낌을 줄 수 있고, 반대되는 보색을 사용하면 화려하고 감각적인 느낌을 연출할 수 있지만 자칫 촌스러워질 수 있으니 유의해서 사용해야 합니다.

▲ The Knot Magazine.
by Meghan Corrigan [74]
유사톤을 사용한 디자인입니다.

▲ MIxalo Package by 지수현
보색을 사용하여 제품 촬영을 하였습니다.

▲ Positive/Negative Magazine by RIT [75]
보색을 사용하여 홍학이 더욱 돋보이며, 부리의 노란색을 타이틀에 사용
하여 통일성을 부여하였습니다.

또한 같은 색이더라도 톤 차이에 의해 색의 인상이 크게 달라집니다. 톤이란 명도
와 채도의 조합으로 표현되는 색의 조화를 의미합니다. 고명도와 고채도의 조합
은 밝고 선명한 느낌을, 중명도와 중채도의 조합은 안정되고 도시적인 느낌을, 저
명도에 저채도의 조합은 무겁고 격조 높은 느낌이 납니다. 배색 조합을 할 때 톤
차이를 잘 이용하면 아주 세련된 디자인을 할 수 있으니 여러 가지 조합을 공부해
보기 바랍니다.

컬러를 공부하다 보면 자신만의 스타일이 생겨날 것입니다. 그게 좋을 수도 있지만 디자인이 매번 비슷해질 수도 있습니다. 그럴 땐 다른 사람의 작품을 보고 컬러를 추출한 다음 그 조합을 응용해서 새로운 디자인을 해보는 것도 좋은 방법입니다.

▲ The Knot Magazine. by Meghan Corrigan [76]
같은 톤의 색들을 사용하여 부드러운 이미지를 연출하였습니다.

▲ Departures Magazine by Meghan Corrigan [77]
내용이 다른 부분에 컬러박스를 두어 구분하였습니다.

▲ The Bump by Meghan Corrigan [78]
소품의 색상을 타이틀에 사용하여 통일성을 주었습니다.

▶ Black Ink Magazine
by Meghan Corrigan [79]
내용이 다른 부분들은 연한 컬러박스를 두어
편안하게 보이도록 디자인하였습니다.

▶ Travel+Leisure Family Club
by Meghan Corrigan [80]
컬러 블럭을 나눈 후 같은 계열을 본문에 사용
해 통일감을 주었습니다.

브랜드 컬러를 활용한 디자인

브랜드 제품을 소개하는 페이지를 디자인할 때는 브랜드의 메인 컬러를 이용하면 효율적으로 디자인할 수 있습니다. 모든 브랜드가 그러한 것은 아니지만 브랜드의 메인 컬러와 서브 컬러를 알고 싶다면, 브랜드 홈페이지에서 정보를 공유하고 있으니 참고하기 바랍니다.

◉ 예제파일 : 07-01-1, 07-01-2, 07-01-3.jpg

아쉬운 점

- 각 제품의 내용 설명이 어떤 것인지 인식하기 어렵다.
- 아무런 의미가 없는 동그란 라인은 오히려 시각적으로 방해가 된다.

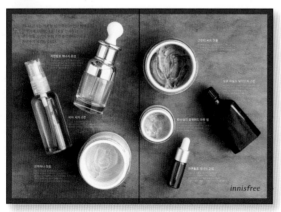

컬러 / 그래픽 수정

- 이니스프리 브랜드 컬러를 사용하여 통일감을 주었다.

Develop | 브랜드 아이덴티티 컬러를 이용해라

배스킨라빈스는 분홍, 에스케이 텔레콤은 빨강, 나뚜르는 초록처럼 브랜드의 컬러만 보아도 사람들은 그 브랜드가 무엇인지 떠올릴 수 있습니다. 이니스프리의 브랜드 컬러를 이용하여 디자인하면 보는 이가 훨씬 더 브랜드에 대해 인지하기가 쉬울 것입니다.

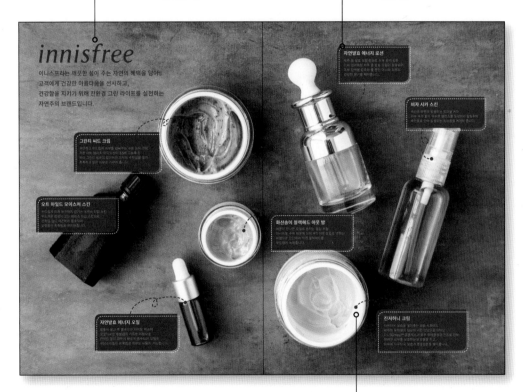

Final Design

주제 설명
페이지의 내용을 로고와 함께 제시함으로써 도입부 역할을 하고 있다.

브랜드 컬러 사용
브랜드 컬러를 배경에 사용하여 이니스프리 분위기를 느낄 수 있게 하였다.

TIP 브랜드 정보
브랜드 아이덴티티에 대한 정보는 홈페이지에 들어가면 알 수 있다.

제품과 내용의 연결
제품과 그에 맞는 내용을 연결해줌으로써 인식하기 쉽도록 하였다.

COLOR 02

그래픽 컬러를 활용한 디자인

텍스트 컬러를 선택할 때 그래픽과의 연관성을 고려하여 선택하는 것이 좋습니다. 메인 컬러와 서브 컬러를 선택하고 작업을 하면 좋은 결과물을 얻을 수 있을 것입니다.

◉ 예제파일 : 07-02-1, 07-02-2, 07-02-3.jpg

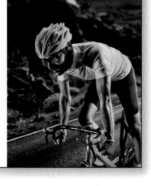

아쉬운 점

- 1단 그리드를 사용하여 텍스트가 길어졌다. 긴 글 줄은 가독성을 떨어뜨린다.
- 모델의 시선을 안쪽으로 두려고 이미지를 반만 사용하여 긴장감이 떨어진다.
- 상단의 노란색 블럭 무게감으로 인해 디자인이 아래로 쏠려 보인다.

컬러 / 그래픽 수정

- 메인 이미지를 풀 컷으로 사용하고 시선을 바깥쪽으로 빼 역동성이 더욱 느껴진다.
- 타이틀 컬러를 인물의 색과 맞춰 주어 통일감을 살렸다.

Develop ı 메인 컬러를 정해라

그래픽 속에 포인트가 되는 컬러를 선정하여 같은 색을 사용하면 강조 컬러로 사용될 수 있습니다. 그래픽에서 많은 부분을 차지하는 컬러를 선정해도 되고, 포인트가 되는 컬러를 선택해도 됩니다. 주의할 점은 여러 컬러를 뽑는 것이 아닌 한두 가지 색을 선정하여 사용하여야 합니다.

TIP

과감한 타이틀
오른쪽 페이지까지 폰트를 크게 사용하여
더욱 시원해 보인다. 사진에 임팩트가 있다면
타이틀도 임팩트있게 맞춰 주면 좋다.

Final Design

서브 컬러 이용
그래픽에서 모델이 쓰고 있는 고글의
서브 컬러를 이용하였다.

주제 부각
주제가 되는 메인 사진을 극적으로 확대하여
시각적 임팩트가 높아졌다.

두 가지 색으로만 연출한 디자인

디자인을 할 때 올(ALL) 컬러를 이용하여 디자인해야 한다는 고정관념을 버리도록 합니다. 사진의 색감을 버리고 한정된 컬러만을 가지고도 충분히 임팩트있는 디자인을 할 수 있습니다.

⊙ 예제파일 : 07-03-1, 07-03-2, 07-03-3.jpg

아쉬운 점

- 뉴욕 택시의 노란색을 차용한 것은 좋았으나 주제를 강조시키기엔 역부족이다.
- 본문의 폰트를 산세리프와 세리프체 두 가지를 사용하여 정리가 되어 보이지 않는다.
- 이미지에서 주제가 전혀 느껴지지 않는다.

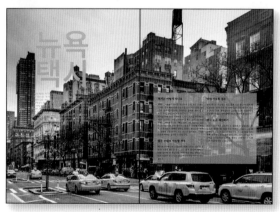

폰트 / 컬러수정

- 머리글을 타이틀과 같이 배치하여 뉴욕 택시에 대한 정보를 분리하여 내용을 짜임새 있게 구성하였다.

Develop | 주제에 맞는 컬러를 선택해라

뉴욕 택시에 대한 정보를 알려주는 페이지입니다. 뉴욕의 화려한 모습 대신 뉴욕 택시의 시그니처 컬러를 사용하여 주제가 무엇인지 확실이 인지되도록 디자인하였으며 주목성도 높일 수 있습니다.

Final Design

● 배경 사용
그레이 톤의 배경을 넣어 주어
가독성을 높였다.

● 특수문자 사용
소제목 앞에 글리프를 넣어
한 번 더 구분짓도록 하였다.

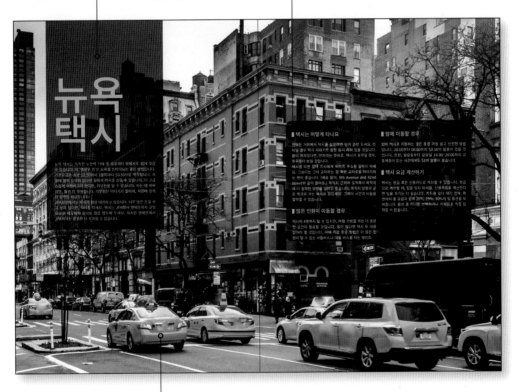

노란 택시
주제가 인지되도록 흑백 이미지로 바꿀 때
택시의 컬러감은 남겨 두었다.

보색을 활용한 디자인

보색은 색상환에서 서로 마주보고 있는 색들을 말합니다. 보색을 이용하면 흥미롭고 눈길을 끌 수 있는 디자인을 연출할 수 있습니다.

◉ 예제파일 : 07-04-1, 07-04-2, 07-04-3.jpg

First Design

Second Design

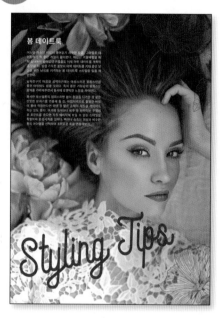

아쉬운 점

- 과함은 부족한만 못하다. 지나친 장식 요소로 인해 복잡한 디자인이 되어 버렸다.

- 톤온톤을 사용하여 디자인을 하면 일관된 디자인을 할 수 있어 안정감을 줄 수는 있지만, 때로는 지루한 디자인이 될 수 있다.

폰트 / 그래픽 수정

- 본문의 위치를 변경하여 가독성을 높였다.

- 타이포그래피를 넣어 주어 디자인에 생동감을 넣어 주었다.

Develop | 보색을 이용하여 눈길을 사로잡아라

보색은 색의 성질이 반대이기 때문에 배치시켰을 때 시각적으로 가장 두드러지는 특징이 있습니다. 극과 극은 서로 통한다는 말처럼, 보색 대비를 이루는 색들은 서로의 색을 튀게 하면서도 하나의 덩어리로 응집되는 묘한 속성이 있습니다. 색의 조화를 깨뜨리지 않으면서 시각적으로 강한 인상을 주려고 할 때 보색 대비를 사용하면 임팩트있는 디자인을 연출할 수 있을 것입니다.

보색 사용
분홍색의 보색을 사용하여
엣지를 주었다.

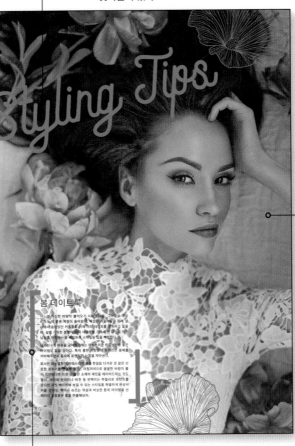

사이즈 조절
이미지의 사이즈를 조절하여
공간감을 주었다.

문장 부호
문장 부호를 이미지처럼
활용해 보는 것도 좋다.

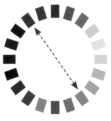

사용된 보색

컬러를 이용하여 내용 구분한 디자인

내용이 많은 페이지를 디자인할 때는 내용별로 구분이 되게 디자인하는 것이 좋습니다. 폰트는 물론 컬러를 함께 사용하여 구분짓도록 합니다.

◉ 예제파일 : 07-05-1, 07-05-2, 07-05-3.jpg

아쉬운 점

- 타이틀이 눈에 잘 띄지 않는다.
- 자가진단 테스트는 다른 내용임에도 불구하고 폰트의 변화만으론 역부족이다.
- 주제와 어울리지 않는 이미지들을 사용하였다.

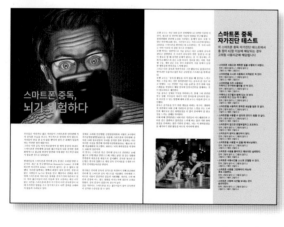

폰트 / 컬러 / 그래픽 수정

- 메인 이미지를 바꿔 주제가 확실히 전달된다.
- 자가진단 테스트 부분에 배경을 넣어 내용이 구분되어 지도록 하였다.

Develop | 컬러 면을 이용해라

내용의 구분을 하기 위해서는 성격이 다른 폰트를 사용하거나 컬러를 바꾸면 됩니다. 단순히 폰트의 컬러만을 바꾸는 것이 아닌 면으로 구분하여 디자인하면 내용의 혼돈없이 독자가 쉽게 이해할 수 있을 것입니다.

Final Design

TIP

극적 확대
주제를 나타내는 이미지를 좀 더 크게 넣어 임팩트를 주었다.
또한 시선의 방향을 바꿔 주어 마치 휴대전화 넘어
타이틀을 보는 것 같이 느껴진다.

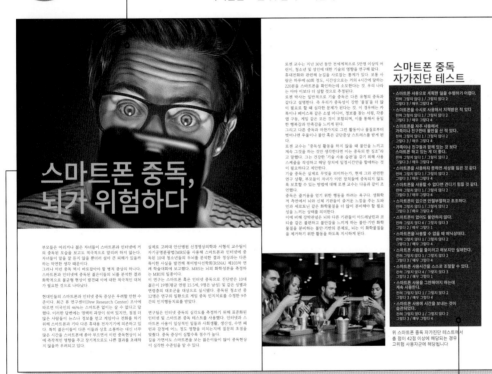

큰 타이틀
타이틀을 확대하여 주목도를 높였다.

면으로 블록 처리
성격이 다른 내용을 구분하기 위해
면에 컬러감을 주어 가독성을 높였다.

같은 톤으로 컬러 유지한 디자인

본문의 내용 컬러를 꼭 검은색을 사용해야 한다는 고정관념도 버리는 것이 좋습니다. 이미지에 사용된 컬러감을 본문에 사용하면 통일된 디자인 인상을 줄 수 있습니다.

◉ 예제파일 : 07-06-1, 07-06-2, 07-06-3.jpg

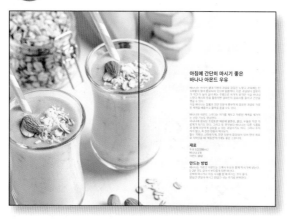

아쉬운 점

- 메인 이미지를 지나치게 크게 사용하여 디자인이 답답해 보인다.
- 본문 폰트들이 크기의 변화가 없어 디자인이 심심해 보인다.

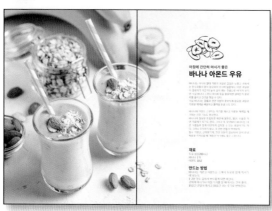

폰트 / 그래픽 수정

- 메인 이미지를 축소하여 공간감을 주었다.
- 바나나 일러스트를 사용하여 디자인이 더욱 재밌어 졌다.

Develop | 메인 이미지에서 컬러를 추출해라

디자인의 통일성을 부여하기 위해 이미지에 사용된 컬러를 톤의 변화를 주어 사용하면 통일감 있으면서도 조화로운 디자인을 할 수 있습니다. 단 모든 색의 톤을 맞추다 보면 강약이 없어 밋밋한 디자인이 될 수 있으니 주의하길 바랍니다.

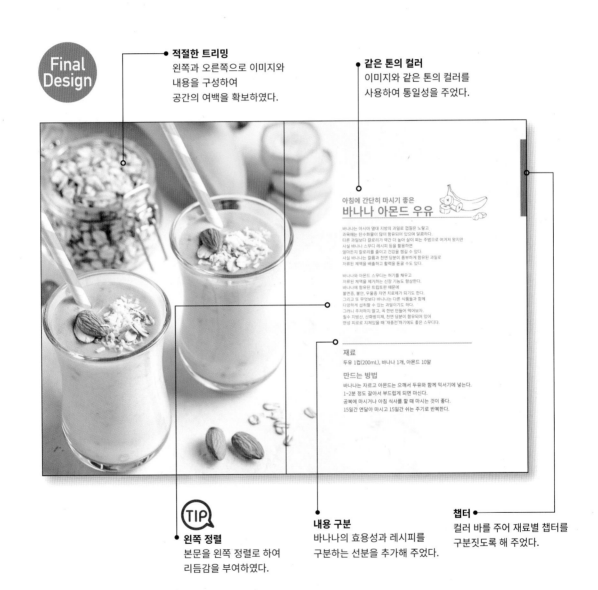

Final Design

적절한 트리밍
왼쪽과 오른쪽으로 이미지와 내용을 구성하여 공간의 여백을 확보하였다.

같은 톤의 컬러
이미지와 같은 톤의 컬러를 사용하여 통일성을 주었다.

아침에 간단히 마시기 좋은
바나나 아몬드 우유

바나나는 아시아 열대 지방의 과일로 껍질은 노랗고
과육에는 탄수화물이 많이 함유되어 있으며 달콤하다.
다른 과일보다 칼로리가 약간 더 높아 살이 찌는 주범으로 여겨져 왔지만
사실 바나나 스무디 레시피 등을 활용하면
얼마든지 칼로리를 줄이고 건강을 챙길 수 있다.
사실 바나나는 칼륨과 천연 당분이 풍부하게 함유된 과일로
저류된 체액을 배출하고 활력을 돋울 수도 있다.

바나나와 아몬드 스무디는 허기를 채우고
저류된 체액을 제거하는 신장 기능도 향상한다.
바나나에 함유된 트립토판 때문에
불면증, 불안, 우울증 자연 치료제가 되기도 한다.
그리고 또 무엇보다 바나나는 다른 식품들과 함께
다양하게 섭취할 수 있는 과일이기도 하다.
그러니 주저하지 말고, 꼭 한번 만들어 먹어보자.
필수 지방산, 산화방지제, 천연 당분이 함유되어 있어
만성 피로로 지쳐있을 때 '재충전'하기에도 좋은 스무디다.

재료
두유 1컵(200mL), 바나나 1개, 아몬드 10알

만드는 방법
바나나는 자르고 아몬드는 으깨서 두유와 함께 믹서기에 넣는다.
1~2분 정도 갈아서 부드럽게 되면 마신다.
공복에 마시거나 아침 식사를 할 때 마시는 것이 좋다.
15일간 연달아 마시고 15일간 쉬는 주기로 반복한다.

(TIP) 왼쪽 정렬
본문을 왼쪽 정렬로 하여 리듬감을 부여하였다.

내용 구분
바나나의 효용성과 레시피를 구분하는 선분을 추가해 주었다.

챕터
컬러 바를 주어 재료별 챕터를 구분짓도록 해 주었다.

컬러에 통일감을 준 디자인

글의 내용을 꼭 가로쓰기로 하라는 고정관념을 버리십시오. 옛날 서적들을 보면 세로쓰기임에도 불구하고 가독성에 전혀 문제가 없습니다. 세로쓰기로 더욱 특별한 디자인을 할 수 있을 것입니다.

◉ 예제파일 : 07-07-1, 07-07-2, 07-07-3.jpg

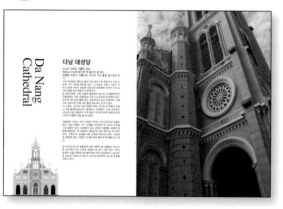

아쉬운 점

- 건물 사진을 넣을 때는 크기가 가늠이 가도록 하는 것이 좋다.
- 본문을 오른쪽에 배치하여 전체적으로 무게감이 오른쪽으로 모두 쏠려 보인다.

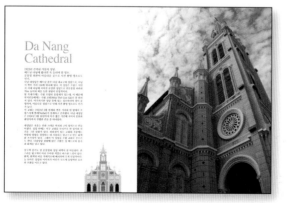

폰트 / 그래픽 수정

- 성당 꼭대기 부분이 보이도록 하여 안정감을 주었다.
- 메인 타이틀을 분홍색으로 컬러를 맞춰 통일감을 주었다.

Develop | 이미지의 컬러를 타이포그래피 색상에 활용해라

컬러를 이용하여 사진을 보완할 수 있습니다. 적절한 컬러를 사용하여 타이포그래피에 적용하면 통일감을 줄 수 있습니다. 주의할 점은 내용 외의 요소에 시선이 빼기지 않도록 적절히 사용해야 합니다.

Final Design

사진 이용
다낭 성당의 전면 사진을 배치하여 성당의 이미지를 유추할 수 있도록 하였다.

TIP

무게 중심
상단에 바를 넣어 왼쪽과 오른쪽 무게 중심을 맞춰 주었다.

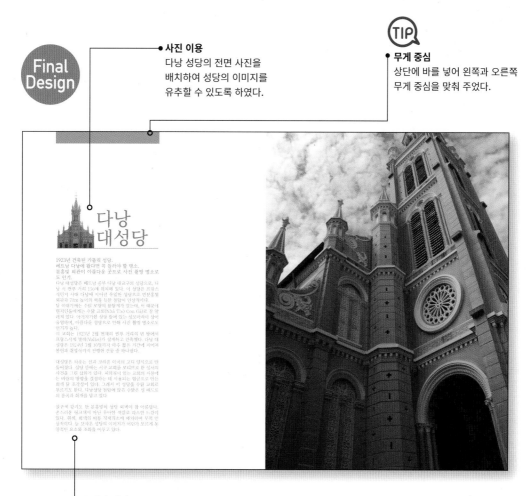

통일된 컬러
메인 이미지의 컬러감을 사용하여 디자인의 통일성을 부여하였다.

주제에 맞는 배경색을 선택한 디자인

배경색을 어떻게 선택하느냐에 따라 주제가 돋보일수 도 묻힐 수도 있습니다.
메인 이미지에 맞는 배경색을 적절히 선택하도록 합니다.

◉ 예제파일 : 07-08-1, 07-08-2, 07-08-3.jpg

아쉬운 점

- 상·하단의 불필요한 노란색 바로 인해 답답해 보인다.
- 화이트 배경이 제품을 오히려 초라하게 만들고 있다. 제품 관련 디자인을 할 때는 그 제품이 어떤 컬러에 놓여져 있을 때 임팩트가 있는지를 생각하고 촬영 시부터 여러 가지 배경색을 놓고 작업하는 것이 좋다.
- 서브 사진의 크기가 너무 크게 사용되었다.

컬러 / 그래픽 수정

- 노란색 그라데이션을 사용하여 조화가 이루어 졌다.
- 타이틀과 서브 이미지를 축소하여 메인 사진과 대비 효과를 주었다.

Develop | 주제가 돋보이는 컬러를 선택해라

노란색 꿀이 잘 보일 수 있도록 대비되는 블랙 컬러를 선정하였습니다. 배경색 하나만 바꾸어도
전체적인 디자인이 꽉 찬 느낌을 주고 있습니다.

(Design By 심수용, 이정원)

서브 이미지 사용
관련된 꽃 이미지를 사용하여
디자인의 완성도를 높였다.

Final
Design

배경색 변경
패키지에 사용된 블랙을 차용하여 통일성을 주며,
동시에 메인 이미지가 돋보이도록 하였다.

대비효과를 사용한 디자인

이미지가 가지고 있는 여러 컬러들 중 대비감을 줄 수 있는 컬러를 선택하여 디자인하면 임팩트 있는 결과물이 나올 수 있습니다.

● 예제파일 : 07-09-1, 07-09-2, 07-09-3.jpg

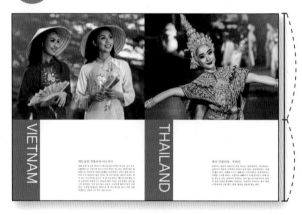

아쉬운 점

- 모델들이 중앙에 있어 재미요소가 없다.
- 밋밋한 컬러는 주제를 강조시켜 주는 것이 아니라 오히려 이미지의 효과를 반감시킨다.
- 애매한 면 분할로 쓸데 없는 여백이 생겼다.

컬러 / 그래픽 수정

- 베트남과 타일랜드 글 박스에 모델이 입고 있는 의상 컬러를 활용하여 통일감을 주었다.
- 본문 내용을 왼쪽 상단으로 배치시켜 덩어리가 하나로 인식되도록 하였다.

Develop | 대비의 효과를 노려라

컬러의 대비감은 물론 구도의 대비까지 같이 사용하여 서로의 관계성을 강조하면서도 차이를 분명하게 느낄 수 있도록 디자인하였습니다.

Final Design

포인트 컬러
이미지에 메인 컬러를 사용하여
양쪽 페이지에 대비감을 연출하였다.

TIP
마주 보는 시선 처리
모델들이 마주 보게 배치하여
이야기를 담았다.

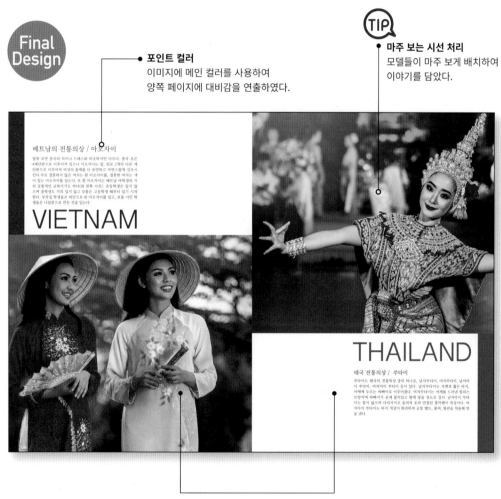

베트남의 전통의상 / 아오자이

VIETNAM

THAILAND

태국 전통의상 / 쑤타이

대칭 구도
대칭성 구도를 사용하여 전통 의상의
다른 점을 더욱 강조시켰다.

컬러의 종류가 많은 디자인

사용할 이미지에 컬러가 많을 때 본문의 컬러는 대부분 화이트 또는 블랙을 사용하는 경우가 많습니다. 하지만 때로는 텍스트까지도 컬러풀하게 디자인하여 특별한 인상을 줄 수도 있습니다.

◉ 예제파일 : 07-10-1, 07-10-2, 07-10-3.jpg

아쉬운 점

- 째즈의 느낌을 살리고자 그레이 스케일을 사용하였지만 효과가 전혀 없다.
- 자유로운 일러스트 이미지와 어울리지 않게 정형적인 대칭 구도가 디자인을 지루하게 만들어버렸다.

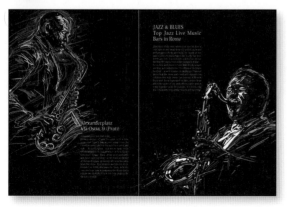

컬러 / 레이아웃 수정

- 컬러감을 다양하게 사용하여 재즈의 풍부한 음악이 더욱 잘 느껴진다.
- 대칭 구조를 사용하되 데칼코마니 형식이 아닌 사선 형식을 사용하여 디자인의 변화를 주었다.

Develop | 본문의 컬러도 과감히 도전해라

본문도 레이아웃을 구성하는 요소입니다. 가독성을 해치지 않는 범위 내에서 메인 이미지와 어울리도록 컬러를 사용한다면 하나의 이미지로 인식되어 자연스럽게 연출할 수 있습니다.

볼드한 제목
가는 선이 많은 일러스트와 반대로
제목은 주목도를 높이기 위해
볼드하게 사용하였다.

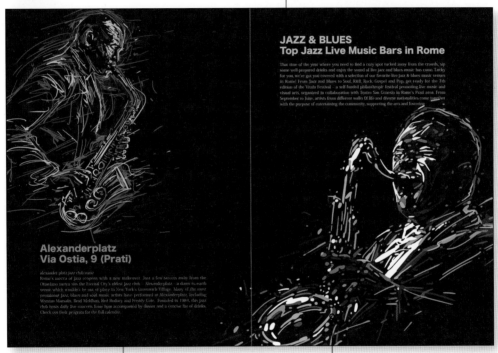

Alexanderplatz
Via Ostia, 9 (Prati)

JAZZ & BLUES
Top Jazz Live Music Bars in Rome

일러스트에 사용된 컬러
이미지에 사용된 컬러 중 하나를 선택하여
본문에 적용시켰다.

크기 변화
사선 대칭에서 오른쪽 이미지를 조금 더
크게 조절하여 안정감을 주었다.

그라데이션을 사용한 디자인

그라데이션이란 하나의 색채에서 다른 색채로 변하는 단계, 혹은 그러한 기법을 의미합니다.
유사색끼리 명도의 변화를 주어 표현할 수도 있고, 다른 색상 여러 개를 이용하여 표현할 수도
있습니다.

◉ 예제파일 : 07-11-1, 07-11-2, 07-11-3.jpg

First
Design

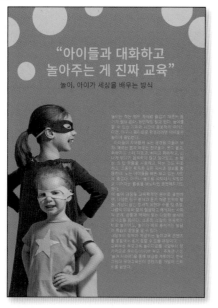

Second
Design

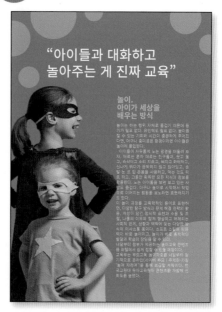

아쉬운 점

- 인물의 옷 색상과 연관된 배경색으로 인해 평범한 디자인이 되어 버렸다.

- 이미지를 작게 사용하여 임팩트가 떨어진다.

컬러 수정

- 모델이 부각되도록 배경색을 바꿔 주었다.

- 서브 카피를 컬러와 크기에 변형을 주었다.

Develop | 그라데이션을 배경으로 이용해라

그라데이션 효과를 배경에 사용하면 깊이감이나 공간감을 연출할 수 있습니다. 화려한 그라데이션을 연출하고 싶을 때는 색의 변화를 골고루 주어 표현해주고, 고급스러운 연출감을 주고 싶을 때는 배경과 명도 차이를 적게 주어 설정하면 좋습니다.

Final Design

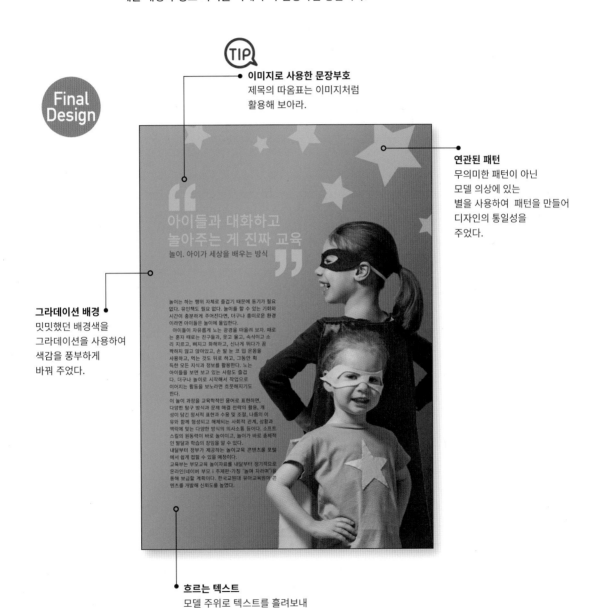

TIP

이미지로 사용한 문장부호
제목의 따옴표는 이미지처럼
활용해 보아라.

연관된 패턴
무의미한 패턴이 아닌
모델 의상에 있는
별을 사용하여 패턴을 만들어
디자인의 통일성을
주었다.

그라데이션 배경
밋밋했던 배경색을
그라데이션을 사용하여
색감을 풍부하게
바꿔 주었다.

흐르는 텍스트
모델 주위로 텍스트를 흘려보내
리듬감을 주었다.

아이들과 대화하고 놀아주는 게 진짜 교육
놀이. 아이가 세상을 배우는 방식

놀이는 하는 행위 자체로 즐겁기 때문에 동기가 필요
없다. 유인책도 필요 없다. 놀이를 할 수 있는 기회와
시간이 충분하게 주어진다면, 더구나 흥미로운 환경
이라면 아이들은 놀이에 몰입한다.
　아이들이 자유롭게 노는 광경을 떠올려 보자. 때로
는 혼자 때로는 친구들과, 웃고 울고, 속삭이고 소
리 지르고, 삐치고 화해하고, 신나게 뛰다가 꼼
짝하지 않고 앉아있고, 손 발 눈 코 입 온몸을
사용하고, 먹는 것도 뒤로 하고, 그동안 획
득한 모든 지식과 정보를 활용한다. 노는
아이들을 보면 보고 있는 사람도 즐겁
다. 더구나 놀이로 시작해서 작업으로
이어지는 활동을 보노라면 흐뭇해지기도
한다.
이 놀이 과정을 교육학적인 용어로 표현하면,
다양한 탐구 방식과 문제 해결 전략의 활용, 개
성이 담긴 정서적 표현과 수용 및 조절, 나름의 이
유와 함께 형성되고 해체되는 사회적 관계, 상황과
맥락에 맞는 다양한 방식의 의사소통 등이다. 소프트
스킬의 원동력이 바로 놀이이고, 놀이가 바로 총체적
인 발달과 학습의 장임을 알 수 있다.
내달부터 정부가 제공하는 놀이교육 콘텐츠를 포털
에서 쉽게 접할 수 있을 예정이다.
교육부는 부모교육 놀이자료를 내달부터 정기적으로
온라인(네이버 부모 i 주제관·가칭 '놀여 자라다')를
통해 보급할 계획이다. 한국교원대 유아교육원아 콘
텐츠를 개발해 신뢰도를 높였다.

컬러로 무게 중심을 표현한 디자인

색에도 무거운 색과 가벼운 색이 있습니다. 톤이 높은 색은 무거운 색, 톤이 낮은 색은 가벼운 느낌의 색으로 이야기합니다. 가벼운 색이나 무거운 색을 지면의 어느 쪽에 배치하느냐에 따라 디자인의 인상이 달라집니다.

◉ 예제파일 : 07-12-1, 07-12-2, 07-12-3.jpg

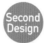

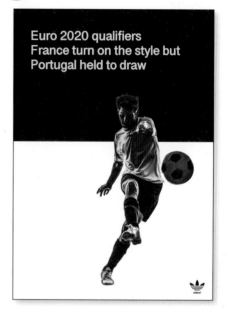

아쉬운 점

• 어두운 분위기의 모델이 화이트 배경과 어울리지 않는다.

• 이미지가 주는 임팩트에 비해 타이틀이 약하다.

컬러 수정

• 모델과 텍스트의 방향을 달리해 리듬감을 주었다.

• 면 분할을 사용하여 지루함을 없앴다.

Develop | 컬러로 무게 중심을 연출해라

무거운 톤의 색을 지면 위쪽에 배치하면 무게 중심이 위로 올라가서 고 중심형이라 중압감이 느껴지고, 아래쪽에 배치하면 무게 중심이 아래로 내려와 저 중심형이라 하며 안정감을 줄 수 있습니다.

Final Design

TIP

● **역동성 강조**
모델을 왼쪽에 놓아 마치 공이 멀리 날아갈 것 같은 느낌을 주고 있다.

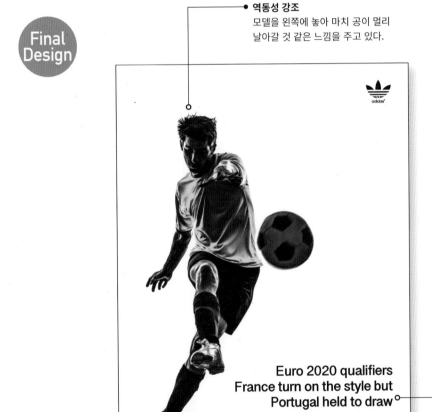

Euro 2020 qualifiers
France turn on the style but
Portugal held to draw

● **텍스트 위치 변경**
Copy 위치를 하단으로 옮겨 전체적으로 무게중심을 밑에 두어 안정감을 주었다.

● **아래쪽에 위치시킨 지면**
무게 중심이 아래에 있어 안정감을 준다.

Chapter
08
Special
Page

리플렛
확실히 알아두자

리플렛은 광고나 선전을 목적으로 배포하는 간단한 인쇄물의 한 형태로 전단지보다 자세한 내용을 담아야 할 때 사용되며, 여러 가지 다양한 접지 형태를 가지고 있습니다.

가장 일반적인 형태로는 세로로 접는 3단 접지 리플렛이 있는데 이밖에도 접지 방식에 따라 다양한 디자인이 나올 수 있습니다. 어떤 접지를 사용해야 디자인을 더욱 극대화 할 수 있을지 고민해야 합니다.

01. 접지의 종류

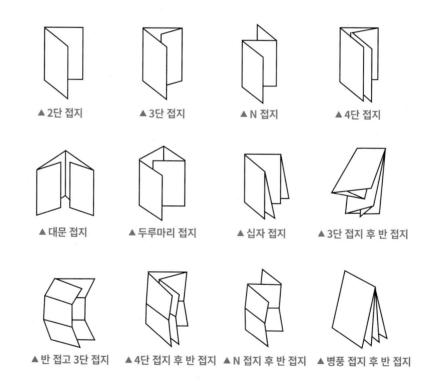

▲ 2단 접지 ▲ 3단 접지 ▲ N 접지 ▲ 4단 접지

▲ 대문 접지 ▲ 두루마리 접지 ▲ 십자 접지 ▲ 3단 접지 후 반 접지

▲ 반 접고 3단 접지 ▲ 4단 접지 후 반 접지 ▲ N 접지 후 반 접지 ▲ 병풍 접지 후 반 접지

이 중 몇 가지를 살펴보도록 하겠습니다.

▍2단 접지

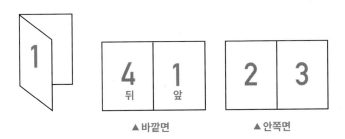

▲ 바깥면　　　▲ 안쪽면

엽서, 카드, 청첩장 순서지 등 가장 많이 볼 수 있고 반만 접으면 되기 때문에 쉽게 만들 수 있는 접지 형태입니다.

일반적으로 A4(210 × 297mm), A5(148 × 210mm), B5(182 × 257mm)의 규격화된 크기를 반으로 접어서 많이 사용합니다.

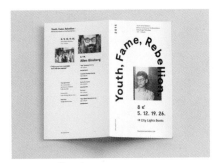

▲ 2단 접지[81]

▍3단 접지

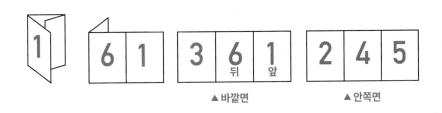

▲ 바깥면　　　▲ 안쪽면

일반적으로 A4(210 × 297mm) 크기를 3단으로 접어서 많이 사용합니다. 하지만 때에 따라 다른 사이즈를 사용하기도 합니다.

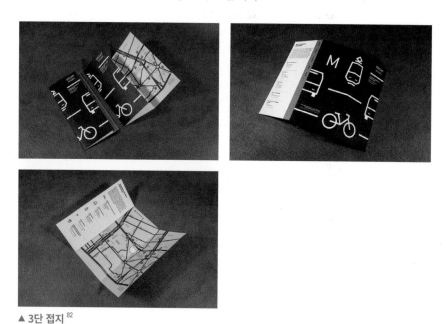

▲ 3단 접지 [82]

▌N 접지

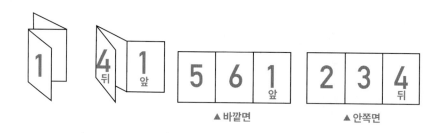

▲ 바깥면 ▲ 안쪽면

3단 접지의 형태를 지그재그로 접은 방식으로 N 접지, Z 접지라고 합니다.

이 접지는 한면을 쭉 펼치면 뒷 페이지는 한면으로 인식이 되도록 디자인할 수 있는 특징이 있습니다. 접는 면이 이보다 많아지면 병풍 접지가 됩니다.

▲ N 접지 [83]

▌대문 접지

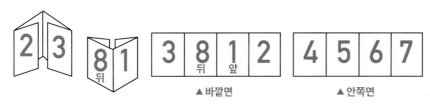

▲ 바깥면 ▲ 안쪽면

가운데 쪽을 향해 접고, 반을 접는 형태로 펼침면이 마치 대문 여는 모습을 연상한다 하여 대문 접지라고 합니다.

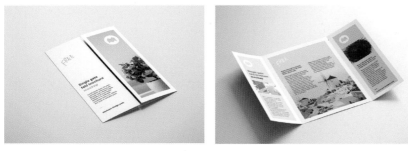

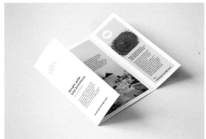

▲ 대문 접지 [84]

▌십자 접지

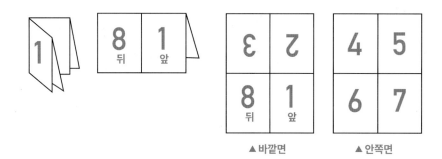

▲ 바깥면 ▲ 안쪽면

4P가 일렬로 되어 있지 않고 가로 방향의 접는 선으로 들어가는 십자 접지입니
다. 포스터와 세부 콘텐츠를 효과적으로 동시에 담을 수 있는 것이 특징입니다.

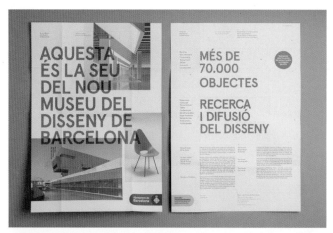

▶ 십자 접지[85]

02. 다양한 접지 형태의 리플렛

▲ 병풍 접지 [86]
병풍 접지를 가로로 활용하였습니다.

▶ 벌집 모양의 접지 ⁸⁷

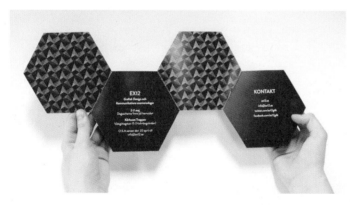

▲ N 접지 ⁸⁸

▲ 변형 대문 접지 ⁸⁹

▲ 삼각형 접지 90

▲ 변형 2단 접지 91

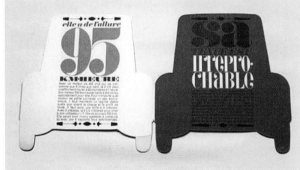

▲ 변형 2단 접지 92

▲ 대각선 접지 93

리플렛 접지 바꾸기

리플렛을 디자인할 때는 보는 이가 무엇부터 내용을 파악하면 좋을지를 고민하고 어떤 접지를 사용할지 고민해야 합니다.

● 완성파일 : 08-01-1, 08-01-2, 08-01-3, 08-01-4.jpg

• 3단 접지

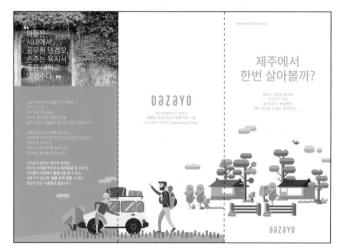

▶ 앞면

▶ 뒷면

Develop | N 접지를 활용해라

똑같은 내용임에도 접지 방법에 따라 다른 디자인이 나올 수 있습니다. N 접지를 이용하여 뒷 페이지 한 면을 포스터처럼 보이도록 디자인하였습니다.

• N 접지

▲ 앞면

▲ 뒷면

THEORY IMAGE

01. http://www.coqoclock.com/editorial-design-rc.html
02. https://www.behance.net/gallery/25114049/Life-is-sweet-macarons
03. http://www.thedesignshift.com/alexey-brodovitch
04. http://indexgrafik.fr/alexey-brodovitch
05. https://www.design-is-fine.org/post/60577193001/alexey-brodovitch-artwork-and-richard-avedon
06. http://indexgrafik.fr/alexey-brodovitch
07. https://mattwilley.co.uk/Elephant-1
08. https://www.dandad.org/awards/professional/2018/typography-for-design/26488/uncontrolled-types-by-plotter-drawing
09. http://digitalmash.com/
10. http://indexgrafik.fr/alexey-brodovitch
11. http://indexgrafik.fr/alexey-brodovitch
12. http://www.ideafixa.com/oldbutgold/nosotros-na-tv
13. https://www.canva.com/learn/visual-design-composition
 (디자이너 홈페이지 : https://www.behance.net/tebographie)
14. https://mattwilley.co.uk/NYT-COVERS
15. https://bestawards.co.nz/graphic/design-communication/alt-group/new-zealand-opera-communications
16. http://www.typetoken.net/icon/neue-grafiknew-graphic-designgraphisme-actuel-1958–1965-lars-muller-reprint
17. http://alleydogdesigns.com/project/paleo-magazine-design
18. https://mattwilley.co.uk/Avaunt-1
19. http://www.meghancorrigan.com/new-index-1/#/the-knot-front-of-book-pages
20. https://mattwilley.co.uk/The-Independent
21. http://alleydogdesigns.com/project/paleo-magazine-design
22. https://mattwilley.co.uk/The-Independent-Magazine
23. https://mattwilley.co.uk/The-Independent-Magazine
24. https://mattwilley.co.uk/Quartet
25. https://mattwilley.co.uk/NYT-SPREADS
26. https://mattwilley.co.uk/NYT-SPREADS
27. https://mattwilley.co.uk/Zembla-Magazine
28. http://indexgrafik.fr/alexey-brodovitch, http://indexgrafik.fr/alexey-brodovitch
29. https://mattwilley.co.uk/Elephant-5

30. https://mattwilley.co.uk/Zembla-Magazine
31. http://www.meghancorrigan.com/new-index-1/#/wedspiration
32. https://mattwilley.co.uk/Elephant-2
33. https://mattwilley.co.uk/NYT-800ft-Issue
34. https://www.designer-daily.com/typography-trends-to-look-out-for-this-year-62531
35. https://www.designer-daily.com/typography-trends-to-look-out-for-this-year-62531
36. https://www.designer-daily.com/typography-trends-to-look-out-for-this-year-62531
37. https://www.designer-daily.com/typography-trends-to-look-out-for-this-year-62531
38. https://mattwilley.co.uk
39. https://mattwilley.co.uk/NYT-SPREADS
40. https://mattwilley.co.uk/Four-Seasons-Magazine
41. https://www.designer-daily.com/the-miracle-of-christmas-ecommerce-round-up-65843
42. http://www.meghancorrigan.com/new-index-1/#/the-knot-front-of-book-pages
43. https://mattwilley.co.uk/Four-Seasons-Magazine
44. https://mattwilley.co.uk/Avaunt-2
45. https://www.adsoftheworld.com/creative/eiko_ojala
46. http://www.meghancorrigan.com/new-index-1/#/your-own-private-tuscany
47. https://www.designer-daily.com/seibu-railway-released-some-cool-good-manners-posters-inspired-by-ukiyo-e-60031
48. http://www.aicr.org/learn-more-about-cancer/infographics/infographic-whole-grains.html
49. https://www.designer-daily.com/illustrations-of-microbes-as-a-form-of-art-a-look-at-ernst-haeckels-work-61662
50. https://mattwilley.co.uk/NYT-SPREADS
51. http://www.meghancorrigan.com/new-index-1/#/black-ink
52. https://www.behance.net/gallery/8191367/Information-Graphics
53. https://blogs.bl.uk/thenewsroom/2016/06/news-is-beautiful.html
54. https://www.craftsvilla.com/blog/indian-handlooms-from-different-states-of-india
55. https://www.scribblelive.com/blog/2013/10/01/delicious-infographics-nutritional-data-visualized-with-food
56. https://www.theguardian.com/news/datablog/2014/mar/07/infographics-for-children-can-learn-from-data-visualisations
57. http://peterorntoft.com/infographicsincontext.html
58. https://cargocollective.com/heymercedes/Romantics-1
59. http://sarakrugman.com/table-of-danish-rye-bread-elements

60. http://www.carlkleiner.com/commission/rsi

61. http://eriknylund.se/project/8451

62. https://visual.ly/community/infographic/food/matter-life-and-death

63. https://mattwilley.co.uk/Avaunt-2

64. http://www.meghancorrigan.com/new-index-1/#/black-ink

65. http://www.meghancorrigan.com/new-index-1/#/black-ink

66. http://www.creativejournal.com/posts/180-anna-marina-identity-by-province-studio

67. https://mattwilley.co.uk/NYT-SPREADS

68. https://mattwilley.co.uk/NYT-SPREADS

69. http://www.meghancorrigan.com/new-index/#/new-gallery-1

70. http://www.meghancorrigan.com/new-index-1/#/black-ink

71. http://www.meghancorrigan.com/new-index-1/#/wedspiration

72. https://www.adsoftheworld.com/creative/eiko_ojala

73. http://www.meghancorrigan.com/new-index-1/#/the-knot-covers

74. http://www.meghancorrigan.com/new-index-1/#/the-knot-front-of-book-pages

75. https://www.rit.edu/news/positivenegative-magazine-wins-gold-and-silver-addys

76. http://www.meghancorrigan.com/new-index#/new-gallery-2

77. http://www.meghancorrigan.com/new-index-1/#/born-and-made-in-brooklyn

78. http://www.meghancorrigan.com/new-index-1#/new-gallery-3

79. http://www.meghancorrigan.com/new-index-1/#/black-ink

80. http://www.meghancorrigan.com/new-index-1/#/travel-leisure-family-club

81. https://www.behance.net/gallery/55896525/Youth-Fame-Rebellion

82. https://www.behance.net/gallery/49630429/Hala-Koszyki-public-transport-promotion

83. https://www.behance.net/gallery/76042137/Ditchling-Museum-Leaflet

84. https://www.behance.net/gallery/71213431/Free-single-gate-fold-brochure-mockup

85. http://www.losiento.net/entry/dhub-leaflet

86. http://tetusin.com/leaflet/20130115_1654451183

87. http://prick.blogg.se/2012/march/ex12.html

88. https://handcraftedinvirginia.us/post/78012313387

89. https://www.behance.net/gallery/20166607/CV-Take-A-Look-Inside

90. https://www.behance.net/gallery/10076555/Leaflet-typefont-thesis

91. http://kawacolle.jp/3116

92. https://luckyklover.com/2010/10/27/iconomaque

93. http://www.losiento.net/entry/aparentment

찾아보기